話說中國古建築

聶鑫森 ｜ 著

目次

引子

在我的出生地——湘中古城湘潭，至今仍留存著許多古建築：關聖殿、魯班殿、海會寺、昭山寺、望衡亭、陶侃墓等。飛簷翹角，流金溢彩，使人產生一種古典的情懷與思緒。及長，得到許多旅遊之機緣，每赴一處，我最喜歡去看的仍是那些古香古色的樓、臺、亭、閣、榭、軒、廊、寺、廟、墓、園林……流連其間，不忍離去。

著名古建築學家梁思成先生說：「中國建築既是延續了兩千餘年的一種工程技術，本身已造成一個藝術系統，許多建築物便是我們文化的表現，藝術的大宗遺產。」（《中國建築史》）

作為中國古建築這個「藝術系統」，它的主導思想是什麼呢？第一，體現一種倫理道德觀念，讓人尊德守序，去惡崇善；第二，體現一種「天人合一」，與自然和諧相處的意蘊。

當我們走進北京明、清的巨大建築群故宮和一般的王府時，就會發現在建築面積、建築體量、建築色調上的明顯區別，是皇帝和臣子尊卑有序的反映。而走進祭祀祖先、供奉祖先神主的宗廟，高大恢宏，莊嚴蕭穆，讓人馬上想起古人所說的「宗，尊也，廟，貌也，先祖神貌所在也」的教誨。即便是建築構件，比如臺階（又稱階級），因級級向上，

讓人意識到「吾聞有國有家者，必明嫡庶之端，異尊卑之禮，使高下有差，階級逾邈」（《三國志·顧譚傳》）。另一個方面，古建築講究順應自然，與自然糅為一體，並體現受益避害的特點，表達一種「人與人之間以及人與客觀世界的內在關聯」（王瑛《「善」與「真」的對話》）。這在古典園林的建築中，表現得尤為突出。

建築史上，一般將世界建築分為兩大類，即東方建築和西方建築。東方建築以中國建築為中心；西方建築以歐洲建築為中心，「它的源頭是古代埃及和西亞建築，金字塔、方尖碑、神廟建築和神廟中柱式結構都在日後的建築中保留和繼承下來」（錢正坤《世界建築史話》）。兩類建築的根本區別在於：「中國的建築是人住的房子，西方建築更像是神住的殿堂。它牽涉到一個以『人』為中心和以『神』為中心的文化概念。神是『永恆』存在的，而人卻是暫時存在的」（錢正坤《世界建築史話》）。於是，西方建築體現一種挑戰自然、與時間抗爭的思想。以石材為主要建築材料來尋找「永恆」的存在，以直沖雲霄的建築高度來抗衡地心引力，同時，不惜花費巨大的工作量來完成它，比如雅典的奧林匹亞宙斯廟建築群，前後用了近三百年的時間；羅馬的聖彼得大教堂花了一百二十年方竣工。

中國古建築正如明人計成在《園冶》中所言：「固作千年埋，寧知百歲人，足以樂閑，悠然護宅。」意思是我們所創造的環境能適應自己可使用的年限就足夠了。這種「不求原物長存之觀念」（梁思成語），導致了中國古建築以木結構為主的傳統形式流傳。歷

代刀、兵、水、火及雨、雪、風、霜的侵毀，這些建築物自難長存。加之對毀壞的原物進行修復時，因時代更替，受新的倫理道德觀念制約，隨意刪加內容，所以梁思成曾說過這些古建築即便留下了，也不是「當時」的原物。

中國古建築總體佈局方面，通常以院落組群為基本佈局原則，強調群體的軸線，「一切組織均根據中線的發展，其佈局秩序均為左右分立」（梁思成《中國古建築史》）。而西方建築，「主要以表現單體的氣勢為目的」（劉先覺《定法異式殊途同歸》）。

西方建築最傑出的成就是創造了古典柱式。而中國古建築則以「翼展之屋頂」、「斗拱為結構之關鍵」、「崇厚階級之襯托」（梁思成語）等獨特的形式自立於世。

這本小書是專談中國古建築的。

讓我們用目光、用手、用心，去輕輕地觸摸古建築，去諦聽它們的滄桑往事，去感悟它們的文化內蘊，去體味它們的餘風流韻。

借用一句通俗的歌詞：「請跟我來！」

愛上層樓

在中國古代，樓不僅是一種很有特色的建築形式，同時也具有深刻的文化內涵和極複雜的情感因素。翻開歷朝歷代的詩文集，關於樓的詞彙實在是太多了：高樓、小樓、樓臺、紅樓、翠樓、西樓、瓊樓、龍樓、鳳樓、江樓、山樓、畫樓……因文人墨客的細緻描繪，樓不僅只是各種建築材料的組合，而且具有活的靈魂、活的情感，在中國人的心目中打下深深的烙印。

「樓，重屋也」（《說文解字》），兩層以上的房屋，便是樓了。最早的樓，相傳出現於西周康王執政時期，函谷關令尹喜為迎候神仙降臨，在終南山北麓修建了一座草樓。

此後各種形式的樓，便紛紛出現，城樓、箭樓、敵樓、角樓、鐘樓、鼓樓，建在高高的城臺上；供佛用的樓，中間修建為空筒式，以便容納體量高大的神佛；藏書樓前面皆有水池，以防火患；戲樓則是娛樂之所；而更為人喜聞樂見的是那種建在風景名勝地的樓，造型美觀、雄奇，體現「樓以眺」的功能，可讓人憑倚樓外的欄杆以窮千里之目，「獨上高樓，望盡天涯路」（宋・晏殊《蝶戀花》）。

江南三大名樓，岳陽樓、滕王閣、黃鶴樓，分別屹立於洞庭湖、贛江和長江邊，樓

閣崢嶸，造型精美，在歷史的流轉中，忽毀忽修，一直廝守到現在，已經成了一種民族文化的象徵了。關於名樓的歷史沿革，建築風格，以及名人留下的墨蹟、楹聯、詩文，永遠散發著醉人的芬芳。范仲淹的《岳陽樓記》、王勃的《滕王閣序》、李白的《黃鶴樓送孟浩然之廣陵》……在神州大地永不殞滅！我曾數次登岳陽樓，深為范仲淹「先天下之憂而憂，後天下之樂而樂」的胸襟、情操所感動，面對浩淼的湖水、悠淡的遠山，塵俗之念一時盡去。

古人登樓遠眺，賞景觀光，往往感時傷事，寄託一種高遠的懷抱。「花近高樓傷客心，萬方多難此登臨」（唐‧杜甫《登樓》）；「何處望神州，滿眼風光北固樓。千古興亡多少事，悠悠，不盡長江滾滾流」（宋‧辛棄疾《南鄉子》）；「金陵城上西樓，倚清秋。……中原亂，簪纓散，幾時收？……」（宋‧朱敦儒《相見歡》）。他們抒發的是一種悲壯的愛國之情，以及不能為國為民分憂的身世之歎。

對於足不出戶的古代婦女，登樓遠眺，成了她們與外界溝通的唯一途徑，以此來寄託對遠行人的刻骨思念。「閨中少婦不知愁，春日凝妝上翠樓。忽見陌頭楊柳色，悔教夫婿覓封侯」（唐‧王昌齡《閨怨》）；「梳洗罷，獨倚望江樓。過盡千帆皆不是，斜暉脈脈水悠悠，腸斷白蘋洲」（唐‧溫庭筠《憶江南》）；「夢後樓臺高鎖，酒醒簾幕低垂，去年春恨卻來時」（宋‧晏幾道《臨江仙》）。

對於一些具有特殊身份的人，樓往往是他們一種生存空間、一種生活形態的象徵物，當時移世易，以及身世浮沉之時，面對樓及樓中樓外景物，其感慨尤為深重。南唐李後主李煜，在國破家亡之際，吟道：「鳳閣龍樓連霄漢，玉樹瓊枝作煙蘿，幾曾識干戈。」（《破陣子》）在作了俘虜之後，他感歎「小樓昨夜又東風，故國不堪回首月明中」（《虞美人》）。

古樓猶在，新樓峙立，讓我們在閒時登樓，遠眺神州壯美風光，「愛上層樓，愛上層樓」（宋‧辛棄疾《採桑子》），為賦新詩豈有愁！

臺觀四方而高者

唐代詩人李白曾寫過一首七律《登金陵鳳凰臺》：「鳳凰臺上鳳凰遊，鳳去臺空江自流。吳宮花草埋幽徑，晉代衣冠成古丘。三山半落青天外，二水中分白鷺洲。總為浮雲能蔽日，長安不見使人愁。」鳳凰臺在現在的南京，相傳南朝劉宋元嘉年間，有五色大鳥三隻，翔集山上，時人認為是鳳凰，築臺於山上，稱山為鳳凰山，稱臺為鳳凰臺（見《太平寰宇記》）。另一位唐詩人杜牧有七絕《赤壁》傳世：「折戟沉沙鐵未消，自將磨洗認前朝。東風不與周郎便，銅雀春深鎖二喬。」這「銅雀」是指曹操耗資巨大在鄴城所築的銅雀臺，臺上建築所蓋之瓦，是用鉛丹雜胡桃肉搗治而成，不滲漏，且雨過即乾（見《春渚紀聞》）。

何謂為臺？臺原指高而平的建築，「臺觀四方而高者」（《說文》）。古代的名臺，一般都很高，或築於山頭，或平地而起，「臺多方形，以土築壘，其上或有亭榭之類」（梁思成《中國建築史》）。如邯鄲的趙王臺高達七米，亳縣的章華臺高有百仞。

我國築臺的歷史非常久遠，如《詩經》中便記載：「經如靈臺，經之，營之。」從春秋戰國到漢魏，築臺之風一直很盛。其原因何在？其一，高臺多為帝王興建，造宮殿造臺

樹，都為炫耀一種威嚴與富有，如楚王造章華臺，召見他國使者，使者登臺要三休方達。

其二，供帝王貴冑尋歡作樂，如銅雀臺，曹操的姬妾大都集中於斯，急管繁弦，舞影翩翩。其三，「當時盛遊獵之風，故喜園囿，其中最常見之建築物厥為臺。……可以登臨遠眺」（梁思成《中國古建築史》）。在另一些典籍中，也有為帝王築臺作辯解的，《五經異義》中說天子有三臺：靈臺以觀天文，時臺以觀四方造化，囿臺以觀鳥獸魚鱉。而《呂覽》則說築高臺是「足以避燥濕而已矣」，似乎就有「美化」之嫌了。

隨著歲月更替，臺這種建築的功能開始有所延伸。道家崇尚仙道，築臺只為求仙，陝西周至樓觀臺，老子在此講授五千言的《道德經》；漢武帝通道，在長安建通天臺，因高臺接天，似乎離神仙很近。而音樂家築臺，只為聲可傳播廣遠，如戰國時的大音樂家師曠在開封造繁臺（原名吹臺，繁姓住其側，故改名為繁臺）。還有漢中的拜將臺，是韓信受封大將軍之處；吳中的讀書臺，是呂蒙研讀典籍之所；桐廬的釣魚臺，東漢時的隱士嚴光在此築臺釣魚，怡然自樂。近代所建紫金山天文臺，則為觀天象所用。

臺還成為一種紀念性的建築。湖南桃江縣桃骨臺上的天問臺，因傳聞屈原在此作《天問》名詩，乃築臺以紀。四川樂山縣的爾雅臺，傳聞漢代郭璞在此注釋《爾雅》，後人乃築臺為念。還有老作家汪曾祺的故鄉高郵有文遊臺，以紀念蘇軾、孫覺、王鞏等名流在此文酒詩會，令人景仰。

臺在典籍中，又被引申為官署官衙的稱謂，如御史臺、秘書臺；再由此引申為官銜，如撫臺、道臺、學臺。也常被用作稱謂的敬詞，如臺端、臺兄、臺甫等等。

在古詩中，描寫臺的名句多不勝舉：「高臺多悲風，朝日照北林」（魏・曹植《雜詩七首》）；「日暮東風春草綠，鷓鴣飛上越王臺」（唐・竇鞏《南遊感興》）；「古戍三秋雁，高臺萬木風」（明・屈大均《魯連臺》）；「雨花臺上草青青，落日猶銜木末亭」（清・王乘篆《飲江上樓》）。

小憩此亭中

古人在評論各種建築設施功能時，曾說：「堂以宴，亭以憩，閣以眺，廊以吟」，此中的亭，是供人小憩之所。

「亭」字上半，是「高」字的省略，下半「丁」是聲符。《釋名》說：「亭，停也，人所停集也。」在古代的驛道，十里一亭稱為長亭，五里一亭稱為短亭，能供人住宿、換馬，「何處是歸程，長亭更短亭」（唐‧李白《菩薩蠻》）。另有一種稱為旗亭的，建於市集之中，上立旗為觀察指揮之所，《日知錄》說：「洛陽二十四街，街一亭，十二城門，門一亭，人謂之旗亭。」還有邊境之亭，作看守烽火之用，「秦有小亭臨境，吳起欲攻之」（《韓非子‧七術》）。同時，亭又是地方建制，秦時十里為一亭，一亭一鄉，設亭長一人，掌管治安訴訟，「亭，民所安也」（《說文》）。

但亭的主要功能是讓人停憩，或立於半山，如南嶽衡山半山亭，亭聯就說明了這層意思：「遵道而行，但到半山須努力；會心不遠，欲登絕頂莫辭勞。」或建於山頂，以供舒緩疲勞，眺山望水，一展胸襟，如泰山頂亭，其聯曰：「四顧八荒茫，天何其高也；一覽眾山小，人奚足算哉！」。而建於園林中的亭，在讓人作停駐之時，攬景會心，得到很

多美的感受，故有人稱亭是園林中的「詩眼」。「惟有此亭無一物，坐觀萬景得天全」（宋·蘇軾《涵虛亭》）。在湖南嶽麓山的愛晚亭，秋深可觀賞「霜葉紅於二月花」的美景；在西湖孤山亭，可領悟「不雨山常綠，無心水自陰」的妙旨；在蘇州拙政園的荷風四面亭，可感受夏秋的荷風荷氣荷香，令人心清神爽……

亭，在古代建築中有半亭和獨立亭之別，前者多與走廊相聯，依壁而建。後者則可依地形地貌及風景特點而設。亭的造勢無定格，有三角、四角、梅花、六角、橫圭、八角、圓形、扇形，以及十字形等，亭的屋蓋除攢尖之外，歇山頂較為普遍，柱間一般不設門窗，下部多設平欄或美人靠，可倚可坐，十分舒適。

天下名亭多矣，或因名人的詩文傳世而經久不衰：如蘭亭，因王羲之的《蘭亭序》的妙文和墨寶為古今所矚目；如醉翁亭，聲名來自歐陽修的《醉翁亭記》；放鶴亭、喜雨亭，皆依蘇東坡的《放鶴亭記》、《喜雨亭記》而世人皆知；如愛晚亭之名，則出自杜牧的「停車坐愛楓林晚」。或因後人所津津樂道：如濟南大名湖一小島上的歷下亭，詩人杜甫與書法家李北海相會於斯；如蘇州的滄浪亭，由北宋蘇舜欽建，他居高官以鼓吹新政為能事，終受處分，退隱回蘇州，一腔抱負難伸，頗為人敬重。

或為紀念先賢以教化後人：如四川綿陽的子雲亭，是為紀念西漢文學家楊雄的；如浙江紹興的風雨亭，是紀念清末女革命家秋瑾的，其名出自她的名句「秋風秋雨愁煞人」；如杭

州西湖的翠微亭，是紀念抗金名將岳飛的，因岳飛有《池州翠微亭》一詩曰：「經年塵土滿征衣，特特尋芳上翠微。好山好水看不足，馬蹄催趁月明歸。」

在山水風光之中，我每入亭小憩，既歇足又從容觀景，常會想到小說創作中的「停頓」，既在順主流而下的敘述中，有意的控制住文字，稍作變化而言它，似離題而實與題相呼應，這便是「閒筆」的運用。老作家汪曾祺先生最諳此道，在急促的敘述中，讓讀者喘口氣兒，然後再把一個高潮擲到你面前，讓人驚歎不已！

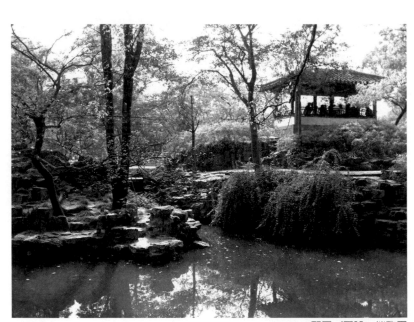

配圖／圖說：拙政園
圖片：http://www.flickr.com/photos/wangjs/

傑閣崢嶸

千百年來，巍然屹立於南昌贛江之濱的滕王閣，是一座古今聞名的傑閣。碧瓦丹柱，畫棟雕樑，飛簷翹脊，高聳雲天，呈現出一派古典建築風貌。我因小時候熟知唐人王勃的《滕王閣序》，又數次有幸登閣遊覽，常為名文名閣互相輝映而驚歎不已。「……層臺聳翠，上出重霄；飛閣流丹，下臨無地。鶴汀鳧渚，窮島嶼之縈迴；桂殿蘭宮，列岡巒之體勢。披繡闥，俯雕甍，山原曠其盈視，川澤盱其駭矚……落霞與孤鶩齊飛，秋水共長天一色……」

因有王勃的名文，而使滕王閣聲名更著。歷朝歷代，多少文人墨客登閣遠眺，撫今追昔，留下無數佳作傑構！「高閣臨江渚。訪層城，空餘舊跡，黯然懷古。畫棟珠簾當日事，不見朝雲暮雨」（宋・辛棄疾《賀新郎賦滕王閣》）；「回首十年此漂泊，閣前新柳已成行」（宋・文天祥《滕王閣》）；「依然極浦生秋水，終古寒潮送夕陽」（清・何杻題滕王閣聯語）。

清人尚鎔在他的《憶滕王閣》一詩中說：「黃鶴盤鄂渚，岳陽據巴丘。吾鄉滕王閣，鼎足成千秋。」滕王閣、岳陽樓、黃鶴樓並稱為「江南三大名樓」，那麼閣與樓的區別何

在呢？

「閣」的原意是指長長的木橛，放在門兩邊，在門開啟之後，用它來防止門自動閉合，故《說文》稱「閣」是用以止扉的。「閣」既是長木，橫過來即可擱物，名曰：擱子。「閣」是架空的，於是鑿山岩鋪板樑為閣，即棧閣之閣。《爾雅》說：「閣，樓也。」

「樓，重屋也」（《說文》）。兩層或兩層以上的多層建築，才能稱之為樓。但閣與之有所不同，多層的可稱之為閣，一層的也可稱之為閣，前者如滕王閣，後者如北京頤和園中的寶雲閣。另外，稱之為閣的，一般來說多用於存書、供佛、宣導文教，如天一閣、文淵閣、觀音閣、大乘閣、藏經閣、文津閣、文昌閣等等。在建築特點上，名勝樓閣的閣「通常四周開窗，有畫欄迴廊，且多為攢尖頂，外形近於塔，但體量闊大，層次較少，而且閣比塔的變化大，風格獨特的不少」（紀德裕《從木橛到殿閣》）。如長沙天心閣，建在隆起的山崗上，地勢高峻，建閣能夠振勢；雲南三清閣建在昆明西山羅漢崖上，依山而立，有如空中樓閣；山東蓬萊縣的蓬萊閣，雄踞於丹崖山山頂，瀕臨大海，巍峨壯觀。

閣在古代又被引申為官衙或官銜稱謂。唐代光宅元年改中書省為鳳閣，中書舍人中資深者稱為閣老。宋代設殿閣學士，是執政大臣的榮銜。明清把進士中一部分人選入翰林院謂之館閣之選。以後，又引申為對他人的敬稱，曰：閣下。

山東蓬萊係已故著名散文家楊朔的故鄉。他在《海市》中寫道：「特別是城北丹崖山峭壁上那座凌空欲飛的蓬萊閣，更有氣勢。你倚在閣上，一望那海天茫茫、空明澄碧的景色，真可以把你的五臟六腑都洗得乾乾淨淨。這還不足為奇，最奇的是海上偶然間出現的幻景，叫海市。」

何時能一登蓬萊閣，一睹海市奇觀，那是一件多麼讓人愜意的事！

無樑殿和斷樑殿

「殿，擊聲也」（《說文》）。殿的原意為擊聲，以後借用為建築物的名稱，不過是泛指高大的堂屋。《漢書·黃霸傳》說：「先上殿。」顏師古注曰：「古者屋之高嚴，通呼為殿，不必宮中也。」所以最初的殿並不是皇宮的專利。但隨著時間的遞進，後來殿專指帝王所居或供奉神佛的莊嚴雄偉的建築物，如故宮中的太和殿，寺院中的大雄寶殿。

殿，又有鎮撫之意，《詩·小雅·采菽》云：「殿，天子之邦。」

古代科舉考試中的狀元，又稱殿元，因為狀元為殿試一甲第一名。

殿，在皇宮中，或作為帝王的辦公、居住之所，或成為他們荒淫享樂的地方，「曉妝初了明霜雪，春殿嬪娥魚貫列。鳳簫聲斷水雲間，重按霓裳歌遍徹」（南唐·李煜《木蘭花》）；「歌臺暖響，春光融融。舞殿冷袖，風雨淒淒」（唐·杜牧《阿房宮賦》）。

但就古建築形式而言，不論是皇宮中的殿，還是寺廟中的殿，現存於世的都是一些經典之作，可說是無價之寶。在這些殿中，除常規建築樣式之外，更有一些創新的品類，如無樑殿和斷樑殿，格外引人注目。

無樑殿隸屬於南京靈谷寺，此寺是十朝都會的千年古剎，始修於梁天監十三年（五一四年）。明洪武十四年（一三八一年），朱元璋在獨龍阜建孝陵，便將原建在南玩珠峰前的寺和塔遷來獨龍崗，改寺名為靈谷寺，占地五百餘畝。以後陸續而成的主要建築有金剛殿、天王殿、無樑殿、五方殿、毗盧殿、觀音閣、大寶法王殿、祖師殿、韋馱殿等。此中的無樑殿稱為傑構，全部以磚砌成，以磚券代替木樑，頂為穹窿形；正面五開間，每間一券，中央一間券洞最大，五券排成一排，莊嚴壯闊；殿頂為重簷九脊琉璃瓦，大屋脊上豎有三個琉璃製的金頂，簷下有挑出的斗拱。整個大殿未用一寸木材，故經歷刀兵水火，猶保存完好。

梁思成說：「我國用券之始，雖遠溯漢代，然其應用，實以墓藏為主。其用於地面，雖偶見於橋樑及磚塔之門窗，然在宋代，城門仍作梯形。其用作殿堂之結構，則明中葉以後始見也」（《中國建築史》）。

斷樑殿在蘇州的虎丘。進入斯處，過頭山門，到橫跨環山河上的海湧橋，橋的北面平臺上便可見到斷樑殿。

此殿建於元代末年，為一座三開間的建築，造型和結構既有園林輕盈細巧的特點，又不失唐宋建築雄偉洗煉的風格，單簷飛翹，青瓦白牆，精工細雕，很是中看。你若舉頭仰望，會發現橫跨山門的大樑，不偏不倚在正中一斷為二。

中國古代建築的開間一般為奇數，如果面闊三間或五間，那麼相應就有三根或五根主樑，樑的兩端或擱在中間屋架上，或擱在兩旁山牆的屋架上，樑的數量和開間的數量相等。

相傳因皇帝南巡，為恭迎聖駕，虎丘添建二山門。時間緊迫，忙亂中配料出錯，原本三開間需配三根主樑，卻只配了兩根，好在兩根木頭比原定的尺寸長，聰明的工匠就在兩邊架起兩根樑，長出的部分伸向中間，用兩根長木擔當三根樑的重任，成為懸挑樑。傳說未必是真，但懸挑樑這種樣式成為一種特例，創造了為人所重的斷樑殿。

中國古建築，多為千百萬無名工匠所造，鮮有留下姓名者，每每留連其間，生發出由衷的敬佩！

皇宮

到北京不可不訪故宮，從中可以瞭解明清皇宮的佈局，從天安門北上，穿端門，進午門，領略前三大殿的雄偉和內寢後三宮的雍華，以及昔日御花園的瑰麗。正如建築學家梁思成所說的，皇宮「大都指由多數之殿乃至臺榭閣廊簇擁而成之集體而言」（《中國建築史》）。

「宮」是一個象形字，寶蓋頭下畫的是一個連環室，在古代，宮是房屋的通稱，並無什麼特別之處，「宮謂之室，室謂之宮」（《釋名》），沒有貴賤之別。《戰國策・蘇秦以連橫說秦》寫蘇秦得志歸家，「父母聞之，清宮除道，張樂設飲，郊迎三十里」，此中的「清宮」即打掃房子，那時的蘇秦尚未大發跡，不過擁有普通的房子罷了。

到秦、漢以後，宮才成為帝王的專利，所指的不再是仕宦和老百姓的居所。秦造阿房宮，漢造未央宮、長樂宮、建章宮，每個宮都是一個大型的建築群，如未央宮，由「承明」、「清涼」、「宣室」等幾十個宮殿、臺閣組成，周長十一里。《史記》中曾描繪了阿房宮的大致輪廓：「先作前殿阿房，東西五百步，南北五十丈，上可座萬人，下可以建五丈旗。周馳為閣道，自殿下直抵南山。表南山之顛以為闕，為複道，自阿房渡渭，屬之

27　皇宮

咸陽。」

唐詩人杜牧曾有一篇收入《古文觀止》的名文《阿房宮賦》，其寫作動機是因「寶曆間大起宮室，廣聲色，故作《阿房宮賦》」（杜牧《上知己文章啟》），以借古諷今，但卻為我們描繪出秦時皇家宮室的景象：「覆壓三百餘里，隔離天日。驪山北構而西折，直走咸陽。二川溶溶，流入宮牆。五步一樓，十步一閣，廊腰縵迴，簷牙高啄，各抱地勢，鉤心鬥角。盤盤焉，困困焉，蜂房水渦，矗不知幾千萬落。長橋臥波，未雲何龍？複道行空，不霽何虹？高低冥迷，不知西東。歌臺暖響，春光融融。舞殿冷袖，風雨淒淒。一日之內，一宮之間，而氣候不齊。」這自然帶有詩人的誇張和渲染，但規模宏偉、耗資巨大卻是不爭的事實。

歷代帝王，還大量修建行宮，以供休憩和娛樂，如唐明皇所造的華清宮，桂殿蘭閣，雕樑畫棟，還有專供洗浴的華清池。唐詩人白居易在《長恨歌》中寫道：「春寒賜浴華清池，溫泉水滑洗凝脂，侍兒扶起嬌無力，始是新承恩澤時」，從中可見此中陳設之精良，生活之奢侈。

每當一個朝代衰朽，造反者礪兵秣馬勢不可擋，而這種帝王之宮也成為最大的打擊目標，「戍卒叫，函谷舉，楚人一炬，可憐焦土」（《阿房宮賦》），通通毀於戰火之中。故中國古代以磚、木為主要材料的建築物，保存至今的十分稀少。

宮雖說是古代帝王的專利，但亦與道教結緣，唐以後的道教寺廟，多有稱為「宮」的，如浙江臨安的洞霄宮，河南鹿邑的太清宮。佛教聖地也有稱宮的，如布達拉宮。

在當代畫家中，能極準確、細緻地描繪宮殿的畫家要數黃秋園。他擅長工筆重彩山水畫──界畫，是繼承清代袁江、袁耀叔侄之衣缽者。黃秋園的傑作《宮圖》，「著重歷史感的體現，他筆下的漢唐宮闕，雖大多出於想像，但加上人物的描繪，刻意地渲染出往古的氣息，筆法勁健峭拔，設色純淨古樸，頗有博大疏朗的氣象，毫無俗工之氣」（孫克《不廢江河萬古流──黃秋園的山水畫藝術》）。

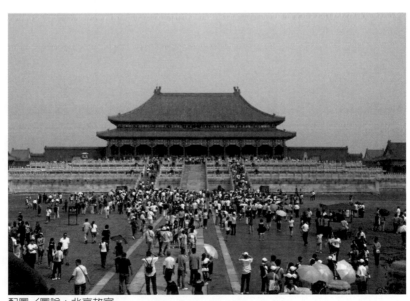

配圖／圖說：北京故宮
圖片：http://www.flickr.com/photos/ddio/

銅人承露

漢武帝劉徹是個具有雄才大略的君王，且善辭章，他曾寫過一篇《秋風辭》，其中有「歡樂極兮哀情多，少壯幾時奈老何」的句子，感歎人生短促，歡樂難永。他也和秦始皇等許多皇帝一樣，祈願長生不老，盡享尊榮。他曾命人以銅鑄成銅人，立於漢宮前的柏梁臺上，伸開手掌，捧著銅盤，承接空中的露水。他用這種露水和玉屑拌和，製作所謂長生不死之藥，以供服用。

《漢書・郊祀志》載：「又作柏梁銅柱承露仙人掌之屬矣。」《三輔黃圖》引《廟記》：「神明臺，武帝造，祭仙人處。上有承露盤，有仙人舒掌捧銅盤玉杯，以承雲表之露，和玉屑飲之以求仙道。」

在漢代，因國力雄厚，冶煉技術發達，宮殿前喜歡鑄銅人以炫耀帝王的尊貴威嚴，「復修玉堂殿，鑄銅人四」（《後漢書・靈帝紀》），李賢注：「時使掖廷令畢嵐鑄銅人，列於蒼龍、玄武闕外。」銅人又名金人，東漢著名史學家、文學家班固在《西都賦》中說：「立金人於端闈。」宮西北門謂之端闈，這裡是泛指宮門。

漢武帝雖以銅人承露，但他到底不能生命个滅。到魏明帝曹睿（曹操的孫子）時，他又重蹈舊轍，為求長生不老，下詔將承露銅人搬往魏的京都洛陽，但「盤拆，銅人重不可致，留於霸城」（《魏略》）。相傳，在搬遷銅人出宮時，銅人的眼中流出了淚水。

唐代詩人李賀，寫了一首《金銅仙人辭漢歌》，他在詩序中說：「魏明帝青龍元年八月，詔宮官牽車西取漢孝武捧露盤仙人，欲立置前殿。宮官既拆盤，仙人臨載乃潸然淚下……」這首詩更是寫得想像豐富，警策動人：「……衰蘭送客咸陽道，天若有情天亦老。攜盤獨出月荒涼，渭城已遠波聲小。」

還有一位梁代的官吏沈炯，作了西魏的俘虜，途徑漢武帝的通天臺時，作了一篇名賦《經通天臺奏漢武帝表》，漢武帝當然早已作古，葬於茂陵，他借此賦來抒發自己的身世之歎，同時針貶了漢武帝「漢道既登，神仙可望……橫中流於汾河，指柏梁而高宴，何其甚樂！」最終卻是「運屬上仙，道窮晏駕（武帝死亡）。甲帳珠簾，一朝零落」。

後來的封建王朝，在建造宮殿時，「仙人掌承露盤」仍是宮門前的一個重要擺設。

《金瓶梅》第七十八回中寫道：「李三道：『老爹還不知，如今朝廷皇城內新蓋的艮嶽，改為壽嶽，上面起蓋許多亭臺殿閣，又建上清寶籙宮、會真堂、璿神殿，又是香妃娘娘梳妝閣，都用著這奇禽異獸，周彝商鼎，漢篆秦爐，宣王石鼓，歷代銅鞮，仙人承露盤，並希世古董，玩器擺設，好不大興工程，好少錢糧！』」

宏偉的布達拉宮

當你行旅的腳步，踏入西藏的拉薩，你自然是要去謁訪世界聞名的布達拉宮的，它宏偉、莊嚴、神秘。

布達拉宮興建於七世紀，松贊干布為了迎接唐朝的文成公主，特地「別建宮室」，「為公主築一城以誇後世」。據史書記載，當時在拉薩的紅山周圍，築起了三道城牆，建造了九百九十九間房子，連同山頂紅樓共一千間，富麗堂皇，藏王和公主婚後就住在這裡。這便是布達拉宮的雛形。到了十七世紀中葉，達賴五世阿旺洛桑嘉措受清朝冊封後，再進行了重建和擴建，動用了巨大的人力、物力，並集中了全藏最優秀的建築、冶煉、繪畫和雕塑等各類藝工匠師，《五世達賴靈塔目錄》中，有名有姓的就達一千五百五十九名之多。同時，漢、蒙、滿等民族的能工巧匠，以及尼泊爾的匠師，都應聘參與了此項工程，使得布達拉宮流光溢彩，舉世誇讚。

布達拉宮的建築群體依山構築，層層遞進，重疊而上，把整個一座紅山用殿宇覆蓋。它憑藉山勢，拔地凌空，宮是一座山，山是一座宮，形成了一個巨大的梯形塔式建築群。它那最高的殿頂距平地有兩百餘米；外觀十三層，實為九層。其恢宏氣勢全在於它是一個東西

長三百六十米、南北厚度達一百四十米的巨大整體！高達百米的宮牆勢若刀劈，據說最厚處達五米，到宮頂收縮為一米，部分牆體中還灌了鐵汁。

布達拉宮的主體建築分為紅宮和白宮兩部分，紅宮外牆刷著赭紅色的石粉，位於全宮的中央，金色屋頂與白色宮牆襯托著它，分外輝煌奪目。紅宮中存放著用黃金和珠寶製成的歷代達賴的靈骨塔。白宮在紅宮的兩翼，是達賴的寢宮、經堂、會客廳和辦公處等，它處在布達拉宮的最高處，陽光終日映射，故稱之為日光殿。因布達拉宮內房子繁多，進入此中如陷落迷宮，難辨東西南北。

布達拉宮在清代重建和擴建時，每天在現場參加施工的達七千人，都是自帶口糧，無任何報酬。僅紅宮一處，就耗費白銀二百多萬兩，歷時四年；紅宮內主要佛殿有達賴世系殿、持明佛殿、菩提道次弟殿、藥王殿、釋迦牟尼殿、法王禪定殿、時輪佛殿、聖者殿、無量壽佛殿、殊勝三地殿、壇城殿、上師殿、彌勒佛殿等。法王禪定殿（又稱法王禪定洞）為唐時建築，並使它融入紅宮的整體建築風格中，可謂奇絕。

一九六一年，布達拉宮被列為全國第一批重點文物保護單位，國家每年都專撥鉅款進行修繕。

錢正坤在《世界建築史話》中說：「在三百多年前，藏族人民用何等的毅力、勇氣，集中了多少財力、物力，在一千多年前的遺址上修起如此巨大的建築物，真可謂人間奇

觀。它不僅是達賴喇嘛的行宮，也是全西藏人民的聖地和紀念碑。」

《名勝集・文成公主與布達拉宮》讚頌曰：「布達拉宮是一座金色的宮殿、歷史的宮殿、藝術的宮殿、知識的宮殿，更是一座象徵民族團結的宮殿。」

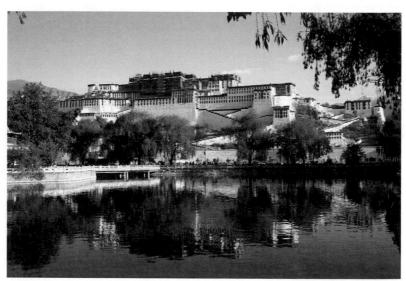

候館梅殘

「候館梅殘，溪橋柳細，草薰風暖搖征轡，離愁漸遠漸無窮，迢迢不斷如春水」（宋‧歐陽修《踏莎行》），這「候館」即是旅館、旅舍之意。

「可堪孤館閉春寒，杜鵑聲裡斜陽暮」（宋‧秦觀《踏莎行‧郴州旅舍》），這「孤館」自然是指旅舍了。

「館，客舍也」（清‧王筠《說文句讀》）。「館」與「舘」相通，是接待行旅之人的場所，「五十里有市，市有館」（《周禮》），建在驛路邊的稱之為驛館。旅館、旅舍、旅店、驛館，以及邸，指的是同一種建築物。古代交通不便，漂泊、羈旅之人，在館舍之中，往往離愁別緒盡上心頭，加之身世沉浮，感時傷事，便以詩文傾訴之，而產生了許多名作，足可以編成一本關於中國旅館文學人集。宋代詩人林升，客居南宋小王朝的盤踞地杭州，深恨統治者的醉於歌舞，不思收復失地，在《題臨安邸》中寫道：「山外青山樓外樓，西湖歌舞幾時休。暖風吹得遊人醉，直把杭州作汴州。」另一位宋代詩人路德章，居留江蘇淮河邊《盱眙旅舍》，亦有此意：「道旁草屋兩三家，見客攤麻旋點茶。漸近中原語音好，不知淮水是天涯。」

中國是禮儀之邦，作為政府接待賓客的「迎賓館」的名稱，最早見於清末，《燕都叢考》記載，宣統年間，清廷在北京東單石大人胡同建築「迎賓館」，「以招待外賓者也。」門面為明清王府制，四周有高高的圍牆，館舍則為西洋式樓房。數點中國歷史，春秋時期的「諸侯館」和戰國時期的「傳舍」，即是「迎賓館」最早的形式。「莊西元年秋，築王姬之館」（《左傳》）；「襄公三十一年……築諸侯之館」（《左傳》）；「令鼻之入秦之傳舍」（《戰國策·魏策》）。西漢時於長安設「蠻夷邸」，亦是供使者和商人食宿之處。南北朝時的「四夷館」，隋、唐、宋時的「四方館」，明代於北京所設的「會同館」，皆有同等功能。

莊裕光先生說：「至於館，往往是指一組建築而言，和院有著相同的含義，如《紅樓夢》中的『怡紅院』、『瀟湘館』等即是」（《廳、堂、亭、榭、舫》）。瀟湘館是林黛玉的寓所，將館稱之為寓所，在史籍中亦有記載：「公祭鐘巫，齊齋於社圃，館於寫氏」（《左傳》）。館，又是房舍建置的通稱，「於是乎，離宮別館，彌山跨谷」（漢·司馬相如《上林賦》）；「訪帝子於長洲，得仙人之舊館」（唐·王勃《滕王閣序》）。書塾，也名之為館，如蒙館、教館。還有一些公共文化設施，如圖書館、博物館、文化館、展覽館之屬。

在舊時代，各地都有一種「會館」性質的建築物，是外埠人在本地住宿、交誼、聚會的場所。如北京的「湘西會館」，著名作家沈從文自湖南湘西進京，即寓居於此。會館供食宿，盡同鄉之誼，郁達夫曾去「湘西會館」探看當時還是文學青年的沈從文，並給予熱情的幫助。

我的出生地湖南湘潭，有一座很恢宏的「江西會館」，門樓、庭院、館舍、亭臺，一應俱全。因江西在此經營藥材業的人很多，故而有此建構。

說到「館」，不能不想起清代文豪龔自珍的《病梅館記》，此文以作者力圖解脫病梅，使它獲得新生的事作比喻，控訴了封建統治階級及其幫兇們摧殘人才、箝制思想的罪惡，反映了一種追求個性解放的強烈慾望，至今讀來，猶警醒人心！「窮予生之光陰，以療梅也哉！」

堂堂正正的堂

在古代的園林建築中，堂是氣勢宏大的主體建築，往往雄踞於主入口附近或處在重要的地段上，講究造型壯偉莊嚴。古人稱「堂以宴」，是一種接待客人和宴請朋侶的禮儀場所。故由「堂」的建築面貌引申出堂堂正正、堂皇等詞語。

揚州的平山堂，相傳是宋慶曆八年（一〇四八年）歐陽修來守揚州時所建，因江南諸山，如同到堂下，拱揖欄前，若可攀躋一堂，而名之曰「平山堂」。陳從周在《瘦西湖漫談》中說：「平山堂是瘦西湖一帶最高的踞點，堂前可眺望江南山色，有一聯將景物概括殆盡：『曉起憑欄，六代青山都到眼；晚來把酒，二分明月正當頭。』」歐陽修常於此堂宴請賓客，他寫了一首詞《朝中措》以記其況：「平山欄杆倚晴空，山色有無中；手種堂前楊柳，別來幾度春風。風流太守，揮毫萬字，一飲千鍾；行樂直須年少，尊前看取衰翁。」

如果你去過蘇州的拙政園，進腰門，迎面一座黃石假山，用以障景，免使園景一覽無餘；往左經曲廊繞過假山，小橋橫跨一泓清水，過橋便是遠香堂。這遠香堂是園林中部的主體建築，屬四面廳類型，南北是門，東西皆窗，可以四面觀景。

在一般情況下，我們常「廳堂」並稱。但深究，廳在某些時候似乎是一個比堂小些的建築單位，如轎廳、花廳、船廳；如鴛鴦廳，是用屏風、罩或格扇將堂內部較大空間分為前後兩大部分，裝修、陳設各不相同，故有鴛鴦廳之稱。

明末計成在《園冶》中說：「虛之（者）為堂。堂者，當也。謂當正向陽之屋，以取堂堂高顯之義。」又說：「凡園圃立基，定廳堂為主，先乎取景，妙在朝南。」

由於堂的高大莊嚴，故官署的大堂稱為堂皇；辦理案牘的官廳，稱之為公堂；一些現代的巨大的公共建築，也命名為堂，如北京人民大會堂、毛主席紀念堂。

古代宮室，先為堂，後為室。「由（仲由）也升堂矣，未入於室也」（《論語·先進》），於是「升堂入室」用來比喻對學問的循序漸進。與此相關的詞曰：「堂奧」，「奧」是堂的西北隅，堂奧即堂的深處，「無能老蝙蝠，乘夜出堂奧」（唐·張耒《夏日雜感》），引申為深奧的義理，故有「深入堂奧」之說。廳堂的兩側稱之為「堂廉」，《儀禮·鄉飲酒禮》：「設席於堂廉，東上。」鄭玄注：「側邊曰廉。」

在北京頤和園，有好幾座堂的建築物，如涵虛堂，聯語為：「碧通一徑晴煙潤；翠滴千峰宿雨收。」建築風格莊重，而聯語令人咀嚼有餘甘。知春堂的聯語：「七寶欄杆千歲石；十洲煙景四時花。」涵遠堂聯語：「西嶺煙霞生袖底；東洲雲海落樽前。」這些聯語往往境界開闊，用語雄健，與堂之建築物互相輝映，讓人產生崇仰之意。為人處世，亦應

如堂：堂堂正正做人，扎扎實實做事！

古人稱父母為「高堂」，「君不見高堂明鏡悲白髮，朝如青絲暮成雪」（唐‧李白《將進酒》）。明清時大學士別稱「中堂」，曾國藩、左宗棠都任過此職。

清幽文雅一軒中

《紅樓夢》中寫到大觀園初成，賈政領著兒子寶玉及一幫清客進行勘查，慢慢深入，走進遊廊，「只見上面五間清廈連著捲棚，四面出廊，綠窗油壁，更比前幾處清雅不同。賈政歎道：『此軒中煮茶操琴，亦不必再焚名香矣。』……」於是命人擬橫額對聯，但都被寶玉否定，並靈思湧動，擬匾額為「蘅芷清芬」，對聯則是：「吟成豆蔻才猶豔；睡足酴醾夢也香。」因園林建築中的軒，多為文人墨客聚會之處，講究清幽文雅，而寶玉的額與聯極切合此中意蘊，賈政雖口說「不足為奇」，而心中卻是贊許的。

何謂為軒呢？

軒原本是古代一種前頂較高而有帷幕的車子，供大夫以上乘坐。《左傳·閔公二年》載：「衛懿公好鶴，鶴有乘軒者。」可見這鶴的尊貴了。後來這種車子的形狀被引入建築藝術中，將有窗檻的長廊或小室稱之為軒，「嘯傲東軒下」（晉·陶潛《飲酒》）；「開軒納微涼」（唐·杜甫《夏夜歎》）。同時，古人還把殿堂前簷下的平臺，稱之為臨軒。

說得更具體些，「在庭園建築中，軒有兩種佈置形式：一種是廊子中段局部加寬加高，背景一面用牆或隔斷封閉，可供起坐的空間；另一種是書房或客廳的前面敞廊適當加

寬或抬高，可放置桌椅供人休息之地。一般來說，庭院中的軒多為文人墨客聚會之所，要

求環境安靜，造型樸實，並多用傳統書畫、匾額對聯點綴，能給人以含蓄、典雅的情趣

（莊裕光《古建春秋》）。

河北保定市中心有風景勝地蓮花池，至今已有七百多年歷史，此中樓臺軒榭，佈置精

美，過響琴橋，向東可通往「高芬軒」。「高芬軒」前後兩間，在蓮池北岸，臨池而建。

外有平臺突入池中，內有穿廊複道；軒內北牆嵌有康熙皇帝擘窠大字「龍飛」。軒西有一

尊高大的太湖石，上鐫篆書「太保峰」，楷書落款為「門人貴郡顧碩為先師鄭襄敏公題，

萬曆甲辰夏日」。軒後為碑刻長廊，長達三十三間，廊內嵌碑刻八十餘方，多為歷代名家

的書法精品。

因軒多為文人墨客雅集之處，故它的匾額、對聯十分講究，而且大多出自名人筆下，

如蘇州網師園之「小小叢桂軒」，清代大書法家何紹基題聯為：「山勢盤陀真是畫，泉流

宛委遂成書。」他為此園中另一個「看松陵畫軒」，也題了一聯：「滿地綠陰飛燕子；一

簾晴雪捲梅花。」山東濟南大名湖有「名士軒」，清人崇雨齡題聯曰：「楊柳春風，萬里

極樂；芙蕖明月，一片大明。」北京頤和園養雲軒，乾隆皇帝題聯為：「天外是銀河，煙

波宛轉；雲中開翠幄，香雨霏微。」

在《辭海‧軒》中說「車頂前高如仰之貌」，故引申為高揚飛舉」宋辛棄疾《賀新郎》詞中有「逸氣軒眉宇」，即用此意。還解釋說軒是「樓板、檻板」，「重軒三階，閨房周通」（《後漢書‧班固傳》），李賢注「軒，樓板也」；「月上軒而飛光」（《文選‧江淹‧別賦》），李善注「軒」為「檻板也」。

用「軒」而引申出的詞語、成語不少，如‧軒昂、軒敞、軒朗、軒翥、軒騫、軒豁、軒然大波……。

香霧空蒙月轉廊

蘇東坡在《海棠》一詩中寫道：「東風嫋嫋泛崇光，香霧空蒙月轉廊。只恐夜深花睡去，故燒高燭照紅妝。」

廊是園林、庭院建築中一種常見的形式，它指屋簷下的過道或獨立有頂的通道，有走廊、遊廊、廊廡、迴廊等稱謂。頤和園裡最著名的景物，要推由邀月門開始的七百米長的長廊，在長廊的天棚和樑柱上，綴滿了彩色絢麗的圖畫，遊人邊行邊看四周風景，亦可欣賞精湛的繪畫藝術，確實是一大享受。而在頤和園的萬壽山的東麓，有一個諧趣園，園內河池數畝，環池建築古香古色，連以迴廊，組織得十分緊湊。

廊在園林建築中，有著多種作用，第一是連接各個景點，使之成為一個有機的整體。

「進了宮門，即臨荷池，隔水同『洗秋』相望，南有知春亭和『引鏡』，用迴廊連接在一起。……從『洗秋』向北，有廊連著『飲綠』，正是湖岸轉折處，使人豁然開朗。隔水相對，是全園的主體建築涵遠堂。……尤其同它們之間的聯繫迴廊和小巧玲瓏的幾座亭建相比，就更顯示其宏偉的氣勢了」（《中國古典名園・諧趣園》）。

廊還有「過渡」的作用，與橋酷似。故園林大家陳從周說：「樓閣以廊為過渡，溪流

以橋為過渡。色澤由絢麗而歸平淡，無中間之色不見調和，畫中所用補筆接氣，皆為過渡之法，無過渡，則氣不貫，園不空靈」（《說園‧五》）。

廊還有隔景的功能，「園林與建築之空間，隔則深，暢則淺，斯理甚明，故假山、廊、橋、花牆、屏、幕、隔窗、書架、博物架等，皆起隔的作用」（陳從周《說園‧四》）。在諧趣園中，湖池西北的水口處，以迴廊分割南北空間，使之景境深邃。在蘇州怡園的複廊，「因歲寒草堂與拜石軒之間不為西向陽光與朔風所直射，用以阻之，而陽光透過漏窗，其圖案更覺玲瓏剔透」（陳從周《蘇州園林概述》）。

廊有陸上、水上之分，又有曲廊、直廊之別。《紅樓夢》第三回中，還說到「抄手（超手）遊廊」和「穿山遊廊」，前者指由垂花門入內。左右包繞庭院至正房的走廊；後者的「山」指山牆（牆的上部形如山峰），即從山牆開門接起的遊廊。水廊最妙的，為蘇州拙政園西部之所設，曲折有致，並有適當的坡度。

在江南的著名園林中，廊往往配以闌（欄），李斗說：「廊之有闌，如美人服半臂，腰之為細。其上置板為飛來椅，亦名美人靠，其中廣者為軒。」同時，在廊邊往往點綴一些有特色的植物，如竹、柳、蕉、海棠，讓人流連再三，不忍離去。

明人祁彪佳在《寓山注》一組文章中，寫到他在紹興寓山所建的一座別墅，中有水明廊、酣漱廊。《酣漱廊》云：「環園多曲廊。下獨以水明著，水勝故；上獨以酣漱著，石

勝故也。循廊而下達笛亭，仄嶂雲崩，奇峰霞舉。至於寸巒尺石，靡不碨硊（山十含）岈，有鳧沒鷥翔之勢。盡取以供礪齒物，余之於漱也太酣矣。然余性不能飲一蕉葉，而偏於是焉酣之，雖是洗耳輩嫌其多事，似猶勝竹林秇、阮流也。」

這是一條何其美麗而高潔的曲廊啊。

配圖／圖說：頤和園長廊
圖片：http://www.flickr.com/photos/fhke/

水雲拂榭

宋代愛國詞人辛棄疾，曾寫過一首名詞《永遇樂·京口北固亭懷古》：「千古江山，英雄無覓孫仲謀處。舞榭歌臺，風流總被雨打風吹去……」

這詞中提及的「榭」到底為何物？在古建築的樣式中，榭是建在高臺上的敞屋，如舞榭、水榭。「惟宮室臺榭」（《書·泰誓上》），注解為「土高曰臺，有木曰榭」。在古代最早的漢字中，並沒有「榭」字，作「射」或「謝」，以後才根據它的結構材料，變成了「榭」。榭除了指高臺上木結構的敞屋外，還有內無房間的廟堂亦稱榭；另外指古代的講武堂，「三郤將謀於榭」（《左傳·成公十七年》），「榭不過講軍實」（《國語·楚語上》）。

莊裕光在《古建春秋》中說：「榭從木，意為凡建築的一部或全部用木挑出，或凌空支撐者皆可稱榭。現多用於臨水建造的遊憩性建築，稱水榭。榭多用於玩水、賞魚或觀花之用，故其造型輕盈活潑，較多採用開敞的形式。」

蘇州的怡園，是花園、住宅、義莊、祠堂組合而成的典型紳宦私人苑圃，面積有九畝之大。清代俞樾在《怡園記》中記載，其園西以水為勝，藕香榭、小滄浪等以水為景裝點

其間，別有一種靜謐的情趣。榭中有佚名者留下的對聯，道盡了此中風韻。其一：「竹枝敲苔，倚窗小梅索句；簾波浸筍，閉門明月關心。」其二：「流水洗花顏，擁蓮媛三千；耐道采菱波狹，紫霄承露掌，倚瑤臺十二，猶聞憑袖香留。」其三：「水雲鄉，松菊徑，鷗鳥伴，鳳凰巢，醉帽吟鞭，煙雨偏宜晴亦好；磐石亭，輞川圖，謫仙詩，居士譜，酒群花隊，主人起舞客高歌。」

假如我們去揚州，不可不去瘦西湖，而臨水而築的春草池塘吟榭和澄鮮水榭，尤值駐足。前者之名源自晉代詩人謝靈運的「池塘生春草」的名句，榭中稍憩，可遙想前賢，近觀美景，並可讀到雋秀雅麗的聯語：「碧落青山飄古韻；綠波春浪滿前坡」；「以少勝多，瑤草琪花榮四季；即小觀大，方丈蓬萊見一斑」。而後者觀山觀水觀魚觀花，晴雨皆佳，其聯曰：「具體而微，居然峭壁懸崖，平沙闊水；托根雖淺，何妨虯枝鐵幹，密葉繁花。」

無獨有偶，《紅樓夢》中，賈惜春之住所也稱為藕香榭。不過，因是住所，便不能是敞屋，雖建在池中，卻是四面有窗，左右有曲廊相通，並跨水接岸；榭中柱上掛有黑漆嵌蚌的對聯：「芙蓉影破歸蘭槳；菱藕香深寫竹橋。」（第三十八回）藕香榭的得名，自是池中有菱藕飄香的緣故。惜春的住所環境，隱含了她超塵拔俗，深感人生之無常，以及世態的炎涼，最終遁入空門，出家為尼，正如《金陵十二釵圖冊判詞‧正冊之七》所云：「勘破三春景不長，緇衣頓改昔年妝。可惜繡戶侯門女，獨臥青燈古佛旁。」

配圖／圖說：瘦西湖
圖片：http://www.flickr.com/photos/nceyeah/

　　水雲拂榭

庭院深深深幾許

宋代大文學家歐陽修，無論散文、詩、詞皆獨步一時，成就卓越。他有一首《蝶戀花》詞很為人所稱道：「庭院深深深幾許？楊柳堆煙，簾幕無重數。……淚眼問花花不語，亂紅飛過秋千去。」

院，房屋圍牆以內的空地也，「深院月明人靜」（宋・司馬光《西江月》）；「深院靜，小庭空，斷續寒砧斷續風」（南唐・李煜《搗練子令》）。院落，則是指四周有牆垣圍繞，自成一統的房屋；又指庭院，「笙歌歸院落，燈火下樓臺」（唐・白居易《宴散》）。

庭，一指廳堂，「鯉（孔鯉）趨而過庭」（《論語・季氏》）；「他日趨庭，叨陪鯉對」（唐・王勃《滕王閣序》）。二指院子，即古代建築物階前的空地，依其位置不同，有前庭、中庭、後庭等，「庭前春逐紅英盡」（南唐・李煜《採桑子》）。因此，約定俗成，常「庭院」、「庭園」並稱。

在古代的建築中，又有前庭後院的樣式，即前面為主體建築物的廳、堂、樓、館等，而後院則為居住、遊憩之處，稱之為後花園。在古典戲曲和書籍中，我們經常讀到有關它

的描述，它成為一種特有的文化現象。

古代的官衙園林與私家園林，一般都由前後兩個部分組成，凸現在前面的，是高大的門樓，辦公事的廳堂，草寫文牘和讀聖賢之書的書房，作禮儀交際的會客廳……一派「治國齊家平天下」的莊肅氣氛。而隱在後面的則是四時風景宜人的院子（後花園），山石流泉，樓臺亭閣，花草蟲魚，儼然世外桃源，可供下棋、吟詩、彈琴、作畫、拍曲、冶遊、鬥酒、品茶……充滿著生活情趣和美學理想。這一前一後，一顯一藏，表現出中國士大夫階層的兩付面孔、兩種心態。繁忙的公務和不懈的修身養性，把兼濟天下的胸襟盡意地袒露在世人面前，「成於思」而決不「荒於嬉」。但當他們一旦走出死板的官場和膩味的應酬交往之後，便一頭扎進後花園，與家人或至朋好友在極為輕鬆愉快的氣氛中去獲取一份慰藉，抒發生命中的性靈，無拘無束，自由自在，物我俱忘，頗有點「出世」的況味。這種建築上的佈局，成為士大夫階層一種文化心理需求，一種長期受壓抑情緒的緩衝與調節，一種森嚴禮法中有分寸的放縱。在《紅樓夢》中，一向古板方正的賈政，一進入剛修好的大觀園，和兒子寶玉也有了某種血緣上的契合，以及情感上的溝通。他評點兒子所作的對聯、橫額，聽著兒子大膽的議論，時而點頭，時而笑罵，真正地有了一種做父親的慈愛。此後，他在大觀園還參加過以賈母為首所組成的娛樂活動，還一反常態講了一個極為粗俗的笑話，令人捧腹，真正顯示出他人性中的另一面。

後院對於前庭來說，是險惡世情和森嚴禮法的一個反襯，在這裡人性得以從極權的語境中解脫出來，在緊張中得到暫時的舒緩。而對於士大夫的家眷子女，則更無異於一塊樂土。在大觀園裡，寶玉和姊妹們終日耳鬢廝磨，吟詩作賦，生發出許多屬於生命本體的愛戀，以及由此而帶來的痛苦和死亡。歷朝歷代，在後院這塊封建禮教稍有鬆懈的地方，人性的旗幟得以肆意張揚：富貴小姐和落難公子私定終身；才子佳人在月影迷蒙中幽會……

這種前庭後院的建築模式，在現代都市中很少見了，我們只能從古代留存下來的園林中，去領略其餘風遺韻。

寺廟·宗廟

我國古代稍具規模的佛寺，都是建築群體的組合，它包括山門（山門殿）、鐘樓、鼓樓、天王殿、彌勒殿、大雄寶殿（寶殿常在兩旁置以配殿）、藏經閣、禪房等等，同時在建築物之間的空地，往往有花木扶疏的庭院，清淨、莊嚴、肅穆，似乎與人世隔絕，了無紅塵。

在我的出生地湘潭，有一座海會寺，始建於元代，在歲月更替中數毀數立，至今猶保存昔日風範。近代名僧八指頭陀，曾一度掛褡於斯，他任過中華佛學會第一任會長。「文革」後重修的海會寺，山門上方的橫額由趙樸初先生題寫。入山門，便是一道照壁，上書六個擘窠大字：南無阿彌陀佛。過照壁，便是一座莊嚴的彌勒殿，殿后為一小庭院，然後便是大雄寶殿屹立面前，寺內廣植花樹，綠蔭送涼，清幽可人。

寺廟是佛教傳入中國後才有的建築形式，廟的最初含義是指祖廟，即祭祀祖先，供奉祖先神主的地方。廟的繁體字是由「廣」與「朝」兩字組成，是個會意字，「廣」表示屋舍，「朝」有朝廷的意思，意為宗廟與朝廷同尊。古代天子七廟，諸侯五廟。天子為何有七廟呢？「天子七廟，三昭、三穆與太祖廟而七」（《禮記·王制》），昭廟為帝王的子

廟，穆廟為帝王的孫廟，再加上太祖廟，共是七座。昭廟在太祖廟西，穆廟在太祖廟東。

所以古人說：「宗，尊也，廟，貌也，先祖形貌所在也。」

在天安門左側（現勞動人民文化宮）的太廟，正中為太廟正殿，原為九間，清代改為十一間，它與太和殿同屬一級，但尺寸稍小，為重簷廡殿頂，周圍亦有三重漢白玉臺基。正殿主要樑柱外包沉香木，其餘構件均為名貴的金絲楠木。

廟從「宗廟」引申為供奉的地方，供奉祭祀一些有才德的人，如山東曲阜紀念孔子的孔廟，四川灌縣紀念李冰父子治水功德的二王廟，浙江杭州紀念岳飛的岳廟，湖南永州紀念柳宗元的柳子廟，等等。

古代神廟原不稱廟，而稱為壽宮，「賽將憺（音旦）兮壽宮，與日月兮齊光（《楚辭・雲中君》）。「賽」是發語詞，「憺兮壽宮」，意為安於壽宮。後世亦有沿襲此稱的，如北京的雍和宮、拉薩的布達拉宮。但更普遍的是道教稱廟，佛教稱寺。

為什麼佛教稱寺呢？「寺」實際上是中國古代政府部門的名稱，如漢御史太夫寺、太常寺、鴻臚寺等。「寺」又源於「侍」、「侍」是指奉侍皇帝的太監御史之類的近臣，由於工作需要便專門成立一個部門之後便稱為寺。洛陽白馬寺，原即鴻臚寺，借用為供佛藏經之所，是我國第一個稱為「寺」的佛教建築，也是中國佛教的母寺。自東漢傳佛教於中

國，魏晉南北朝為發展期，隋唐為大盛，「南朝四百八十寺，多少樓臺煙雨中」（唐・杜枚《江南春》）。後來，道教的廟宇，還有其它稱謂，如宮，嶗山太清宮即是；如觀，唐劉禹錫詩中的玄都觀；如閣，湘潭的斗姥閣。

中國古代留存至今的寺廟，除建築藝術之外，往往從橫額、對聯、碑刻中，領略到書法、文學的諸多妙旨，流覽其間，其樂無窮。數年前，訪昆明筇竹寺，有一聯至今難忘：

煨芋留賓，共領略世態炎涼、深山有況；

焚香靜坐，莫漫說峨眉舊事、滇海新禪。

玄都觀裡桃千樹

唐代著名詩人劉禹錫，參加王伾、王叔文主持的政治改革。永貞元年（西元八〇五年），政治改革失敗，劉禹錫被貶為朗州司馬。十年後，朝廷有人想起用他和同時遭貶的柳宗元等人，於是他又重返長安。詩人通過去長安途中的一座道士廟─一玄都觀看花，寫了一首《元和十年自朗州至京，戲贈看花諸君子》的七絕：「紫陌紅塵拂面來，無人不道看花回。玄都觀裡桃千樹，盡是劉郎去後栽。」詩中顯然有別的意思，千樹桃花暗指那些在政治上投機取巧獲得高官的新貴，而看花人卻隱喻趨炎附勢之徒。因為這首詩使他的政敵十分尷尬，劉禹錫再度派為外任，貶出京師；十四年後，方被召回長安任職。詩人又寫了一首《再遊玄都觀》：「百畝庭中半是苔，桃花淨盡菜花開。種桃道士歸何處？前度劉郎今又來。」詩中仍以桃花比新貴，而「種桃道士」則指打擊當時革新運動的當權派，他們都失勢了，而「劉郎」卻依舊不屈地活著！

觀（音貫），指道教的廟宇，如道觀，「至於佛宇道觀，遊覽者罕不經歷」（《劇雜錄》卷下）。

在北京西便門社區那些高大的現代化樓群西面，有一片清靜幽雅的建築群，這就是道教的「仙都」——白雲觀。這裡是道教全真龍門派的祖庭，有「道教全真第一叢林」之譽。

白雲觀的前身最初是唐代的天長觀，是唐玄宗為「齋心敬道」奉祀「老子」所建，至今猶供奉著一尊唐代石刻的老君像。天長觀易名為白雲觀，是在明朝初年。

這個龐大的建築群體，進入山門，分為中、東、西三路及後花園。山門是一座七層四柱的牌坊，明代所建，稱為欞星門，是古代道士們「觀星宿，望仙氣」之處。在道觀的中路，依次有靈官殿、玉皇殿、老律堂、邱祖殿和三清閣、四禦閣等五重正殿及鐘、鼓二樓；東西兩廂，東為豐真殿，西為儒仙殿；三清閣東側為藏經樓。東路有南極殿、斗姥閣和羅公塔；此外還有華祖殿、真武殿、火神殿等。西路有呂祖殿、八仙殿、元君殿、元辰殿、祠堂院等。道觀的最後面是雲集園，又名小蓬萊，但見假山錯落，亭臺軒榭，樹茂花繁，風景十分幽雅。

武昌大東門外蛇山尾部的雙峰山，屹立著一座創建於元代的長春觀。整個建築群落，依山傍勢，由低到高，層層遞進，佈局得體。中路為主體建築，進山門就是靈祖殿，殿左右各有一圓門，左曰：閬苑．；右曰：蓬壺．。門下各有一條青磚鋪砌的通道，潔淨無塵。左右兩翼，分別有十方堂、經堂、大客堂、功德祠、大士閣、來成殿、藏經閣、齋堂、邱祖殿、方丈堂、世譜堂、純陽祠等輔助建築。從高處一望，真是層樓飛閣，金碧輝煌，簷牙

高啄，直聳雲霄！

樓臺之類也稱之為觀，如樓觀、臺觀，「登覽不以臺觀，遊豫不以苑沼」（《晉書·江逌傳》）。宮門前的雙闕，又名之曰觀，「觀謂之闕」（《爾雅·釋宮》）。「觀」又通於「貫」，引申為多，《詩經·小雅·采綠》說：「維魴及鱮，薄言觀者。」鄭玄注解為：「釣必得魴鱮，魴鱮是云其多者耳。」

小巷深處有人家

我的出生地湘潭是一座古城，城中街衢縱橫，小巷交錯。這些小巷，往往只數步之寬，卻曲長深邃；高高的巷牆夾出一線天光，牆腳點綴著蒼褐的苔斑；巷道鋪砌著一色的青石板，被歲月的腳步磨得光潔如鏡；細看那些牆基石上的文字，皆是明清時的舊物。巷子與巷子互為穿插，如同迷宮，是我們兒時捉迷藏的樂園，至今想來，心猶溫馨。

古城小巷，既居住過許多的平常百姓，也駐停過不少名人大家，楊度、王闓運、齊白石、秋瑾、郭菘林……他們的故事至今還流傳不衰。秋瑾嫁與湘潭的王廷鈞，其婆家即在城中十八總的由義巷，她在此生活八年，生有一兒一女。王家舊宅牆基石上字跡晰然在目。

巷者，乃小於街的屋間道。這種建築形式出現得很早，「叔於田，巷無居人」（《詩·鄭風·叔於田》），說明在春秋時代已有巷的格局，《毛傳》：「巷，裡塗也。」在先秦的各種典籍中，經常出現「巷」的字樣；。「內構黨與，外接巷族以為譽」（《韓非子·說疑》）北京一帶，稱巷為胡同，上海人則曰里弄。

自古及今，在都城大鎮，皆有巷的形制存在。《晉書·元帝紀》載「莫不叩心絕氣，行號巷哭」，所謂「巷哭」即在裡巷間相聚號哭。宋詞人辛棄疾在《永遇樂·京口北固亭

懷古》中吟道：「斜陽草樹，尋常巷陌，人道寄奴曾住。」在元大都北京，「主幹道通向城門，主幹道間有縱橫交錯的街巷、寺廟、衙署和商店，住宅分佈於街巷之間」（莊裕光《元大都》）。當時元大都全城的街道，都有統一的標準，大街十四步寬，小街十二步寬，胡同寬度最小為六步；主要街道為南北方向，小的街巷則沿著南北大街的東西兩側順序排列。明以後，北京城經歷多次改建，但主要街道及胡同的佈局，基本沿襲了元代的規劃。這些胡同或以百家姓上的某姓命名，如楊家胡同、梁家胡同、趙家胡同；或以手工藝作坊、集市以及著名工藝匠人來命名，如劉藍塑胡同、營造庫胡同、織染局胡同、燈市胡同；或以動物、植物的稱謂來命名，如金魚胡同、豆角胡同、駱駝胡同、松樹胡同……據明嘉靖三十七年（一五五八年）出版的《京師五城坊巷胡同集》的序言所稱：「北京五城胡同，浩繁幾千條。」該書只對城內主要胡同的名字作了記載，內城九百多條，外城三百多條，共計一千二百多條。清光緒十一年（一八八五年）出版的《京師坊巷志稿》載，內城有胡同一千二百餘條，外城六百餘條，總共一千八百餘條。

數年前，我曾在湘潭的大廣香巷拜訪過湘軍大將、曾做過直隸總督的郭崧林的謫長孫郭文蔚先生。郭先生當時已八十有餘，但吐屬清雅，愛好書、畫、京劇，特別於京劇一途，造詣精深。在他家中，我聆聽過他清唱的《借東風》，觀看過齊白石在舊時代郭府所

作的丹青，那種文化氛圍與小巷風情融為一體，令人回想不已。郭老不幸於幾年前病逝，

其夫人屈翔英移居武漢女兒處，而我每至湘潭，路經大廣香巷，大有人去樓空之歎。

古城小巷，有多少人事滄桑啊！

曖曖遠人村

村，即村莊，數家築屋相鄰所形成的一個建築群落，「數家臨水自成村」（宋‧陸游《西村》），故《廣韻》釋「村」為「聚落也」。

最早經史書上並無「村」這個字，「村」是一個俗體字，以後才通用的。「曖曖遠人村，依依墟里煙」（晉‧陶潛《歸田園居》）；「村中聞有此人，咸來問訊」（陶潛《桃花源記》）。

山中或依山而立的村落，謂之山村，「綠樹村邊合，青山郭外斜」（唐‧孟浩然《過故人莊》）。江邊湖畔的村落，謂之江村或水村，「千里江南綠映紅，水村山郭酒旗風」（唐‧杜牧《江南春》）；「舍南舍北皆春水，但見群鷗日日來」（唐‧杜甫《客至》）。而平疇之處的村落，一般呼之為鄉村，「鄉村四月閒人少，才了蠶桑又插田」（宋‧翁卷《鄉村四月》）。

在古代，常常一族之人聚於一村，至今我們到鄉村去，還可窺見其餘留痕跡，一些村子仍以姓氏為名，如「陳家村」、「高家村」等等。這樣的村子在過去除民居的房屋之外，往往還建有宗祠，用以祀奉本族的祖先。祠堂有公田，所收之錢谷，或接濟本族中貧

困者，或資助本族子弟讀書深造。村中往往還立有小型的土地廟及祭拜土地神和五穀神的祭壇，春秋兩季各有一次莊嚴的祭祀活動，以祈求和慶祝豐年。唐人王駕的《社日》描寫了這種情景：「鵝湖山下稻粱肥，豚柵雞棲半掩扉。桑柘影斜春社散，家家扶得醉人歸。」

南宋時，說唱故事非常流行，民間藝人常在農村設場演出，成為農民的一種文化生活：「斜陽古柳趙家莊，負鼓盲翁正作場。死後是非誰管得，滿村聽說蔡中郎」（宋‧陸游《小舟遊近村，捨舟步歸》）。

《紅樓夢》第五十三回，烏進孝說他兄弟「現管著那府裡的八處莊地」。莊地，即莊子，是村落和所屬土地的合稱。寧、榮二府，在鄉下擁有大量的土地和眾多的佃戶，這些佃戶受到莊頭和封建地主的雙重剝削，每年要交納大宗的糧食、肉食、蔬果等農產品，苦不堪言。這一回寫道，儘管一年中數次遭災，但黑山村的農民仍然要向寧國府繳納大量的地租，除租銀二千五百兩和常米一千石之外，還有許多家禽、野味、水產、蔬果、吃的、用的、玩的不下四五十種，然而賈珍卻說：「這夠作什麼的……真真是又叫別過年了。」

村，又有粗俗、鄙野之意。《水滸傳》第三十八回，「李逵便道：『酒把大碗來篩，不耐煩小盞價吃！』戴宗喝道：『兄弟好村，你不要作聲，只顧吃酒使了。』」用不好聽的話傷人也謂之村，《紅樓夢》第六十二回，「黛玉自悔失言，原是打趣寶玉的，就忘了村了彩雲了。」

在中國的園林建築中，人為地製造「鄉村」的格局，亦是常式，如《紅樓夢》中所說大觀園裡的稻香村便是。「轉過山懷中，隱隱露出一帶黃泥築就矮牆，牆頭皆用稻莖掩護。有幾百株杏花，如噴火蒸霞一般。裡面數楹茅屋。外面卻是桑、榆、槿、柘，各色樹稚新條，隨其曲折，編就兩溜青籬。籬外山坡之下，有一土井，旁有桔槔轆轤之屬。下面分畦列苗，佳蔬菜花，漫然無際。」（第十七回至第十八回）但賈寶玉是園林建築中的行家裡手，對「稻香村」的設置提出種種意見，認為最大的毛病是「分明見得人力穿鑿扭捏而成」，因為此處「遠無鄰村，近不負郭，背山山無脈，臨水水無源，高無隱寺之塔，下無通市之橋，峭然孤出，似非大觀」，違背「自然之理」，缺乏「自然之氣」，以致「雖百般精而終不相宜」。

古代學校與書院

「校」字有多義，本義是指木枷，為一種刑具。到夏代，校才作學校解釋，商周時代稱學校為「庠序」。「夏曰校，殷曰序，周曰庠」（《孟子•滕文公》）。周代大學又稱作辟雍、明堂，所謂辟雍，是四周環水，圓如璧環；所謂明堂，取向明之意。

漢初設太學，由當時的五經博士，收博士弟子五十人，太學規模不大，校舍是在古時地方學校的基礎上修建的。州郡辦學始於蜀郡，漢武帝命天下仿照蜀郡立學宮。到漢平帝時地方學校逐步形成體系，分學、校、庠、序四級。同時，漢代類似太學的私學有「精舍」、「精廬」，教學的都是大儒，故從學者眾。

晉代立國子學，北齊改國子寺，隋煬帝改國子監。

唐代分為中央和地方兩類學校，「中央學校，按隸屬關係，有兩種情況：一是由專門管理教育的行政部門──國子監統一管轄，如國子學、太學、四門學、律學、書學、算學等；一是由中央其他行政部門分別管轄的，如弘文館、崇文館、崇玄學、醫學等」（蘇渭昌《唐代的學校》）。

到了宋代，除中央和地方所辦的學校之外，還出現了許多書院，著名的有廬山白鹿洞

書院、長沙嶽麓山的嶽麓書院、登封太室山麓的嵩陽書院、商丘的應天府書院等等。元、明、清三代，各種學校、書院名目繁多。

宋代的韓元吉（一一一八—一一八三年），做過州縣的長官，對興辦教育做了不少工作，後官至吏部尚書，他寫過一篇《武夷山精舍記》，記敘他訪問朱熹所建之精舍。朱熹常「與其門生弟子挾書而誦，取古詩三百篇及楚人之詞，哦而歌之，得酒嘯詠，留必數日，蓋山中之樂，悉為元晦（朱熹）之私也」。後來朱熹「蓋其遊益數，而於其溪五折，負大石屏，規之以為精舍，取道士之廬猶半也（道院一半大小的樣子）……元晦躬畫其處，中以為堂，旁以為齋，高以為亭，密以為室，講書肄業，琴歌酒賦，莫不在是」。從中可看出朱熹武夷山精舍的建築規模。

「書院是中國士人圍繞著書，開展包括藏書、讀書、教書、校書、著書、刻書、講書等各種活動，進行文化積累、創造與傳播的文化教育組織。」（鄧洪波《中國書院攬勝·前言》）

「宋初天下四院之首」的嶽麓書院，自然風光秀美，水聲山色環繞周遭，至今歷千年而巍然屹立，成為一個文化與旅遊勝地。該院所設之「千年講壇」，邀請余光中、余秋雨、黃永玉等名人登壇講學，影響巨大。

嶽麓書院是一個規模宏大的建築群體，由教學、祭祀、園林三大部分組成。

教學部分：頭門、二門、三門均建於中軸線上，層層迭進，逐級遞升。越過二門天井草坪即進入講堂，為書院核心部位。而大門至講堂兩側為廂房，南廂為教學齋，北廂為湘水校經堂，相當於今天大學的研究生院。從講堂屏壁後過大門，經小橋亭閣，兩側碑廊，拾級而上，便是書院古典樓閣式建築御書樓。御書樓前兩側複廊之中，有擬蘭亭、汲泉亭。

祭祀部分：文廟一座，專祠專亭（對書院創建和理學發展有卓越貢獻的先聖祠廟和紀念亭）八處。

園林部分：啟卑亭、風雲亭、飲馬池、吹香亭、黌門池、赫曦臺、百泉軒、文泉……清嘉慶年間山長袁名曜出對，由當地貢生張中階對下聯而成的「惟楚有材；於斯為盛」的書院門聯，使三湘學子倍感自豪。湖南帥範大學教授馬積高所撰聯語，評說古今，最為得體：

治無古今育才是急，莫漫觀四海潮流千秋講院；
學有因革通變為雄，試忖度朱張意氣毛蔡風神。

下聯的「朱、張、毛、蔡」指朱熹、張栻、毛澤東、蔡和森。

古代的考場──貢院

在明、清時代，北京的貢院既是三年一次會試的地方，也是順天府鄉試之所。從東單沿觀音寺往東走，快到東邊城牆，有條貢院西街；再往東，有條街叫貢院東街。這兩條街當中，有貢院頭條、貢院二條、貢院三條等胡同，說明這裡便是以前的貢院。

為什麼稱之為貢院呢？因為士子經過縣、府、院三級考試合格，方成秀才，秀才鄉試，考中者為舉人，舉人再到京城會試，考中的叫貢士。皇帝開科取士，「邦國舉賢於王」，有如各地貢奉名產，所以叫貢院。

「貢院亦曰『棘院』，亦稱『棘闈』。古代考試時，圍牆之外，遍植以棘，使內外人無能逾越，故有此名。今之貢院，三面環以河，亦即此意。」（鍾毓龍《科場回憶錄》）

明、清杭州的貢院，「三面環河，北抵梅東高橋，東曰貢院東橋，西曰中正橋，中有號舍一萬二千數百間。……甬道之中有樓高峙，額曰『明遠』……」（《科場回憶錄》）

在《光緒順天府志》中刊有一張貢院圖，可以看到幾十排矮房子，即號舍，舍間有兩條木板，上面號舍既矮又窄，舍間有兩條木板，上面多間。考生在這裡應考、住宿、吃飯、共需九天。號舍既矮又窄，舍間有兩條木板，上面的是作文章的書案，下面的可作坐榻，兩板合拼，則是睡覺的床。這座北京的貢院，「四

周圍還有外棘牆一丈五尺，還有內棘牆高一寸，文場四周還有樓瞭望，好像考試很嚴格，不能舞弊了」（趙洛《貢院——明清的考場》）。

因為讀書人「十載寒窗無人問，一舉成名天下知」，像鯉魚跳上了龍門，所以貢院的門叫龍門、內龍門，還有第三龍門。貢院裡，主考官住的大廳，叫聚奎堂；會經堂、十八房是考官閱卷的地方。在貢院，官員彼此交談時，一坐門內，一坐門外，其中隔之以簾，以防作弊，因而主考官進貢院稱之為「進簾」。

因寫《科場回憶錄》的鍾毓龍先生是過來人，目睹耳聞，他對號舍的描述十分真切：

「每號門之上，皆標以字，以《千字文》之字排比之。一號之中，分數十間，一間坐一考生，極底則為廁所，坐近廁所者，謂之『臭號』，第一場猶可，第二場則穢氣遠播，實不可耐，以考生貪近便，大小解不必皆至廁中也。」當考生歸號後，號門之柵封鎖，不得再出去。晚餐後，大都滅燭就寢，到後半夜，號軍得到題目紙，分送各個考生。「明遠樓上，夜間鳴角擊鼓以代更。相傳其鳴角時，兼有『有冤報冤，有仇報仇』之語。余數次入場，終夜不寐時多，未嘗聞之，不知果有此事否。」

科場八股取士的制度，早已成為歷史。但一些地方，作為貢院這種古建築還保存著，成為一種人文風景，讓人們去撫今追昔。

配圖／圖說：江南貢院
圖片：http://www.flickr.com/photos/sillyjilly/

瓦子・戲樓

在宋代，出現了一種大型的固定的遊藝場所，稱之為瓦子，又叫做瓦舍、瓦市或瓦肆。之所以有此稱謂，南宋吳自牧《夢粱錄》說：「瓦舍者，謂其『來時瓦合，去時瓦解』之義，易聚易散也。」

瓦舍於北宋盛行時，汴京城內就有五十餘座。到南宋建都臨安，駐軍較多，且多為南渡的北方人，於是城裡城外瓦舍頓興。其中以眾安橋的北瓦最具規模，有勾欄十三座。北瓦十三座勾欄中，有兩座勾欄專門用於「說話」的講史，其餘有說經、小說、相撲、喬相撲、杖頭傀儡、懸絲傀儡、木傀儡、影戲、雜劇、雜班、嘌唱、說唱諸宮調、舞蕃樂、使棒、打硬、踢弄、教飛禽……將曲藝、戲劇、歌舞、雜技等表演，全都包容在內，確實蔚為大觀。因觀者終日不絕，瓦子裡各處都有專賣雜貨、酒食的店鋪、攤點。此中的「說話」，即說書，底本叫「話本」；說話分小說、說鐵騎兒、說經、講史書四家；小說又分煙粉、靈怪、傳奇、公案等，多取材於市民生活，情節較短，但聽眾極多。

元雜劇是中國戲劇史上的一座高峰，誕生了許多名劇作家、名演員和名劇。到明、

清，演劇之風長盛不衰，無論貴賤，無論是大都市還是小城鎮，演戲和看戲都成為一項重要的文化活動。尤其在清代，上層的統治者津津樂道於戲劇活動，上行下效，造成了戲劇的繁榮局面。演戲，必須有舞臺，於是建造戲樓成為一種風氣，能工巧匠殫精竭慮，把戲樓這一建築形式發揮到極致，不但造型典雅，而且具有防火、保音等效果，很值得我們去研究。

戲樓，又叫樂樓。在北京頤和園，有座德和園大戲樓，與故宮的暢音閣和壽安宮戲樓、承德避暑山莊的清音閣並稱為清代四大戲樓。德和園大戲樓，是專為慈禧太后修建的一處看戲的地方，歷時四年，耗銀七十餘萬兩，至今保存完好。

這座戲樓是一座歇山捲棚頂式的木結構建築物，重簷翹角，形式典雅。戲樓共分三層，可說是一座同時演出天上、人間、地獄情景的立體舞臺。上層曰福臺，中層曰祿臺，下層曰壽臺。在壽臺的天花板上設有七個天井，演戲時，劇中角色和必要的道具，可通過設在天井上的轆轤下到壽臺上，當然也可以「飛升」上去，在壽臺的樓板上還專門設有五塊活動的地板，掀開來下面為地井，演員通過地井下到地下室，再由專設的通道回到後臺。

地下室中有一口水井、五座水池，既可增加舞臺音樂的共鳴效果，還可飲用、防火。

另外，在壽臺上還設有樂池，上、下場門的地方設有隔板和樓梯……

在戲樓的北面，還有座供慈禧太后等人看戲的頤樂殿。

德和園大戲樓，被建築學家稱為「我國古建築中的一件傑作」（《中國名樓》）。

古代的戲樓、戲臺，不但建築形式典雅，同時十分講究鐫刻在兩側的對聯，往往將生活與藝術的關係表述得十分明晰。舊時長沙水陸洲戲樓聯曰：「滿天風景，水陸平分，登樓覽雲夢瀟湘，壯氣直通巫峽北；千古英雄，浪沙淘盡，倚劍聽銅琶鐵板，高聲齊唱大江東。」長沙縣桃花洞古戲臺聯曰：「聚萬寶之人成，一曲霓裳，翻落庭前桂子；繼千秋而共祝，三通戰鼓，催開洞裡桃花。」

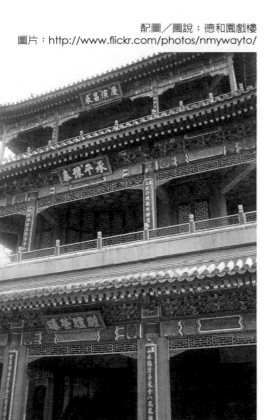

配圖／圖說：德和園戲樓
圖片：http://www.flickr.com/photos/nmywayto/

倉與庫

在《辭海》中，是這樣解釋「倉庫」一詞的：「用以貯藏和放置物資的場所或建築物。」這當然是一種比較宏觀的概括。在古代，倉與庫的功能是有區別的。

先說倉。倉是用來貯存穀物的建築物，如米倉、糧倉，《呂氏春秋‧仲秋》：「修囷倉。」高誘注：「圓曰囷，方曰倉。」倉，是一種方形的建築物。貯存米穀的建築物又叫倉廩，「（季春之月）命有司發倉廩，賜貧窮，振乏絕」（《記‧月令》），注家釋曰：「穀藏曰倉，米藏曰廩」。說的是春荒時，開倉放糧以濟貧困。

就清代北京而言，「總督倉場在城東，設（戶部）侍郎滿漢各一員董其事」（《清一統志》）。「朝陽門內有祿米倉、南新倉、舊大倉、富新倉、興平倉、東直門內有海運倉、北新倉；朝陽門外有太平倉、萬安西倉、儲濟倉、東便門外有裕豐倉、萬安西倉；德勝門外有本裕倉、豐益倉」（《日下舊聞考》）。

再說庫。「庫，兵車藏也」（《說文》），最早的庫是用來放置兵車的。以後，庫除用以放置車輛之外，還放置兵器、祭器、樂器、宴器，統稱為五庫。「紫電清霜，王將軍

之武庫」（唐·王勃《滕王閣序》），紫電、青霜，為名劍也，概指兵器庫（武庫）中的各種精良鋒利的武器。

清代戶部所管理庫事中，以銀庫最為重要，庫中理事官從戶部郎中充任，雍正元年又置管理大臣，由王大臣中選派，每三年更換一次，以防流弊。庫中服役的男性丁役，稱之為庫丁。庫丁入庫時首先要全部脫掉衣褲，穿上官方特製的庫衣，出庫時，脫下庫衣，裸體在執法隊的監視下，口裡喊著號子，雙手拍著巴掌，雙腳並起，一連跳過十二道橫扁擔，此規定為防止口中、腋下等處夾帶散碎銀了（方彪《庫丁下蛋》）。

清代還在京城設置製造庫，其實就是工廠，共分五作（五個門類），即銀作、鍍作、皮作、繡作、甲作，聚集工匠，製造所需之物。製造局由工部管理，設當時的東長安街南的四眼井北。

古籍中常出現「庫藏」一詞，庫藏者，州府之庫也。「成都既拔，（張）堪先入其城，檢閱庫藏，收其珍寶」（《後漢書·張堪傳》）。還有「庫樓」一詞，並非指倉庫之樓，而是星官之名，《晉書天文志》說：「庫樓十星，六大星為庫，南四星為樓，在角左。一曰天庫。」

獄與牢

清代著名文學家方苞，因受文字獄的牽連，被囚禁兩年，親身感受到獄中的黑暗，寫下散文·《獄中雜記》傳世。「康熙五十一年三月，余在刑部獄」，「而獄中老監者四，監五室。禁卒居中央，牖其前以通明，屋頂有窗以達氣。旁四室則無之，而繫囚常二百餘」。作為中央政府級別的刑部監獄，有四個老監，每監設五個牢房，牢房牆上無窗，因此常有疫病流行，死者無數，再加上獄吏獄卒的虐待、勒索，其苦況可想而知。

「獄」從二「犬」從「言」，兩犬表示看守、伺察，言有語言相爭之意，《說文》認為獄是確定是非曲直的，獄有「確」的意思。故獄本作案訟、官司案件解，「大小之獄，雖不能察，必以情」（《曹劌論戰》）。在斷獄的過程中，犯罪一方要關押起來，於是獄引申為監獄。

獄的名稱很多，「夏曰均臺，又曰念室；殷曰動止，曰羑里；周曰圜土，曰深室；秦曰囹圄；漢曰若盧；晉曰黃沙；魏曰司空。總名曰圜扉，圜牆」（《七修類稿》）。《荀子·宥坐》中，將「獄」稱作「獄犴」，「犴」是「禁」的意思。《漢書·外戚傳》中，因漢武帝戚夫人曾囚於鞠城（即窟室），故獄又有鞠城的稱謂。

古獄最早者是河南湯陰的羑里，傳說商紂王囚禁周文王於斯。在古代起初獄是屬於朝廷的，地方上關押人犯之處曰犴，《韓詩外傳·小宛》：「宜犴宜獄。」注：「鄉亭之繫曰犴，朝廷之繫曰獄。」

牢的原意指關牲畜和野獸的欄圈，如豕牢、虎牢。牢，又有堅固之意，如堅牢、牢不可破。故牢就成為獄的別稱，或牢獄並稱。成語中有畫地為牢一語，指古時在地上畫一個圈當作牢獄。「故士有畫地為牢，勢不可人，削木為吏，議不可對」（司馬遷《報任少卿書》）。「他每都指山賣磨，將百姓畫地為牢」（元·岳伯川《鐵拐李》第一折）。宋代囚禁流配罪犯的地方謂之牢城，「大尹當下收了林沖，押了回文，一面帖下判送牢城營內來」（《水滸傳》第九回）。

與牢相關的詞還有牢騷、牢愁。前者指抑鬱不平之感，「哪知這兩位公子因科名蹭蹬⋯⋯激成了一肚牢騷不平」（清·吳敬梓《儒林外史》第八回）。後者指憂愁、愁悶，「牢愁余髮五分白，健思君才十倍多」（宋·劉克莊《次韻實之春日五和》）。

明末愛國志士夏完淳，在明亡後，束髮從軍，進行抗清的武裝鬥爭，後被清兵所捕，慷慨就義，年僅十七歲。他在《獄中上母書》一文中，表達了他苦志持節，視死如歸的赤血肝腸：「人生孰無死，貴得死所耳！⋯⋯惡夢十七年，報仇在來世。神遊天地間，可以無無愧矣！」

廈子・抱廈・清廈

「廈」《康熙字典》解釋為「旁屋也」，也就是說這是一種形制比較小的房子。但在現代語詞中，常「樓廈」並用，給人的感覺廈和樓同樣氣勢恢宏，故《辭海》說廈是「大屋子」，其實這是不準確的。

古人說廈是一種「大屋子」時，往往前面有修飾詞，如「安得廣廈千萬間，大庇天下寒士俱歡顏」（唐・杜甫《茅屋為秋風所破歌》），「廣廈」自是「大屋子」無疑。現代人所說的「高樓大廈」一詞，在「廈」的前面冠以「大」，也就是「大屋子」了。

《金瓶梅》第四十八回，韓道國說：「蓋兩間廈子倒不好了，是東子房了。」這裡提到的「廈子」，是指的披屋，也就是旁屋，多作雜屋與廁所之用。

《紅樓夢》第三回：「南邊是倒座三間小小的抱廈廳，北邊立著一個粉油大影壁……」所謂「倒座」，因北方四合院以北房（坐北朝南）為正室，與之相對的房（坐南朝北）名之曰「倒座」；「抱廈廳」在此處指的是迴繞堂屋後面的側室。

《紅樓夢》第十七回至十八回：「賈政因見兩邊俱是超手遊廊，便順著遊廊步入。只見上面五間清廈連著捲棚，四面出廊，綠窗油壁，更比前幾處清雅不同。賈政道：『此軒

中煮茶操琴，亦不必再焚名香矣……』」這裡所說的「捲棚」，指一種沒有正脊的屋面，屋面兩坡的連接處呈一弧形的轉折，蓋以弧形瓦（南方稱為黃瓜瓦）。「五間清廈」即五間相連的屋子，其形制如賈政所言乃為「軒」。賈寶玉深諳這「五間清廈」的環境特點及用處，題匾為「蘅芷清芬」，吟的對聯為：「吟成豆蔻才猶豔；睡足酴釀夢也香。」上句說可在此吟詩，下句說可在此休憩，突出了「清廈」的清雅、清幽，使人如入其境。

廂房・耳房

中國四大古典名劇中的《西廂記》，可說是婦孺皆知，影響深遠。說的是秀才張君瑞，借住普救寺，與相國小姐崔鶯鶯一見鍾情，在紅娘的幫助下，終成一段美滿姻緣。為了能朝夕接近崔鶯鶯，張君瑞請求寺僧安排自己的住所，「也不用香積廚，枯木堂；遠著南軒，離著東牆，靠著西廂，近主廊，過耳房，都皆停當。」這就是說崔鶯鶯住在隔牆的西廂房，在她寫給張君瑞的回信中附了一首詩：「待月西廂下，迎風戶半開，隔牆花影動，疑是玉人來。」

「廂，正房兩邊的房子」；廂房。如：東廂；西廂」（《辭海》）。中國建築群的組合方式多為四合院型，坐北朝南的是主室，坐南朝北的為倒座，東西兩側的是廂房。廂房屬於主房的附屬建築。

張君瑞去會西廂的崔鶯鶯時，本可從「寺裡角門兒」進去，但紅娘說：「你休從門裡去，則道我使你來，你跳過這牆去」，張只好跳牆而過，去與崔鶯鶯會面。

在《金瓶梅》第十八回中，提到另一種建築樣式：西廂稍（梢）間，所謂「梢間」，是指房屋梢端處的一間。而「西廂稍間」，即是西廂房兩端的房間。

《西廂記》中所說的「耳房」，是正房或廂房山牆外側的小屋，如人之兩耳，故名。

在富豪人家，耳房一般是下人所住。《金瓶梅》第十二回所寫的耳房，是西門慶家小廝琴童的住處，白天負責打掃花園，晚上就在花園門前一間耳房內安歇。《金瓶梅》第三十回，出現「鹿頂鑽山」一語。耳房做成平頂，就叫「鹿頂耳房」；而與正、廂房相通，便稱之為「鹿頂耳房鑽山」。書中人物應伯爵領韓道國來見西門慶，就是先進儀門，轉過大廳，由「鹿頂鑽山」進去，穿過花園角門，到達西門慶書房的。

格局奇異的當鋪

典當業在我國有著悠久的歷史，到清代尤為興盛，從京城到地方，官私當鋪到處都是。據《東華錄》記載，乾隆九年（一七四四年）十月壬子初九大學士鄂爾泰等奏：「查京城內外，官民大小當鋪共六七百座，錢文出入最多。」

當鋪經營的是有抵押貸款，實際上是高利貸的另一種形式。

《紅樓夢》第五十七回中，薛寶釵見即將成為她家兒媳婦的邢岫煙在天還很冷時卻只穿著夾衣，一問，岫煙說：「前兒我悄悄把綿衣服叫人當了幾吊錢盤纏。」這家當鋪開在「鼓樓西大街」叫做「恒舒典」，是薛家出的本錢。曹雪芹的父輩曹頫於康熙五十四年，在《覆奏家務家產摺》中承認，他家在京郊張家灣有當鋪一所，本銀七千兩。

「當（當），田相值也」（《說文》），其義為田地與田地相對等，差不多。

在各行各業的店鋪格局中，惟有當鋪是最為奇異的。它的建築與裝飾風格，與牢獄酷似。「北京的典當鋪……如大門前有一束油布紮籠的幌子，即仿原來監獄中曾有過在牢房門前掛一件衣服或雨傘的暗記形式；；另外，當鋪用磚砌著很高的院牆，紅色的木柵，院內用石頭蓋起高大瓦房作為庫房。房檐均以石頭刻成柱子作為窗戶，一如監房。營業時夥友

話說中國古建築　82

們坐在很高的櫃檯旁的高凳上，猶如老爺問案（沈鴻嫻《北京典當業二三事》）。「當鋪的老闆，以及下面的夥計，都不同於其它行業，從不笑臉迎人，有如兇神惡煞，神氣十足。有時借助官勢，欺壓平民」（賀海《燕京塅談》）。

當鋪為什麼形如監獄，據傳說，很早以前，有一罪犯觸犯刑律而關於獄中，熬了多年，後來成了一個管轄犯人的牢頭。他在獄中勒索錢財，買賣食品百物，又令囚犯賭博，輪者以物抵款，日久，他積資甚多。遇赦出獄後即開了一家「小押當」，物值十而押五，坐扣利息，到期不贖者，變賣折本。後來，人以為暴利之舉，逐漸成為一種行當。因典當業始於囚犯，故其店鋪格局一如監獄（《燕京雜談》）。另一說則是「清代左宗棠駐紮新疆時，為給發配犯人尋一生路，即允許他們集資設立押店，後來赦釋的犯人返京後，仍操此業。所以北京的典當鋪一直沿襲著獄中設典的一些形式」（《北京典當業二三事》）。

在上海，典當業的鼎盛時期「當在上海開埠闢設租界以後。租界內外共有典當一百多家，小押店達三百多家」。「跨進當鋪門，迎面一般總有一個木製屏風，屏風上寫著一斗大的『當』字」（《舊上海的當鋪》）。

當鋪剝削和坑害典當人的手段很多，首先是利用當票搞鬼。「訪聞各屬典鋪，凡民間典質對象，如價值一兩，僅可當銀三錢。其票內字跡並非楷書，另作一種格式，牽連一串，令人莫識，以致取贖之時，愚民任其欺嗽」（佚名《江西政要》）。其次，利息極

高，到時不贖，即為「死當」，當鋪可作價變賣，從中漁利。

此外，清乾隆年間，北京的當鋪可以簽發銀票，在市面上流通，當然這都得到了官府的支持，以榨取更多的民脂民膏。

左右有局

「局」字的最早含意，為「部分」。《禮記‧曲禮上》說：「進退有度，左右有局。」鄭玄注解為：「局，部分也。」孔穎達也說：「軍之在左右，各有部分，不相濫也。」

「局」又指「棋盤」，班固在《弈旨》中云：「局必方正，像地則也。」以後引申為下棋或其他比賽一次叫一局，有「世事如棋局局新」（《增廣賢文》）之說。

因為「局」是「部分」之意，又因「局」為「棋盤」而含有格搏之內蘊，故被引申為一種機構的名稱，最典型的莫過於鏢局。

古代的鏢局，屬於一種民間的武力保安組織，受雇於人，長途護送貨物、銀錢，俗稱護鏢，護鏢者皆武術高強。我們看過電影《大刀王五》，他與譚嗣同為患難之交，堪稱一個熱血男兒。王五，真實姓名為王子斌，字止值，滄州人，少年時為滄州「盛興鏢局」總鏢頭李鳳崗之徒，在師兄弟中排行第五，又因善使大刀，故名「大刀王五」。一八七八年，王五在北京東珠市口西半壁街買下幾間房子，創辦了「源順鏢局」。

湘中古城湘潭在明、清時為全國著名藥都，商賈雲集，大宗貨物出進必須護鏢，故城

中鏢局不少。一般來說，鏢局的建築較為簡單，除一些房子之外，主要還有練武廳和練武坪，供鏢師雨天和晴天操習武藝，以便在長途護送中確保錢、貨的安全。

護鏢人有藝高膽大者，在經過某地界時，往往大聲「喊鏢」，宣告××鏢局過境，以震懾劫鏢者。而劫鏢者，若執意來打劫，卻可以詢問護鏢人的姓名，但護鏢者不能問對方的姓名，這是江湖約定俗成的規矩。

也有例外的情況。因河北滄州素來武風盛烈，高手雲集，故江湖上有俗語：「鏢不喊滄州。」護鏢人過境，三緘其口，「喊鏢」會招來麻煩。

除鏢局外，在清代還把印刷出版書籍的地方稱之為書局。清代著名學者俞樾，曾是曾國藩的幕府人物，因其治學嚴謹、學養豐厚而深得信任。曾國藩知人善用，發揮其長處，讓他「總辦浙江書局，建議江浙楊鄂四書分刻二十四史，又於浙局精刻子書二十二種，海內稱為善本」（《曾國藩及其幕府人物》）。

在清代，以辦洋務著稱的李鴻章，曾「設金陵、上海二機器局，命沈葆靖主之」；「同治十一年，委朱其昂辦招商局」（《國聞備乘》）。而在戊戌春，湖南推行新政聲勢赫赫，「巡撫初辦礦務總局」（《三十年聞見錄》）。「局」逐漸成為一種單位的名稱，到如今則「局」比比皆是了。

「局」在古代，有「鄰居」之意，「漉我新熟酒，只雞招近局」（晉‧陶淵明《歸園田居》）。還有「近」的意思，「塗路雖局，官守有限」（魏‧曹丕《與朝歌會吳質書》）。其他如局勢、局面、局促、局限，等等，不一而足。

棚舍為廠

「厂」的繁體體字為「廠」──無人不曉，指的是工廠，《辭海》載：「通常指用機械製造生產資料或生活資料的工廠，如鋼鐵廠、紗廠。」但「廠」的最早含義並非如此，而是一種棚舍建築物，《周禮‧夏官‧趣馬》：「辨四時之居治以聽馭夫。」賈公彥疏：「放牧之處，皆有庌廠以蔭馬也。」唐詩人韓偓《南安寓止》詩曰：「此地三年偶寄家，枳籬茅廠共桑麻。」

我曾在北京就讀幾年，閒時喜歡各處走走，很奇怪的是北京的地名中，有不少是與「廠」相關的，如臺基廠、琉璃廠、黑窯廠、亮瓦廠，等等。這些地名歷史悠久，史籍記載，竟是明代舊稱。

明代第三個皇帝朱棣在南京繼位之後，把遷都北京提到了議事日程，永樂四年（一四〇六年），開始重新修建紫禁城和擴建北京城。這個工程是極其巨大的，二十餘萬工匠、上百萬民夫，加上大量的軍士，投入了各種建築項目中。而在全國各地的老百姓為此而服役的，更是不計其數。光採集木料的官員，就分遣到雲、貴、湘、晉等省，然後長途運回北京，弄得天怨人怒。

這些木料、柴草需要就地燒放處，同時還要就地燒製各種建築材料，如方磚、琉璃瓦、陶獸、石灰等等，於是搭起了寬大、簡陋的棚舍，即「廠」，以作居人、庫存、燒製之用。

「較大的廠有：臺基廠，堆放柴薪及蘆草；神木廠，堆放巨木；大木廠，堆放由通惠河運來的大木料；琉璃廠，燒製黃、綠各種琉璃瓦及脊獸；黑窯廠，燒製黑色琉璃瓦。此外，還有大灰廠、方磚廠、亮瓦廠等等，都各有用處」（賀海《燕京瑣談》）。

北京城的營建，到永樂十八年（一四二〇年）才基本竣工。

琉璃廠在北京宣武區和平門外，遼代為海王村，明代在此建琉璃廠，因而得名。清初古董商在此開展經營活動，到乾隆時已成為古玩字畫、碑帖古籍、文房四室的集散地，其濃郁的文化氣象，一直彌漫到今天。此處的榮寶齋、一得閣、榮文堂、寶文堂等字型大小，皆蜚聲中外，不可不去觀賞一番。

舊時代曾在琉璃廠書店工作的雷夢水先生，於一九八八年出版一本《書林瑣記》，記敘他在琉璃廠與書店、人打交道的文史掌故，其中有一篇《朱自清先生買書記》，很是感人。「朱先生平時穿著簡單樸素。有時穿一件舊西服，質料雖不講究，卻刷洗得乾乾淨淨；有時穿一件洗得褪了色的藍大褂。先生經濟不寬裕，我發現他個人買書只買有數的幾本，而且不講究版本，儘量買些普通書，他是節衣縮食來買的。」

在明代還有一種「廠」的職銜設置，即：東廠、西廠，是皇帝直接操縱的特務機構，

與錦衣衛性質相同，故又合稱為廠衛。東廠、西廠的爪牙，幾乎遍及社會的各個層面，並深入到一些官吏的衙門、家庭，以監視他們的一舉一動，隨時秉報上去，體現了當時的政治黑暗，許多人為此而死於非命。蔣介石時代的軍統，便是沿襲此風。

在古代，「廠」還有另一種解釋：「廠，山石之崖岩，人可居，象形」（《說文》），即岩洞。不過，讀音則不同了，為厂。「廠」又與「庵」在古代為同字同音。

安營紮寨

安營紮寨的「寨」，原意為「防衛用的木柵。引申為軍營」（《辭海》）。何謂為柵？《說文》解釋為：「編樹木也，從木」，即編紓豎木而成的柵欄，起防守保護的功能。之所以引申為軍營，古代兩軍對壘，各踞一地，往往以粗大的樹木豎立編紓柵欄，設立寨門，裡面張軍帳、築營房，駐紮軍隊。依山而立的寨，叫山寨，又叫旱寨；占水而設的寨稱水寨。江湖上的豪強，亦沿襲此制，占山踞水為寨，以與官軍對峙。

《三國演義》第九十回，描寫諸葛亮調遣馬謖、王平前往街亭安營紮寨，以抵抗前來進犯的司馬懿的大隊人馬。馬、王二人來到街亭，看了地勢，王平曰：「雖然魏兵不敢來，可就此五路總口下寨；卻令軍士伐木為柵，以圖久計。」但馬謖一意孤行，竟在一座孤立的山上安營紮寨，導致魏軍斷其水源，不戰自亂，然後乘勢強攻，落得個大敗而逃。

在《水滸全傳》第十一回中，寫林沖雪夜上梁山：「林沖看岸上時，兩邊都是合抱的大樹，半山裡一座斷金亭子。再轉將過來，見座大關，關前擺著槍、刀、劍、戟、弓、弩、戈、矛，四邊都是擂木炮石。……又過了兩座關隘，方到寨門口。林沖看見四面高山，三關雄壯，團團圍定；中間裡面鏡面也似一片平地，可方三五百丈；靠著山口，才是

正門，兩邊都是耳房。」從這段文字中，可窺見梁山山寨的粗略建築面貌。而第三十二回中，寫宋江因迷路被王英、燕順、鄭天壽的部下抓獲，解上山寨來：「宋江在火光下看時，四下裡都是木柵，當中一座草廳，廳上放著三把虎皮交椅，後面有百十間草房。」

在《三國演義》第四十五、第四十七回中，我們可以讀到關於水寨形制的文字：「今當先立水寨，令青、徐軍在中，荊州軍在外，每日教習精熟，方可用之。」這座魏軍的水寨，「向南分二十四座門，皆有艨艟戰艦，列為城郭，中藏小船，往來有巷，起伏有序。」

寨在宋代還是一種設在邊區的軍事行政單位，隸屬於州或縣。比如《水滸全傳》中所說的清風寨，「離青州不遠，只隔得百里來路」，處在「青州三岔路口，地名清風鎮」；「前邊有個小寨，是文官劉知寨住宅；北邊那個小寨，正是武官花（榮）知寨住宅」（第三十三回）。清風寨隸屬於青州府。

在湘、桂、黔、滇等省區，少數民族多居山地，聚居的村落多以寨相稱，如湖南湘西湘南的苗族、土家族、瑤族。湘西有名的矮寨，因寨樓結構奇特，且年深日久，已成為一個旅遊勝地。

廄有肥馬

沒有人不知道廄是馬房、馬舍、馬棚。《孟子·梁惠王上》說：「廄有肥馬。」廄還有一個同音異體字：廏，「馬二百十四匹為廄，廄有僕夫」（《周禮·夏官》），即管理這一廄兩百多匹馬，設一個專職的僕夫。又說：「庌，廡也。從廣，牙聲。《周禮》：『夏庌馬。』」（《說文》）庌是供馬蔭涼的馬棚。

廄自古以來是一個簡單的房舍建築，裡面設柵欄、拴馬柱、馬槽等。馬棚又稱作櫪，「老驥伏櫪，志在千里」（魏·曹操《龜雖壽》）；「有馬⋯⋯嘗白齧草山林中，不歸皂櫪」（清·紀曉嵐《閱微草堂筆記》），皂櫪，即馬槽和馬棚。在《西遊記》第四回中，孫悟空被玉皇大帝封了個「未入流」的「只可與他看馬」的官弼馬溫，「當時猴王歡歡喜喜，與木德星官徑去到任⋯⋯他在那裡，曾聚了監丞、監副、典簿二力士、大小官員人等，查明本監事務，止有天馬千匹，乃是：驊騮騏驥，騄駬纖離，龍媒紫燕，挾翼驌驦，駃騠銀騔，騕褭飛黃，駒�赤兔超光，逾輝彌景，騰霧勝黃，追風絕地，飛翮奔霄；逸飄赤電，銅爵浮雲；驄瓏虎駶，絕塵紫鱗；四極大宛，八駿九逸，千里絕群。此等良馬，一個個嘶風逐電精神壯，踏霧登雲氣力長」。作者吳承恩所描繪的這些廄中的天

馬，其實源於現實生活中的名馬形象，從中可窺探到歷代帝王御馬廄的大致情況。

北京的朝陽區，曾有一個北馬房村，即明代御馬苑的所在地，《明一統志》載：「御馬苑在京城外鄭村壩，牧養御馬大小二十所，相距各四三里，皆繞以周垣（圍牆）。垣中有廄，垣外地甚平曠，群馬蓄牧其間，生有蕃息。」

在古代的北京地區，盛產名馬，稱之為燕馬。唐代宗曾贈御馬九花虯給郭子儀，這匹馬是范陽（北京地區）節度使李懷仙所貢。唐開元中教習舞馬，曲盡其妙，而這些舞馬多產於幽州。在明代，皇帝非常重視北京地區的名馬飼養，命令直隸地畝以一半應差，稱為征糧地，一半養馬，稱為免糧地。正德年間，宛平一個縣就養馬近千匹，幾乎家家有馬廄。到了清代，將玉熙宮（今北京圖書館舊館）改為內廄，豢養御馬，內務府的上駟院（原稱御馬監），養了十八廄御馬。在皇城內、圓明園和南苑，有御馬、皇太子用馬、駕車驟馬等。

《紅樓夢》中的賈府，有個焦大，自恃於賈府有恩，喝酒撒潑，以為高人一等。在夜裡派他應差時，竟仗著酒興大罵主子們「每日家偷狗戲雞，爬灰的爬灰，養小叔子的養小叔子」，被眾小廝捆了起來，「用土和馬糞滿滿地填了一嘴」（第七回）。從這裡我們可以看出焦大地位的低微，他的住處和馬廄相鄰，要不這馬糞怎麼能隨便找到！

南宋愛國詩人陸游，寫過一首七古《關山月》，痛斥南宋小朝廷向金屈辱求和之後，不思收復失地，從皇帝到豪門貴族醉生夢死，致使壯士熱血報國無門：「和戎詔下十五年，將軍不戰空臨邊。朱門沉沉按歌舞，廄有肥馬弓斷弦……遺民忍死望恢復，幾處今宵垂淚痕！」戰馬無戰場馳騁，在廄中養得臃肥而死，弓弦久不用而鏽斷，怎不令人痛心疾首！

庵

著名的明代文學家、書畫家唐伯虎，曾在蘇州的桃花塢築桃花庵以安身，並終老斯處。他在《桃花庵與祝允明黃雲沈周同賦》一詩中，描繪了桃花庵及周邊環境：「茅茨新卜築，山木野花中。燕婢泥銜紫，狙公果獻紅。梅梢三鼓月，柳絮一簾紅。匡廬與衡嶽，彷彿夢相通。」從中可看出，這桃花庵不過是幾間茅屋（茅茨），周圍栽著梅、柳、桃等花木，有燕子穿梭，有猴子跳躍，充滿著一種野趣。

庵，指小草屋，「居河之湄，結草為庵」（《神仙傳・焦先》）。《南齊書・王秀之傳》曰：「父卒，為庵舍於墓下持喪。」

因庵是指一種簡陋的小草屋，古代文人常自謙地將書房稱之為庵。如明末清初的冒僻疆，詩文俱佳，又為世家子弟，與秦淮名妓董小宛結為連理，成就一段愛情的佳話，他的書房曰：影梅庵。書房外梅樹叢立，枝柯婆娑，日光月光將梅影投於窗上，趣味良多。但他的書房是一園林式建築，與小草屋構制迥異。

小寺廟亦稱之為庵，多為尼姑所居，如《紅樓夢》中大觀園裡的櫳翠庵，是妙玉修行的地方，寧靜素潔，不染塵俗。第四十一回，「當下賈母等吃過茶，又帶了劉姥姥至櫳翠

庵來。妙玉忙接了進去，至院中見花木繁盛，賈母笑道：『到底是他們修行的人，沒事常常修理，比別處越發好看。』一面說，一面往東禪堂來。」另外，還在其他零星文字中，看出櫳翠庵的建築格局：「只見妙玉讓他二人（指寶釵和黛玉）在耳房內」；「抬了水只攔在山門外頭牆根下……」櫳翠庵儘管小巧玲瓏，但卻具備一種廟寺的完整性，有山門、圍牆、佛堂、耳房臥室、廚房，等等。

而小院中的梅樹，在大雪飄飄之時，開出一片紅色的花朵，俏麗動人。「（寶玉）回頭一看，恰是妙玉門前櫳翠庵中有十數株紅梅如胭脂一般，映著雪色，分外顯得精神，好不有趣」（第四十九回）。

大觀園中還有一座蘆雪庵，「原來這蘆雪庵蓋在傍山臨水河灘之上，一帶幾間，茅簷土壁，槿籬竹牖，推窗便可垂釣，四面都是蘆葦掩覆，一條去徑，逶迤穿蘆度葦過去，便是藕香榭的竹橋了」（第四十九回）。

因蘆雪庵是一座有著山野風味的建築，作者曹雪芹便在此設置了兩大韻事：設爐生烤鹿肉；賞雪爭聯即景詩。

鐵爐爐火旺，備以鐵叉、鐵絲網子，大家說說笑笑，割肉自烤，品嚐滋味。史湘雲的高論膾炙人口：「你知道什麼？『是真名士自風流』，你們都是假清高，最可厭的。我們這會子腥膻膻大吃大嚼，回來卻是錦心繡口」（第四十九回）。

而蘆雪庵聯句，眾多詩人面對雪景，無不詩思飄動，出口成章，連素與詩無緣的鳳

姐被推擁起句時，也說了一句「一夜北風緊」。這一句雖「粗」，卻受到大家的誇獎，因為「這句雖粗，不見底下的，這正是會作詩的起法。不但好，而且留了多少地步與後人」（第五十回）。接下來，各人妙句迭出，一氣呵成。在聯句中，大出風頭的是林黛玉、史湘雲，而「寶玉又落下第了」，被罰去櫳翠庵取一枝紅梅來插瓶。

淨潔的齋

「齋，戒潔也」（《說文》），齋之義指在敬神之前戒除不淨使自身清潔。《呂氏春秋・孟春紀》說：「天子乃齋。」由此而引申成為一種清幽淨潔的建築物，如書房謂之書齋，學舍謂之東齋，等等。齋，即屋舍，或是獨立的單元，或是一個建築群體。

蘇州網師園中，有一個書房名曰「集虛齋」。「集虛」二字，出自《莊子・人間世》。莊子認為，要用專一的意志，去排除感覺經驗和理性思維，然後獲得真知。意志的動力是「氣」，「氣也者，虛而待物者也；惟道集虛，虛者，心齋也」。

在明人祁彪佳的寓山園林中，有一個「志歸齋」，「當開國之初，偶市得敝椽，移置於此，一仍其簡陋」。之所以有此名，「乃此是志吾之歸也，亦曰歸固吾志耳」。其建築格局是：「齋左右，貫以長廊，右達寓山草堂，左登笛亭。避暑齋中，北窗盡啟。平疇遠風，綠畦如浪。以觴以詠，忘其為簡陋」（〈志歸齋〉）。

「集虛齋」和「志歸齋」皆為獨立的建築單元，嵌於一個大格局之中。但另一些以齋為名的，卻是一組建築物的總稱。如《紅樓夢》大觀園中的「秋爽齋」，是賈探春所住的一個院落，它包括庭園、廳堂、書房、臥室、亭廊等一組建築單元。第四十回，賈母興致

勃勃在秋爽齋曉翠堂擺早宴，爾後又到探春臥室說閒話，便可知秋爽齋的環境是相當不錯的。

書中對探春居室的描寫甚為詳盡，是探春性格「闊朗」二字的外化。「探春素喜闊朗，三間屋子並不曾隔斷。當地放著一張花梨大理石大案，案上面壘著各種名人法帖，並數十方寶硯，各色筆筒，筆海內插的筆如樹林一般。那一邊設著斗大的一個汝窯花囊，插著滿滿的一囊水晶球兒的白菊。」顯示出她女中丈夫的風采，同時，還以房中的種種陳設，透現出她高雅的生活情趣：「西牆上當中掛著一副米襄陽《煙雨圖》，左右一副對聯，乃是顏魯公的墨蹟，其詞云：煙霞閒骨格，泉石野生涯。案上設著大鼎。左邊紫檀架上放著一個大觀窯的大盤，盤內盛著數十個嬌黃玲瓏大佛手。右邊洋漆架上懸著一個白玉比目磬，旁邊掛著小錘」（第四十回）。

也有商店稱之為齋的。

在二三十年代的古城湘潭，有一家專賣雪花膏、香水、胭脂、香粉的店子，名叫「清芝齋」。這家店子素潔芬芳，以齋名之，不無道理。城中清末還有一家專賣素菜素食的館子，是一些禮佛忌葷的人愛去的地方，名曰「素心齋」。

王維的「終南別業」

「唐代著名詩人、畫家王維，曾有一首名詩叫《終南別業》：「中年頗好道，晚家南山陲。興來每獨往，勝事空自知。行到水窮處，坐看雲起時。偶然值林叟，談笑無還期。」這「別業」，即別墅。所謂別墅者，是指「家宅以外別築的遊息之所」（《辭海》）。《晉書·謝安傳》說：「於土山營墅」樓館林竹甚盛。」「墅」的原意，是指田野的草房，「劇哉邊海民，寄身於草墅」（魏·曹植《泰山梁甫行》）。而別墅通常指建在山野的家室之外的遊玩棲息的建築物。

王維的「終南別業」在何處呢？

初唐著名詩人宋之問在今陝西省藍田縣境內終南山麓輞川流經之處築有別墅，後來此別墅歸王維所得。王維在這裡住了三十多年，極其喜愛它的清幽，寫了不少詩篇來歌詠它，其中以和裴迪共賦的《輞川集》組詩最為人稱道。

這「終南別業」，又稱「藍田別業」，王維詩集中有《酬虞部蘇員外過藍田別業不見留之作》；「貧居依谷口，喬木帶荒村。」說明這個別墅處在陝西藍田縣的輞川，輞川又在谷川口，簡稱谷口。「終南別業」也叫「輞川別業」、「輞川莊」，王維有詩《積雨輞

川莊作》、《別輞川別業》。

在王維的《輞川集》中，王維以二十首五言絕句，刻畫了別墅的建築物及周圍的自然景色，如鹿柴、竹里館、文杏館、辛夷塢、華子崗、斤竹嶺、木蘭柴、欹湖、柳浪、白石灘、漆園和椒園等，像一幅幅精美的田園山水畫卷，紛呈在我們面前，體現了王維「詩中有畫」的藝術特色。

且讀《竹里館》：「獨坐幽篁裡，彈琴復長嘯。深林人不知，明月來相照。」竹里館，即竹林中的一座房舍，輞川風景點之一，詩中透現出一種悠然自得的情趣。

辛夷塢，栽滿了辛夷花，是輞川的一個風景點。辛夷，又名木蘭、木筆，形似芙蓉花。王維寫道：「木末芙蓉花，山中發紅萼。澗戶寂無人，紛紛開且落。」

在《臨湖亭》一詩中，王維吟道：「輕舸迎上客，悠悠湖上來。當軒對樽酒，四面芙蓉開。」

……

從王維的詩中，我們可以看出這座「終南別業」並不以豪華、闊綽見長，而是以自然風光為優，它所包容的茅舍、竹館、小亭等建築物，都是樸實無華的，而且與周圍的景物互為依存、互為融和，體現一種「天人合一」的意蘊。作者的崇尚靜寂、歸返自然之心

境，亦於其他詩中隨處可見，「山中習靜觀朝槿，松下清齋折露葵。野老與人爭席罷，海鷗何事更相疑」（《積雨輞川莊作》）。

在唐代，也有一些人故作清高，在終南山建別業隱居，以擴大知名度，引起皇帝的關注，召而為官。因終南山離都城西安較近，所以便出現了一個成語：終南捷徑。也有一些文臣武將，年老後引退，告別昔日的繁華與聲威，息影林泉，如唐人劉長卿的《送李中丞歸漢陽別業》：「流落南征將，曾驅十萬師。罷歸無舊業，老去戀明時。獨立三邊靜，輕生一劍知。茫茫漢江上，日暮欲何知？」

結廬在人境

陶淵明在我國是個婦孺皆知的人物，詩文俱佳，且清俊拔俗，他的不為五斗米折腰的氣節素為人所重，四十一歲棄官歸隱，再不出仕，「開荒南野際，守拙歸園田」（《歸園田居》）。他在《飲酒》的詩中寫道：「結廬在人境，而無車馬喧。……」他的「廬」是個什麼樣子呢？「……方宅十餘畝，草屋八九間。榆柳蔭後簷，桃李羅堂前。……戶庭無塵雜，虛室有餘閒」（《歸園田居》）。可見他的「廬」不過是幾間茅草屋，屋旁有一片田地，屋前屋後栽著樹木，風景清幽，環境安逸。

「廬，寄也」。秋冬去，春夏居」（《說文》）。廬是農民耕種時暫居住田野的棚舍，秋冬農閒時則離去，春夏農忙時則寄居；但以後泛指簡陋的房屋。

唐詩人杜甫《茅屋為秋風所破歌》的結句為：「吾廬獨破受凍死亦足！」很顯然，這「廬」即是指破舊不堪的茅屋，「床頭屋漏無干處，雨腳如麻未斷絕」。

廬除了泛指簡陋的房屋之外，漸漸地衍變成一種對於園林式建築房屋庭院的稱謂，盧。在揚州舊城秬家灣，有一座怡廬，有前後兩個庭院，前院大門東向，門內有遊廊三折，坐北有花廳一座，西牆邊有假山；後院有軒，有精舍，有天井，有表現出不染塵俗的風致。

書齋……城中還有一座匏廬，是一個建築群落，迴廊、曲徑、假山、軒、亭、廳、閣、池，以及花樹，步步引人入勝。這種廬，都屬私家園林的典範之作，離「簡陋」二字已相去甚遠。

晚清的著名翻譯家林紓，曾譯過《茶花女》、《黑奴籲天錄》等世界名著，他的居處名之曰畏廬。

在廬山牯嶺東谷的長沖河畔，有一座名之為美廬的券廊式建築，原係一九二二年英國醫生赫莉太太所建造，一九三〇年她將這座別墅贈給宋美齡。蔣介石將其命名為美廬，並題字刻石於庭院中。有人考證「美廬」的含義，竟有四種說法：美齡的廬；美的廬山；美的房子；宋美齡在廬山的美麗房子。

美廬以英國捲廊式建築符號，突出了建築的抽象美法則。從外觀上看這座建築，綠門、綠窗、綠欄、綠柱、綠廊，屬於建築第五立面的房頂也漆成了墨綠色，就連原本是灰褐色的牆也因爬滿美國凌霄而終成綠色，襯托著周圍的小橋流水和花木扶疏，給人一種寧靜、安適的感覺。同時，美廬又與時代風雲緊密相聯：廬山軍官訓練團的創辦；圍剿中央紅軍計畫的炮製；第二次國共合作的談判；對日全面抗戰的醞釀和決斷；馬歇爾八上廬山「調處」；「八・一三」文告的產生……

而今，美廬已成為廬山的一個景點，終日遊人如織。

文人的書房

在古代，文人無不重視書房的設置，儘管各自經濟狀況迥異，但皆講究書房的高雅風致，精心營造一種濃郁的文化氛圍。在這個小天地裡，可讀書，可吟詩，可作畫，可彈琴，可對弈……唐代劉禹錫雖只有一間簡陋的書房，但「斯是陋室，惟吾德馨。苔痕上階綠，草色入簾青。談笑有鴻儒，往來無白丁。可以調素琴，閱金經。無絲竹之亂耳，無案牘之勞形」（《陋室銘》）。還有明代的歸有光，在青少年時代曾廝守於一間極窄小的書齋，名曰項脊軒，「室僅方丈，可容一人居」，作者卻「借書滿架，偃仰嘯歌；冥然兀坐，萬籟有聲。而庭階寂寂，小鳥時來啄食，人至不去。三五之夜，明月半牆，桂影斑駁，風移影動，珊珊可愛」（《項脊軒志》）。

對於書房牆壁如何進行裝飾，清代的李漁頗多高見：「書房之壁，最宜瀟灑，欲其瀟灑，切忌油漆。」上策是「石灰堊壁，磨使極光」；其次，「則用紙糊，紙糊可使屋柱窗楹共為一色」。而「壁間書畫自不可少」（《閒情偶寄·居室部·書房壁》）。在書房內部裝飾上，往往採用碧紗櫥、木槅、屏風、竹簾、帷幕等物，以增加其美感、靜趣、雅風。

文人的書房，講究題名，或以書房周圍的山石花木為題：如蘇州網師園的殿春簃，是

因周圍多芍藥花（殿春為別名），故有此名。還有以翠竹命名的曲園中的小竹里館，以梅香命名的滄浪亭的聞妙香室，以梧桐命名的暢園的桐花書屋……

有的書房命名，突顯著主人的人生態度，充滿著哲理。蘇州留園中一書房名曰汲古得綆，典出《荀子‧榮辱》中的「短綆不可汲深井之泉，知不幾者不可與聖人之言」。意思是鑽研古人學問，必須有恒心，要下苦功找到一根線索，方能升堂入室，有如汲深井之水必須用長繩一樣。蘇州耦園西花園書房名曰織簾老屋，「織簾」典出《南齊書‧沈麟士傳》，說沈麟士家貧如洗，在陋室中一邊織簾，邊誦讀詩書，口手不息，園主借用此典以銘其志。

古代文人的書房，在建築上也往往風格獨特，留園中的揖峰軒即是。這是一個園中之園，庭院為半封閉式。軒前小院四周圍以曲廊，軒南庭有挺立石筍，青藤蔓延，古木翠竹襯以名花。再看軒內，東頭一張紅木藤面貴妃榻，壁懸大理石掛屏；正中八仙桌，左右太師椅，桌上置棋盤；西端靠牆的紅木琴桌上擱古琴一架；兩側牆上，掛名人所書對聯；北牆嵌三個花窗，有如三幅圖畫……幽靜、秀美、典雅。在此間讀書，與友人唱和，堪稱一種全身心的享受。

有些書房的對聯，都出自主人的手筆，文采飛揚，啟人心智。清人鄭石如的書房聯為：「好書悟後三更月，良友來時四座春。」清人陳元龍的書房聯為：「水能性淡為吾

友，竹解心虛是我師。」清人袁枚的書房聯為：「放眼讀書以養其氣，開襟飲酒用全吾真。」

在知識資訊時代，我們也應該擁有一間雅致的書房！

古代的浴室

古代的浴室，是何模樣，很少有人見到。但我想，一般的官宦人家和平民百姓的浴室，其建築上不會有太特殊的地方，憑想像便可以揣摩出來。而帝王之尊的宮廷浴室，則只能從史籍中去探其究竟了。

在中國四大古典名劇之一的《長生殿》中，有《窺浴》一折，清人洪昇憑藉資料，展開想像，朦朦朧朧寫出了唐明皇與楊貴妃到華清宮溫泉殿洗浴的情景。「別殿景幽奇，看雕梁畔，珠簾亂飛。透迤，朱闌幾曲畫溪，修廊數層接翠微。繞紅牆，通玉扉。」接著便到了溫泉殿，「你看清渠屈注，迴瀾皺漪，香泉柔滑宜素肌」。而唐人白居易在他的長詩《長恨歌》中早已寫到此種景況：「春寒賜浴華清池，溫泉水滑洗凝脂」，侍兒扶起嬌無力，始是新承恩澤時。」

這些描寫都屬於文學範疇，顯得有點粗略，生動而不具體。華清宮原名溫泉宮，是唐太宗時所建，唐玄宗即位後改名。「驪山上下，益置湯井為池，臺殿環列山谷……即於湯所置百司及公卿邸第焉」（《長安志》）。華清宮之寢殿名曰飛霜殿，「御湯九龍殿在其南，亦名蓮花湯，製作宏麗。湯中陳白玉石魚龍鳧雁及石蓮花，石礫橫亙湯上，蓮花才

出水面，雕鏤巧妙，殆非人功。更置長湯數十間屋，環迴甃以文石。此蓋宮中之中心建築也」（梁思成《中國建築史》）。高旟在《持故小集‧活拆華清宮》中說：「華清宮的宮城是極大的，西接長安，與曲江、芙蓉園相通，宮城中除十八所湯池外，還有朝拜起居各殿，順著山勢，一路築下來，再加寺廟，更見殿宇林立，山上山下，滿布建築物，有一道宮牆環繞，循山逶迤，周圍總在百里左右。」

在五代割據之時，後趙石勒建都於襄（河北邢臺），石虎繼位遷於鄴（河南臨漳），「起臺觀四十餘所；營長安、洛陽二宮，作者四十餘萬人」（《晉書‧石虎載記》）。且不說宮殿樓臺如何堂皇高大，門窗樑柱如何華麗精緻，只看此中的浴室，便可知其奢侈至極：「金華殿後皇后浴室，三門徘徊反宇，櫨擗隱形，雕彩刻鏤，雕文粲麗。……溝水注浴時，溝中先安銅籠疏，其次用葛，其次用紗，相去六七步斷水，又安玉盤受十斛，又安銅龜飲穢水。……顯陽殿後皇后浴池上作石室，引外溝水注之室中；臨池上有石床」（《鄴中記》）。這浴池中的種種設施用於引水、淨水、排水，以及用於休憩，近乎近代浴室及室內游泳池之間。

明代著名文學家、畫家祝允明，字希哲，生於一四六〇年，卒於一五二五年，與唐寅、文徵明、徐禎卿並稱「吳中四才子」，有《懷星堂集》傳世。他有一首七律《浴》，寫得極見性情：

勞勞埃土十年身，聊借溫湯一日新。

未似屈平嫌眾濁，還非李耳喜同塵。

潤波溜體清微露，和氣蒸人浹洽春。

安得沂川一泓水，洗吾面目本來真。

這首詩，作者借到澡堂洗浴，獨抒心境，表現出不為塵俗所染、「洗吾面目本來真」的意旨。他一生玩世自放，中舉後屢應進士試不第，雖做過知縣、通判，但不久即告歸，以書畫謀生，到晚年困窘難堪，以致死後無資為殮。但是，他的詩、文、書、畫，卻歷久而愈香。

古代的廁所

人類日常生活形態的「吃、喝、拉、撒、睡」五個字中，「拉」和「撒」都與廁所有關。排泄是一個大事，解決不好，輕則得病，重則奪命，不可不重視。

中國古代的廁所，到底出現於何時，還不能下定論。但最早出現「廁」這個字的，是《左傳‧成公十年》：「晉侯如廁，陷而卒。」漢代的流行課本《急就篇》中，有一句「屏廁清溷糞土壤」，這「屏」、「清」、「溷」，指的都是廁所。還有稱廁所為「匽」的。民間的通俗叫法是：廁所、便所、茅房、淨房。

「古人對廁所的考慮比我們周到，不僅地上有，天上也有，死人也用。如天溷七星，在外屏之南，就是天上的廁所，星官也要行其方便。漢墓，如漢楚王墓，墳墓裡也修廁所。考古發現證明，古今廁所是一脈相承。『一個坑，兩塊磚，三尺土牆圍四邊』，是兩千多年一貫制」（李零《說中國的廁所和廁所用紙》）。

《說文解字》云：「廁，清也。」意思是說廁是便所，藏污納垢，需要常常清除，使其清潔。「廁」又通「側」，是旁邊、側邊的意思，還有側僻之意。古代的廁所，並不與廳室相連，只是一個窄小的建築單位，多修於宅院的隱蔽之處，特別是宅第的東側，所以

廁所又稱「東淨」，上廁所稱「登東」。明清時北京城的民宅，內宅是將廁所置於最北的正房兩側，外院則設於西南角。總之，廁所都安排在不被人注意的偏側之處。

這種遠離人主要活動場所，特別是起居臥室的廁所，深更半夜的「如廁」便成了一個大麻煩，於是便出現了褻器，又稱便器，如溺壺（又稱夜壺、尿壺、虎子）、淨桶（又稱馬桶、恭桶、馬子）。夜裡出恭（大便叫大恭，小便叫小恭）了，第二天早上去倒掉。從皇宮、豪戶到平常人家，莫不如此。

古代廁所的建築格局，當然是簡單不過的，「一個坑，兩塊磚，三尺土牆圍四邊。」講究的，瓦頂磚牆，如此而已。

現代的公共場所、辦公大樓或民居，廁所總是包涵在主建築裡面。廁所的稱謂也雅致多了，為「衛生間」、「洗手間」、「盥洗室」。「來也匆匆，去也衝衝」，有足夠的水沖去污穢。同時，還燃以蚊香，灑以香水，小便池置以除臭的香塊，決不會影響人們的正常工作、生活和娛樂。但古代沒有這些條件，無法使廁所無臭無味，清潔如新，故只好將它遠離建築物，設於偏僻之處。

此外，在傳說中，廁所是由廁神紫姑所管轄的。南北朝時，劉敬叔在《異苑》中曾有記載。《顯異錄》也說：「紫姑，萊陽人……壽陽李景納為妾，為大婦曹氏所嫉，正月十五日夜，陰殺於廁間。上帝憐之，命為廁神。故世人以其日作其形，於廁間迎祝，以占

眾事。」唐人熊孺登在《正月十五夜》一詩中寫道：「漢家遺事今宵見，楚郭明燈幾處張。深夜嬌歌聲絕後，紫姑神下月蒼蒼。」這樣一位冤死的女子，在古人的迷信意識裡，往往會認為「煞氣」很重，故她的「神位」之處自然是需要遠離的。

飄香的庖廚

民以食為天，可見飲食是一件何等重要的大事。孟子說：「食、色，性也。」《中庸》也說：「人莫不飲食也。」

中國烹飪文化的形成，經過了漫長歲月的流變，集中反映了勞動人民的智慧，以至在全世界享有盛名。「古者茹毛飲血；燧人氏鑽火，始裹肉而燔之，曰『炮』；神農時食谷，加米於燒石之上而食之；黃帝時有釜甑，飲食之道始備」（《古史考》）。在半坡文化和仰韶文化的許多遺址中，發現過石磨盤、石磨棒、臼杵等糧食加工工具，同時還發現過灶坑，以及可以搬動的陶灶，這便是最早的庖廚雛形。

「庖，廚也」（《說文》），而「廚，庖屋也」（《說文》），指的都是治飲食的建築物。《孟子·梁惠王上》說：「庖有肥肉。」庖又指廚師，「良庖歲更刀」（《莊子·養生主》），此中的「良庖」即指優秀的廚師。

不管歲月如何行進，廚房的大體格局都是基本相同的，裡面的基本設施無非是灶、案、缸、甕、櫥，以及鍋、盆、瓢、刀、鏟、碗、筷、瓶……但在舊時代，廚房的牆上是少不得一個供奉灶神的神龕的。灶神除了主管飲食之外，還有監視這一家人優劣的任務，

以便向上天稟報。稟報的日期不僅是每年舊曆的十二月二十四日，還有每個月的最後一天，因此殷勤地祀奉他，以便他「上天言好事」，成了廚房中的一個莊嚴的儀式。

人不可不飲食，要有好的飲食，便離不開廚房。用煎、炒、烹、煮、蒸、油、鹽、醬、醋、酒、豬、羊、牛、雞、鴨以及瓜果菜蔬，加上火與水，廚師便可烹飪出可口的佳餚來。古代的聖者，莫不珍視廚藝，屢屢用其作喻來闡明嚴肅的道理。如《老子》中的「治大國如烹小鮮」，《史記》中的「人為刀俎，我為魚肉」。

在一些名勝地古建築物的廚房門口，常懸掛一些意味深長的對聯，令人警醒。如福建福州鼓山湧泉寺香積廚門聯：「魚鼓響時，打點飯盂問天，誰識飯是米做；象龍集處，咀嚼菜根有味，方知舌在口中。」

平常人家的廚房，自是熟悉，皇宮中禦膳房則鮮為人知了。在信修明所著之《老太監的回憶》一書中，則有所涉及。清末慈禧太后當政時的廚房，謂之壽膳房，共設五局，即暈局、素局、點心局、飯局和百合局，各局都有專門的分工，每局首領一名、掌局一名、掌案一名、二師傅兩名、太監各十名不等，共總管首領太監五十餘名，廚役大小百餘名左右。另外，還附有小廚房，名叫野味廚房，在外雇用名廚，由李蓮英主辦，專供太后適口之味。「五局雖有分工，實則合作，共用一個廚房，一個爐灶，所用傢俱和廚役也不分。」

已故著名作家汪曾祺，文章享譽於世，而他的烹飪技術亦有口皆碑，每有佳客至，必親自下廚，做出幾道自創的菜肴，品者皆朵頤大快，可見此老是一個真正懂得品味生活的智者。

酒樓・酒店・「大酒缸」

唐代詩人溫庭筠，寫過一首《贈少年》：「江海相逢客恨多，秋風葉下洞庭波。酒酣夜別淮陰市，月照高樓一曲歌。」秋夜，月光皎皎，在酒樓喝酒十分盡興，然後在歌聲中依依惜別。雖然詩中沒有對酒樓作細緻描寫，但給人的美感卻是充盈的。

《水滸》第三十九回，寫宋江信步出城，來到潯陽樓前，「仰面看時，旁邊豎著一根望竿（即掛酒旗的杆子），懸掛著一個青布酒旆子，上寫著『潯陽江正庫』。雕簷外面牌額，上有蘇東坡大書『潯陽樓』三字。……宋江來到樓前看時，只見門邊朱紅華表，柱上兩面白粉牌，各有五個大字，寫道：『世間無比酒；天下有名樓』」。接著，宋江上樓，「去靠江占一座閣子裡坐下」，喝酒賞景。這座酒樓的外表，已夠吸引人了，有酒旗、橫額、華表柱、白粉牌對聯，透出濃郁的文化氣氛。文中借宋江的目光，進一步描寫了酒樓的建築格局和環境特徵：「雕簷映日，畫棟飛雲。碧闌干低接軒窗，翠簾幕高懸戶牖」。；樓外有遠山萬疊，樓邊有一江煙水、白蘋渡口、紅蓼灘頭。在這樣的江南酒樓喝酒，是一大享受。

現代詩人潘伯鷹曾有一詩描繪江南的酒樓：「晚來風葉一天秋，倚遍江南賣酒樓。回憶三生花草句，又扶殘醉過蘇州。」

比酒樓規模小的，多稱為酒店、酒肆。一般都是單層平房。《水滸》第二十七回，武松和兩個公差「三個人奔過嶺來，只一望時，見遠遠的土坡下約有十數間草屋，傍著溪邊柳樹上挑出個酒簾兒。」第二十九回還描繪了「一座賣村醪小酒店」的格局：「古道村坊，傍溪酒店。楊柳陰森門外，荷花旖旎池中。飄飄酒旗舞金風，短短蘆簾遮酷日。瓷盆架上，白冷冷滿貯村醪；瓦甕灶前，香噴噴初煮社醞。」

蔣門神霸佔施恩的快活林酒店，設在丁字路口，「簷前立著望竿，上面掛著一個酒望子（酒旗），寫著四個大字道：『河陽風月』。轉過來看時，門前一帶綠油欄杆，插著兩把銷金旗，每把上五個金字，寫道：『醉裡乾坤大；壺中日月長。』一壁廂肉案、砧頭、操刀的家生，一壁廂蒸作饅頭燒柴的廚灶；去裡面一字擺著三隻大酒缸，半截埋在地裡，缸裡面各有大半缸酒；正中間裝列著櫃身子」（《水滸》第二十九回）。

這種酒店中酒缸埋半截於地下的設置，在舊時代的北京成為一種小酒館的重要特徵，這種小酒館就叫「大酒缸」。「只供酒，沒有其它商品。店內設備除櫃檯外，也賣碗酒供飲，可是不設座位。只有裝酒用的一酒缸半截埋在地下，半截露出地面。缸上蓋有紅漆圓形缸蓋，可以揭蓋半蓋，旁設矮凳，就用它作酒客的桌子」（金雲臻《論飲境》）。臺灣

作家小民在《故都鄉情・大酒缸》中，親切地回憶自己兒時與祖父去「大酒缸」喝酒的情景，並描繪了店內特有的裝修風格：「賣酒的櫃檯，也是紅色的，只有店鋪的柱子、櫃檯的橫杠是黑漆的。店內上下收拾得好潔淨……大酒缸的下酒小菜都是現成的，店裡不賣炒菜。若要吃熱菜、點心，顧客自己由店外叫來。每個大酒缸的外面，都有小吃攤子。」

湘西吊腳樓

我曾數次叩訪美麗的湘西，山奇水異，令人徘徊不忍歸去。而古色古香、建築風格特殊的吊腳樓，更添得山水幾分韻致。在沈從文先生的故鄉鳳凰城，沱江傍城而過，當地人臨河而居，一幢幢吊腳樓，高高低低參差錯落。吊腳樓的一端以河岸為支撐點，另一端則懸在水面，高高的懸柱立於水中作為撐持，充滿著一種力量的美。

湘西吊腳樓建築形式活潑，可臨水，也可依山傍谷，或就建在田壩邊。「稍稍開鑿修砌，選上好木料支撐起一座座或者一排排的吊腳樓來，旁邊飾以幾叢茂林修竹，省時又省工，溫馨而又有畫境。這種樓飛簷翹角，三面環廊，『吊』著幾根八棱形、四方形刻有繡球或金瓜的懸柱，壁板漆得光亮光亮的，並嵌有花窗，通風向陽。花窗也往往用意極深，鏤有『雙鳳朝陽』、『喜鵲戀梅』等圖案，古樸而秀雅」（劍飛《畫意詩情吊腳樓》）。

吊腳樓的妙處，一是防潮避濕，通風乾爽；二是節約土地，造價較廉；三是依山傍水或靠著田壩而建的吊腳樓，懸柱之間往往留有一定的空地，可餵養家畜，「什麼人家吊腳樓下有匹小羊叫」（《沈從文鴨窠圍的夜》）。

「古老的黑瓦木結構吊腳樓，堂屋很敞亮，中間是火塘」（許淇《湘西之旅》），溫

暖而親切。我曾有幸叩訪，熱情的湘西人泡茶篩酒，擺出種種野味，令人賓至如歸。

湘西吊腳樓，屬古代干闌式建築的範疇。所謂干闌式建築，即是「體量較大，下層架空，上層鋪木板作居住用的」（莊裕光《干闌建築》）一種房屋。這種建築形式主要分佈在南方，特別是長江流域地區，以及山區。因這些地域多水多雨，空氣和地層濕度較大，由於干闌式建築是底層架空，對防潮和通風極為有利。

四川境內曾挖掘一處干闌式古建築遺址，距今有四至六千年之久。考古學家「挖掘出部份長約三十公尺、進深約七米的木構架建築，遺物中有用木材製作的樑、枋、板等建築構件，在不少構件上發現有多種類型的榫卯、榫頭，如方榫、圓榫，甚至還有雙層榫，卯眼也是有圓有方，加工比較細緻」（《干闌建築》）。

我也曾在雲南的一些地方走訪過，在少數民族聚居區，隨時可以見到底層架空的竹樓，造型極為優美，樓上有廳堂、臥室、廚房、倉庫，樓下則拴繫著牲口。周圍花木繁茂，風景宜人。老作家艾蕪的小說集《南行記》和《南行記續編》中，對這種竹樓進行過描繪，十分傳神。莊裕光先生稱竹樓這種建築樣式，「那可算是古代干闌建築的延續和發展。」

上海的石庫門

在舊上海，鉅賈大賈、名宦高官住的是環境優雅的花園洋樓；而貧民窮人，住的是骯髒·簡陋·擁擠的棚戶區。至於那些沒有大富，卻無饑寒之虞的中產階級，則大多居住在石庫門林立的弄堂裡。

石庫門是上海一種特有的建築形式，因早期的它有著「花崗石或寧波紅石的門框，兩扇烏漆大門」（《上海軼事》），故名。

石庫門始建於一八七〇年左右的英租界裡，分佈在建於一八七二年的仁興里，建於一八九六年的棉陽里、敦仁里和洪德里等處。它的總平面佈局，吸收了歐洲聯式住宅的毗鄰形式，而它的單體平面，卻源於中國傳統的四合院、三合院，將其門樣改為石庫門。這種建築形式滿足了中產階層的一種洋化了的中國文化心理需求，既封閉又具有一種開放的格局，既區分於「棚戶」與「富戶」，但又不失一種「小康」的矜持。

陳丹燕在《上海的風花雪月》中說：「那是上海的中產階級代代生存的地方。他們是社會中的大多數人，有溫飽的生活，可沒有大富大貴；有體面，可沒有飛黃騰達。經濟實用，小心做人，不過分的娛樂，不過分的奢侈，勤勉而滿意地支持著自己小康的日子，有

進取心，希望自已一年比一年好……」可謂道盡此中蘊意。

早期的石庫門，有高高的圍牆，進門即小門廳，中部為小院，後經改革，進門即是小院，上海人又稱之天井。樓下正中的一間是客堂，客堂的門是所謂落地長窗，後面是白漆的屏門，一般都是六扇。東西兩廂房，有前後廂房之分。客堂後為扶梯，後面有灶間。灶間上面的一間，名曰亭子間，亭子間上面是曬臺。客廳的上層稱客堂樓，兩邊的房間也叫廂房。在二三十年代，一些窮苦的文人常租住亭子間，因為價錢較廉。周立波曾將在滬上所作之文結集，集名《亭子里間》。早期的這種三上三下的石庫門，面積有一二百平方米，房價較為昂貴，捐稅不算在內，年租白銀五百四十兩，押金二百八十兩。

後期石庫門採用西方建築的細部佈局，注重它的門、窗、牛腿上的建造，使之簡單、明快、牢固；去掉了那種高圍牆，砌有馬頭或觀音兜壓頂的風火山牆；簡化了前院的小門廳。「三上三下」變化「二上二下」或「一上一下」，保留天井、客堂、灶間和客堂樓、亭子間、後門。節省地皮、原材料，自然減縮了造價，大受買者和租者的歡迎。

在本世紀二十年代以後，石庫門高牆改成矮牆，天井改為小花園，單開間；三層小洋樓，西化的痕跡更濃了。裡面有大浴室、小衛生間，小鐵門，房子多朝南，採光、通風俱佳。

在飛躍發展的今天，上海的石庫門在一座一座的消逝，但一些有特色上年歲的房子仍然保存著，成為一頁歷史，展示著舊上海的另一個生活層面，勾起人們對往昔溫馨的回憶……

配圖／圖說：上海石庫門
圖片：http://www.flickr.com/photos/kaurjmeb/

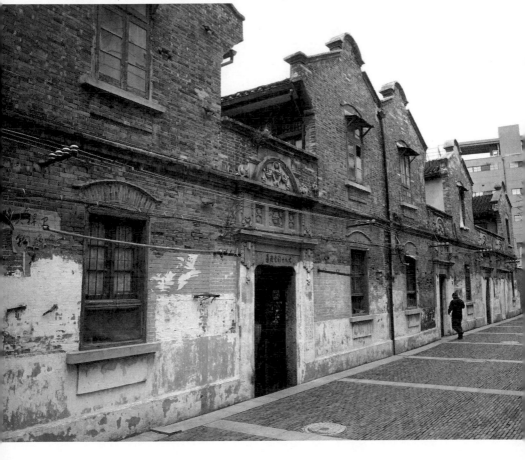

冬暖夏涼土窯洞

著名詩人賀敬之，在五十年代寫過一首信天遊體的新詩《回延安》，其中有一節寫詩人在窯洞與鄉親久別重逢的動人場景，令人難忘：

團團圍定炕上坐，

水酒油饃木炭火，

墙畔上還響著腳步聲。⋯⋯

滿窯裡圍得不透風，

而陝西著名畫家石魯，是一位極有創造力的天才，不幸在「文革」中飽受欺辱，雖然熬過十年厄難，但世道清明後因身體狀況極差溘然而逝。在榮寶齋為他出版的畫冊中，就有多幅於六十年代所畫的延安窯洞圖。其中《棗園春曉》，全用水墨寫成，窯洞前的高粱、玉米，窯頂（墻畔）上的小樹、芳草，而於一片水墨淋漓中只現出兩個窯洞的視窗，

其中的一個窗子的木格子上有一個五角星的圖案，是棗園革命內蘊的點睛之筆。另一幅《棗園》則以彩墨寫成，於濃綠的高粱映襯中，露出窯洞一個闊大的貼著窗花的窗子，畫底題了一首七絕：「漫漫寒宵萬籟空，林深燈火透穹窿，銀鉤鐵畫書天地，刺破東方一片紅。」其對革命歲月的謳歌，何其熱烈。

土窯洞是中國一種古老的民居建築的樣式，主要分佈在華北、西北地方，當地的人們在沖溝的崖壁或在平地向下挖出的地坑壁面上，開挖成供人居住的洞穴，是為生土建築中的一種類型。

穴居在我國有著悠久的歷史，西安半坡、陝縣廟底溝，都發現有新石器時代的穴居、半穴居遺址。土窯洞是穴居和半穴居形式的發展。這種土窯洞所需建築材料少，造價低，冬暖夏涼，但畢竟簡陋。京劇中有《探寒窯》一出，說的是王寶釧與身居唐朝丞相高位的父親擊掌決裂後，苦守寒窯，等待薛平貴歸來，其母心痛女兒前來探望，面對寒窯苦景，心如刀割。

土窯洞一般分為靠崖窯和地坑院兩類。

靠崖窯在天然的土崖壁挖出，窯體垂直崖壁，頂部多呈半圓形或拋物線形，可並列三至五孔，或各自開門，或在側壁開通道成為套間；崖面多用磚石包砌，上扣挑簷、女兒牆、截水溝，以防崩塌；窯口發券磚、裝門窗。有的做成上下兩層，名曰呼天窯。有的大型靠

崖窯。在前面另建地面建築做廂房、大門，圍成庭院，《探寒窯》中王寶釧的居處，不過一孔破舊的單窯。

地坑院是在無崖壁可利用時，從地面向下挖出五米以下的地坑，在地坑的壁上再挖出窯洞，因而又稱之為平地窯。地坑多為矩形或方形，當三面或四面挖窯洞時，就形成了地下的三合院或四合院。大型的地坑院，可以幾個地坑相連，成為多進院落，於前院開門，後院開窗，通風條件比靠崖窯好。它的出口多是先由隧道上升，近地面上改用一段露天坡道，兩邊圍以矮牆。

在革命歲月中，黨中央所在地的延安棗園窯洞，屬於靠崖窯。正如石魯所歌頌的棗園燈光，「刺破東方一片紅」，贏得了全中國的解放，迎來了新中國的曙光。

半邊街

我曾在小說《往事悠悠》中，寫到古城湘潭一種特有的建築形式：半邊街。

「正街，是自古及今城中東西向的一條官道，青石板路面，兩邊盡是琳琅滿目的店鋪。河街呢，自然是依偎在湘江邊的，街只有半邊，門臉一律對著碧水白帆，風景好得很。因為河道彎曲，地勢各不相同，所以河街斷斷續續，並不連貫一氣，一小截一小截的，或十幾間屋，或七八間屋，都是很簡陋的平房。住的自然不是什麼顯赫角色，環衛處掃大街掏廁所的，搬運社扛包拖板車的，也有遭了厄運受貶的，全都住在這條河街上。湘潭話稱這些人是『苦流碼子』，生活苦，心也苦。」

半邊街這種建築形式，特點之一是地域必依靠江河邊，因為在過去江河時常漲水，河街便首當其衝，故地價十分便宜。其二是風霜雨雪，無什麼阻擋之處，一般體面人家是不住此的。三是傍依碼頭，一些船家和水手需要一些日用之物，因此常有本小利微的店鋪存在。其四因臨水，發大水時，首先淹沒的是這種半邊街，故房屋結構簡單。

《往事悠悠》中寫的半邊街，離我家並不遠，是關聖殿碼頭邊的一截河街。我的一個同學曾在河街上的一家鐵鋪當工人。這一截街子，全是木結構的平房，臺階很高（為防水

患），楹柱很粗（不怕水浸泡），青瓦、板壁，實在是有些寒酸。

我在另一篇小說《半邊街軼事》中，也寫到這種建築形式：「街只有半邊，十數家鋪面齊對著河上的風景。每日裡，一河澄碧，毫無顧忌地直瀉到街上來，麻石路面便有嫋嫋水氣飄動。街長半里許，小吃、南雜、旅店、打鐵、修鞋⋯⋯一應俱全。」

這是離湘潭二十里許的馬家河小鎮的半邊街，我父親曾在此中的一家中藥店當中醫。我當時在株洲市工作，隔上一段日子，便從株洲坐輪船到此探看父親。他工作的那家中藥店，嵌在街子的中段，臺階四級，全用長條麻石鋪砌，純木結構的房屋相當古舊，三進：第一進為鋪面，第二進為小廳堂與宿舍，最後一進為廚房和一個小園子。

半邊街的建築形式，其實很普遍。我的同學王蓬曾在《品讀漢中》一書中，專有一篇《半邊街風情》，這條半邊街，坐落在陝西甯強縣漢水上游的玉帶河邊。「因了這條河流，早年間縣城居民利用地形水勢構起一條獨特的街市。這街一邊臨河，一邊卻蓋著陝南傳統的瓦屋，青牆黛瓦，鋪板門面，因街道只有半邊街市，故稱半邊街。這街市每隔數十丈則有青石臺階直通河邊，以供人汲水、洗衣、淘菜。」作者進一步寫道：「甯強臨近川甘，古稱甯羌，遠古曾是羌、氐、鮮卑等少數民族生息之地。自秦漢始便是川陝驛道必經之地，馳驛奔詔，官商絡繹。半邊街人為生計，開此客舍、貨棧、飯鋪、騾馬店、草料場之類⋯⋯」

古城湘潭還有一條著名的半邊街，「沿江東路緊靠大埠橋一段，昔稱『半邊街』。

該處瀕臨湘江，是城區最低窪的地方，土質鬆散，當時城裡城外的排水也集中在此街的兩端出口。每逢洪水氾濫，濁浪洶湧，不僅房屋被淹，魚蝦入室，居民生命財產遭受慘重損失，而且泥土大量流失」（《潭城史跡》）。明人李騰芳在《半邊街砌石記》中寫道：

「於是有王相者，獻銀一千二百兩，並促請官府共同事此，趁秋冬水落，大舉興工，砌石截流。故又曰：『石之截然者如堵，隆然者如丘，橫然者如舟，黯然者如雲，登其上平然如砥，其長四百尺，高三十尺，闊之數如高，夕照西頹，山月穿江。』」

因半邊街常有水患，故有人捐銀修築一道石堤防洪擋水，因而保存了它的古雅風貌，成為一道風景，令後之來者驚歎不已！

盛民與自守的城

中國古代的城，似乎到舜帝時，才有其雛形，「一年成聚，二年成邑，三年成都」（《史記五帝本紀》），舜「賓於四門，四門穆穆」。城，《說文解字》稱是用來盛民的；《墨子‧七患》說：「城者所以自守也。」兩者說的都是城的作用，尤其是邊境上的城，往往屯兵嚴守，以防敵方侵犯，是國之門戶。

古城建制，一般都是小規模的，「都城過百雉，國之害也」（《左傳‧隱西元年》）。所謂百雉，指城牆的長度、寬度，古代城牆長三丈、寬一丈、高一丈為一雉，如以百相乘，也只是三百丈的長度。春秋末，齊國留下一本官方的文獻《考工記》，書中有西周都城的規劃，格局也是不大的：「方九里，旁三門。國中九經九緯，經塗（道路）九軌，左祖右社，面朝後市，市朝一夫。」這王城是個邊長九里的正方體，每邊有三個城門，城中縱橫各有九條道路，每條道路寬為九軌（一軌為八尺）。左側為宗廟，右側為社稷廟，王宮居中，前面是朝會的廣場，後面是市場，面積為一夫（一夫為一百步見方）。

「到春秋時期（西元前四七五—前二二一年），地主階級在許多諸侯國內相繼奪取了政權，建立了中央集權政體，進一步確立了封建經濟制度。特別是秦國經過商鞅變法，一躍

而為群雄之強國，國都咸陽也逐步擴建成宏大的城市。其他各國的京城也都日益發展，如齊國的臨淄、趙國的邯鄲、魏國的大樑、楚國的鄢郢和韓國的宜陽等都已成為當時人口眾多和工商業興盛的大城市」（莊裕光《古建春秋》）。

在城的建築形制上，也日益完善。從城牆上來說，城上有樓有樓櫓，即望樓、譙樓；此外，城上有稱之為女牆的短牆，「淮水東邊舊時月，夜深還過女牆來」（唐·劉禹錫《石頭城》）；有的古城，在城門口建甕城，甕城如甕形，敵人入侵，有如甕中捉鱉；城外還挖有護城河，以增加敵方攻城的難度。

城有土城、磚城、石城之分。土城的建築年代更為久遠。磚城為常見之樣式。數年前我去東北興城參加一個筆會，此城乃明清舊物，保存完好，電影《三進山城》曾在此拍攝。石城在古代也不少，如南京城，曾以石頭砌成，故稱石頭城；還有湖南湘西的黃絲城，城牆全是長條麻石砌成，雖久歷風雨，猶巍峨壯觀。城還有都城、郡城、縣城之別，都城即皇城，如北京的紫禁城；郡城為郡守所在地；縣城則比比皆是。此外，古籍中還有牙城、中都城之稱，牙城者，建於城中，為主帥所居，其意為王之爪牙，故名；中都城是帝王在都城之外，於自己的故鄉發跡之地所築之城，如明朱元璋在安徽鳳陽所建的城稱之為中都城，調集能工巧匠，經營六年之久方竣工。

關於城的建築，我們不能不注目明代所設計與建造的北京城，它是中國歷代城市規劃

和宮廷建築在技術上和藝術上的結晶。

北京城最讓人嘆服的就是貫穿南北、長達八公里的中軸線。這條中軸線南起永定門，北至鐘樓。從永定門起一條筆直的大道直通前門，大道兩側便是兩座壇廟建築：天壇與先農壇。進入前門（正陽門）就是現在的天安門廣場，從天安門往北，一直通向故宮。由天安門進入端門，還是沿這條中軸線直達午門，進了午門，就是現在的故宮博物館。經過金水橋便是太和門，往前就是代表封建王朝最高權威的太和殿，進入此殿，皇帝的寶座就準確地落在這條中軸線上。然後是中和殿、保和殿，再往前是乾清門，通過乾清宮、文泰殿、坤甯宮，穿過御花園，出神武門，便出了紫禁城。再前行進入景山公園。「可以毫不誇張地說，這是中國最直、最高貴、最重要的一條南北貫通的幾何線，從古到今，它代表著中國的最高權威。」（錢正坤《世界藝術史話》）

值得驕傲的還有稱為世界奇跡的中國長城，「萬里長城萬里長」，是中華民族團結的象徵，體現了一種不屈不撓的民族精神！

鹿角・鹿腳和地包

古代因戰爭頻仍，而城池要地的爭奪更是常見的戰役模式，如何堅守城池要地，成為一個非常緊迫的問題。「城池的防禦方法，普遍採用鹿腳和地包」（張馭寰《中國城池史》）。

我先說說鹿角這種軍事防禦設施。

用帶枝杈的樹木植在地上，形似鹿角，以阻止敵人的進攻。「拔鹿角入圍，且戰且前，以迎仁（曹仁）軍」（《三國志・魏志《李通傳》）。官府衙門和營寨前設置障礙物，也稱作鹿角，「今官府衙門列木於外，謂之鹿角。蓋鹿性警，群居則環其角，圓圍如陣，以防人物之害。軍中寨柵埋樹木外向，亦名曰鹿角」（《三餘贅筆》）。

再說鹿腳。

據史籍記載，鹿腳佈防是從大西北地區傳到中原及其它地域的。即在護城河與城牆之間的地段，以硬木木樁夯入土中，木樁自由地列成三排，名叫「亂打樁」。木樁埋入土約半米，露出的部分約三四十公分，如同鹿腳，可以起到絆馬的作用，對步軍亦造成種種不便。

地包，則設於城池四周，特別是易於發生戰鬥的關鍵部位，「挖一個大方坑，深二米，寬三點五乘三點五米。在這個坑的邊部有梯出入，坑頂做細木小樑縱橫相搭，其上再用枝條覆蓋，再和泥土加羊角，拌和均勻，將泥土堆積在枝條上，其上部再用浮土掩飾，這叫「地包」（《中國城池史》）。地包蓋和地包牆的交地之處，開有觀察洞口。防禦者藏於地包中，以便突襲來犯之敵。

鹿角、鹿腳和地包，在現代戰爭中，演變成另外的形式於以運用，如佈滿尖刺的鐵絲網、通上電流的電網，以及加以掩飾的地堡……

一夫當關，萬夫莫開

關口的關，古代指邊境上的門戶，一般設於交通要隘之處，水陸咽喉之地，「立於此，交於彼曰關」（《說文》）。

立關的地方，往往山形水勢十分險要，築城設卡，屯以重兵，可謂「一夫，萬夫莫開」。唐李白在《蜀道難》一詩中寫道：「……劍閣崢嶸而崔嵬，一夫當關，萬夫莫開，所守或匪親，化為狼與豺……」古代的兵家必爭之地潼關，有十二連城禁錮，諸谷之險，羊腸小徑，僅容一人通行，其險可想而知。

到北京觀光，不可不去瞻仰居庸關的風采。居庸關位於北京的西北郊，在明十三陵與透迤著萬里長城的八達嶺之間。在《呂氏春秋》裡，就已出現居庸關的名字，正式建造關城，則是在明代，築城為關的是大將軍徐達，目的是為了防備棄都逃往朔北的元軍重振旗鼓捲土重來。北京作為元、明、清的都城，地理位置非常穩固，以其為中心，有紫荊關、倒馬關、居庸關為內三關進行拱衛，而山海關、松亭關、古北口、居庸關、紫荊關又連成一個弧形，有如一道保衛京城的銅牆鐵壁。

我國歷史悠久，歷朝歷代戰爭頻仍，故關隘也就特別多，「秦時明月漢時關，萬里

征戰人未還」（唐‧王昌齡《出塞》）；「樓船夜雪瓜洲渡，鐵馬秋風大散關」（宋‧陸游《書憤》）。在戰爭中奪關破險成了獲勝奏凱的關鍵所在。如劍門關，秦國曾派張儀、司馬錯在此尋找入蜀路線，並由此入蜀滅蜀。而三國時的諸葛亮，在大劍山、小劍山築棧道，由此入漢中；劉禪時，薑維在此抗擊鍾會。又如藍田縣東南的嶢關，劉邦曾在此大破秦軍；洛陽龍門西的伊闕，秦將白起曾在此打敗韓魏軍。

即使在現代戰爭中，關隘仍是軍事家注目之處。一九三五年一月，遵義會議開後，紅一方面軍離開遵義，越過婁山關，西渡赤水，以期在瀘州和宜賓之間橫渡長江，揮戈北上，但未成功，乃乘貴州敵軍空虛之機，再渡赤水，二進婁山關，重占遵義。二月二十五日，從凌晨開始，紅十三團與貴州軍閥王家烈部激戰於婁山關下，於黃昏攻佔婁山關。翌日，敵反撲失敗。共殲滅和擊潰敵軍八個團，是長征以來的一個大勝利。毛澤東在婁山關戰役之後，寫了《憶秦娥‧婁山關》一詞：「西風烈，長空雁叫霜晨月。霜晨月，馬蹄聲碎，喇叭聲咽。雄關漫道真如鐵，而今邁步從頭越。從頭越，蒼山如海，殘陽如血。」

在毛澤東詩詞作品中，多處出現「關」的描述，氣勢宏大，動人心旌：「頭上高山，風捲紅旗過大關」（《減字木蘭花‧廣昌路上》）；「雨後復斜陽，關山陣陣蒼」（《菩薩蠻‧大柏地》）。

今天，在神州大地，許多古老的關隘都成了旅遊勝地，吸引著人們去撫今追昔，流連忘返。而與友好鄰邦相連的國境線上，關隘也成了友誼的象徵，如與越南相鄰的友誼關，成了兩國人民來來往往的門戶。

在改革開放之後，從海陸邊境城市到內地的名城大都，皆設立了海關，以利進出口的貿易往來。但這種海關的意義，在於驗放和辦理各種物資的出人手續，以及打擊各種犯罪活動，是促進我國經貿發展的重要部門。

古運河溯源

中國的大運河，和萬里長城一樣，在全世界享有偉大的聲譽。所謂運河者，「人工開挖的水道，用以溝通不同的河流、水系和海洋，聯接重要城鎮和工礦區，發展水上運輸」（《辭海》）。

我國古代開掘的人工河，在唐以前稱之為：溝、瀆、渠、漕渠、漕河、運渠。到了宋代，才有「運河」的稱謂。

「瀆，溝也」（《說文》）。「溝，水瀆，廣四尺，深四尺」（《說文》）；渠，則指人工開鑿的水道。但人工開掘的運河，之所以稱之為溝、瀆、渠，是與自然的大河大江相對襯，當然就顯得窄小了。漕河、漕渠者，除說明是人工水道之外，還標示是專為京城運輸糧草等重要物資的通道。

我國最早的人工開鑿的運河是邗溝，宣導者是春秋時期吳國的夫差。邗溝是一條聯接長江與淮河的運糧航道。據《左傳》記載，它完成於哀公九年（西元前四八一年）。此外，還有戰國初期魏國所開的鴻溝；東漢末曹操詔令所開的白溝；漢武帝時所開的運河曰漕渠；隋文帝時開廣通渠、山陰瀆；隋煬帝時開鑿了後世所稱的大運河；明永樂初重開了

會通河，等等。

在古代，運河雖以便利航運為主，但同時又起到灌溉、排澇、洩洪的作用，並且繁榮了沿河兩岸城鄉的經濟。

跨越分水嶺或高地和比降較大的運河，古代的勞動人民充分發揮了他們的聰明才智，在重要的地段設立船閘，使河水分成若干級段，以均衡水量，使水流不竭。

隋煬帝時所興建的南北大運河的巨大工程，以洛陽為中心，分為四段：

第一段是通濟渠。六〇五年，遣河南男女民工百餘萬，開通濟渠。從洛陽西苑引谷水、洛水入黃河，從板渚引黃河水入汴，再從開封東引汴水進入淮河，抵達江蘇淮安。

第二段是山陽瀆。從淮安（山陰）起，利用邗溝故道，加以疏浚擴大，引淮水至揚子入長江，其寬四十步。

第三段是永濟渠。六〇八年，又遣河北軍民百餘萬，開鑿永濟渠，引沁水南至黃河，又連接衛河北通涿郡，即今北京的西南郊。

第四段是江南河。六一〇年，又開江南河。從今江蘇鎮江，引水到杭州，入於錢塘江，全長八百餘里。

這項舉世罕見的巨製，卻只用了短短的六年。長達四千八百多里的水道上，集中了幾百萬勞動力，致使「丁男不供，始役婦人」（《資治通鑒》）。

隋煬帝開鑿大運河的主要目的，是因南北經濟特別是江淮、河北地區的經濟有了長足的發展，需要一條通道來進行物資的大交流。「它一方面通過漕運交流南北物資，一方面在軍事上有利於加強對東南和東北地區的控制。對後來中國經濟、文化的發展起了重大的作用」（《中國通史》）。其次，隋煬帝出於巡遊享樂的動機而開鑿大運河，也是一個因素。

老作家汪曾祺與京杭大運河有著不解之緣。他說：「我的家鄉高郵在京杭大運河的下面。我小時候常到運河堤上去玩……運河是一條『懸河』，河底比東堤下的地面高，據說河堤和城牆垛子一般高……我們看船。運河裡的大船……以至法國的漢學家安妮居里女士曾問汪老，為什麼他的小說裡總有水，即使沒有寫到水，也有水的感覺。汪老的回答相當簡潔：「我是水邊長大的，耳目之所接，無非是水。水影響了我的性格，也影響了我的作品的風格」（《我的家鄉》）。

鐵牛

在我國的一些河道邊，常會見到古代遺留下來的高大威嚴的鑄鐵水牛或犀牛，人們往往認為它只是一種裝飾物，其實不然。

這種鐵牛，一般來說，是當時記載該地河道水位漲落，汛期報警的信物。那麼，古人為什麼獨獨選擇牛的形象，而不是別的動物呢？「按照金、木、水、火、土五行生克的說法，牛屬土，土能克水，故含有『吞洪鎮潮』之意」（彭大海《周口鐵水牛》）。

原座落在周口沙河北岸火星閣碼頭的鐵水牛，鑄造於清光緒四年（一八七八年），臥式，頭高高昂起。經專家測定，牛嘴高於上游堤岸的最低堤段，如果河水與牛嘴相平，則沙河必定決口，故當地民謠云：「鐵牛喝水，上游決堤。」

在湖南茶陵縣的洣水水之濱，也雄踞著一頭鐵鑄的犀牛，據史書記載，至今已有七百多年的歷史。這頭鐵犀牛，半跪半臥，雙眼圓睜，彷彿時刻注視著水情的變化。傳聞，當河水與它的嘴相觸，則整個縣城必被淹沒。因為它經歷了漫長的風雨歲月，可謂閱世久矣；而且其造型十分古樸生動，除有「鎮河壓潮」的功能之外，還是茶陵「城標」式的雕塑作品，所以茶陵又稱之為犀城。

這頭鐵犀牛，長二點二米，高零點九米，腹寬零點八米，共用鑄鐵一萬餘斤。讓我們驚歎的是，七百多年的日曬夜露，風吹雨打，鐵犀牛的身上沒有任何銹蝕的痕跡！八十年代中期，當地出於保護它的美意，籌資為它蓋了一個雙層飛簷、琉璃碧瓦的亭子，又用水泥建了一個托起它的臺座，沒想到幾年後，它的腿上、肚子上長出了點點紅鏽。請來文物專家「會診」，方知是不該讓它搬進亭子裡，不該讓它的四足離開泥土「插」進水泥臺座！「這叫做『保護性破壞』。文物專家警告說：如果不採取斷然措施，七百年不鏽的鐵犀，說不定會毀在我們真心誠意、花費了幾萬元的『保護』之中」（曹敬莊《鐵犀憾》）。

呵，鐵牛，不正是我們民族的崇高形象，勤勞、樸實、勇敢、堅定不移，日夜守護著我們寧靜而富足的生活，風霜雨雪，烈日炎炎，豈能磨蝕它一分一毫，而安逸和奢侈才是它最大的敵人！

沁芳閘

《紅樓夢》中的大觀園，是一座規模宏大的私家園林，此中樓、臺、亭、軒、榭、廊、院、館、村……諸種建築形式俱備，有洲有塢，有渚有渡，水穿行其間，更添得無限風情。園中之水從何處引來？「至一大橋前，見水如晶簾一般奔入。原來這橋便是通外河之閘，引泉而入者。賈政因問道：『此閘何名？』寶玉道：『此乃沁芳泉之正源，就名沁芳閘。』賈政道：『胡說，偏不用沁芳二字。』」

賈政一行人出了怡紅院後院，「轉過花障，則是青溪前阻。眾人詫異：『這股水又是從何而來？』賈珍遙指道：『原從那閘起流至那洞口，從東北山坳裡引到那村莊裡，又開一道岔口，引到西南上，共總流到這裡，仍舊合在一處，從那牆下出去』」（《紅樓夢》第十七至第十八回）。

從以上文字看出，大觀園之水引自外河，而控制水流水量的是沁芳閘。沁芳閘建成橋的形式，上可過人，下可閘水。

「閘，開閉門也」（《說文》），是個形聲字，其義為開門關門。以後，閘成為「一種用門控制水流的水工建築物，如：泄水閘；船閘」（《辭海》）。而閘門則指「裝置在

145　　沁芳閘

各種過水孔口上用以控制水流的設備，關閉時擋水，開啟時過水，從而可以控制水位和調節流量」（《辭海》）。閘門，又名斗門，「斗門一閉君休笑，要看水從人指揮」（宋‧楊萬里《圩丁詞二首》），指堤上通向外江的閘門。閘門亦名水門，「由此下水門，入荷浦」（朱江《楊州園林品賞錄》）。這裡所說的水門開啟後，可出入船隻。

古代勞動人民，在水利建設方面，積累了豐富的經驗，築堤設堰，往往配以閘門，在旱季關閘以蓄水，在多雨時節則開閘洩洪，以控制水量的平衡。

而在園林建築中，引水入園常成為治園之要則，往往十分審慎。園林無水，則殘缺，難言其美，難言其幽，難言其活。

河北保定的蓮花池，引城西北雞距泉和一畝泉之水，種藕養荷，構築庭苑。湖南湘潭的雨湖公園，則是引湘江之水入湖。引水入園，必設閘門，或開或閉，以使園中之水充盈而不氾濫，一年四季保持一種常態。有的園林則利用閘門抬高水位，造成落差，使園中出現飛瀑流泉、鏗然有聲的效果，宛如出自天然。舊時揚州有園林名叫平泉湧瀑，「是園水流層崖，峭壁而下，往往若飛懸。蜀岡之源，水流清瀉。經熙春臺之陰，則迴旋湍激。

每遇山雨滂沱，南流奔注，潺潺活活，如遙聽飛瀑之聲」（《揚州園林品賞錄》）。還有一座江氏東園，「東園牆外東北角，上置水櫃，下鑿深池，驅水開閘，注水為瀑布，入俯鑒室太湖石罅八九折。折處多為深潭，雪濺雷怒。破崖而下，委曲蔓延，與石爭道。勝者

冒出石上，澎湃有聲；敗者凸凹相受，旋瀠瀠洄。或伏流尾下，乍隱乍見，至池口乃噴薄直瀉其中」（《揚州園林品賞錄》）。可見囚閘門而調控的水，正如一個出色的演員，可以演出有聲有色的戲劇場面，讓人拍案叫絕。

在現代化的今天，閘門更是煥發出異彩。長江上的葛洲壩水電站，它的閘門為世界矚目，既能蓄水發電，排洪洩洪，又是船隊通行的門戶。我曾幾次到此參觀，為其宏偉氣勢所折服。「高峽出平湖。神女應無恙，當驚世界殊」（毛澤東《水調歌頭·游泳》）。

千古奇觀都江堰

數年前，我曾入蜀公幹，因行旅匆匆，與離成都並不遙遠的都江堰失之交臂，一直引為憾事。此後，我從種種典籍中與它邂逅，對於它更是心馳神往。

都江堰是戰國後期秦國蜀郡守李冰，在古蜀國治水工程的基礎上組織人民修建的。兩千多年來，中國乃至世界上一些古老大型的水利工程，或湮沒於黃沙，或早已廢毀，只有都江堰與時間相抗爭，巍然屹立，至今仍在煥發勃勃的活力，堪稱千古奇跡。

司馬遷在《史記・河渠書》中說：「蜀守冰，鑿離堆，辟沫水之害，穿二江成都之中。此渠皆可行舟。有餘，則用溉浸，百姓享其利。至於所過，往往引其水益用，溉田疇之渠以萬億計，然莫足數也。」

何謂為堰？《辭海》中曰：「係較低的擋水並能溢流的建築物；橫截江中，用以抬高水位，以便引水灌溉、發電或便利航運⋯⋯一些古代的灌溉工程，以渠首修築的堰而得名，如四川省灌縣的都江堰及陝西省的山河堰。」

今年暮春，入蜀參加一個會議，抽閒去了都江堰。這裡已成為一個非常壯觀的風景區，除古老的水利工程之外，還有一大批附屬建築：伏龍觀、安瀾索橋、二王廟、離堆公

園、李冰紀念館……遊人如織，笑語紛遝。那些古老的碑刻壁雕上，隨處可見歷代書家的手跡，寫著治水的經典語言：「深淘灘，低作堰」；「分四六，平潦旱」；「乘勢利導，因時制宜」……閃爍著古代勞動人民智慧的光華。

都江堰渠首工程，位於岷江幹流出山口與成都扇形平原頂端的交接處，海拔七百三十米，為全灌區的制高點。岷江上游水資源穩定而豐富，是都江堰賴以生存和發展的先決條件。我們可以驕傲地說，都江堰是世界上歷史最長的無壩引水工程，渠首樞紐主要是魚嘴分水堤、寶瓶口和飛沙堰溢洪道三大主體工程，它們各有其獨特的功能和作用，而又互相依存，互相制約，組合成一個神奇的系統，分流分沙、洩洪排沙、引水輸沙，以保證都江堰灌區千萬畝農田以及城市用水的需要，並做到枯水時不竭、洪水時不淹。

魚嘴分水堤，是都江堰渠首頂端的分水工程，它的平面形狀如同大魚的嘴，故而得名。緊接魚嘴後壘築分水堤（古稱內外金剛堤），把岷江分為內外二江，內江以引水灌溉為主，外江為岷江幹流，用於洩洪排沙；枯水期內江多引水，洪水期外江多洩洪。飛沙堰（古稱侍郎堰）是緊接魚嘴分水堤尾部的洩洪道，以排沙作用奇特而得名。寶瓶口是在玉壘山末端岩嘴額部開鑿的一個進水口，平均寬二十米，古人名之為灌口，它既能保證農田和城市所需的水量，又能擋住洪水期過多的水量，其「妙處難與君說」。除這三大工程之外，再加上百丈堤、二王順水堤、人字堤等附屬工程，組成一個極為科學的水利系統，令

人嘆服不已！

我久久地徘徊在都江堰，聽著震耳欲聾的濤聲，想起著名作家葉聖陶在一九三九年八月十二日叩訪都江堰時所作的一首七律：「錦城曉雨引新涼，聊作清遊適莽蒼。溝澮貫通懷蜀守，田疇平曠勝吾鄉。水聲盈耳宏還細，禾穗低頭綠漸黃。差喜今秋豐稔又，後方堪以慰前方。」而時間又行進了六十多年，都江堰更加光彩照人，我有幸登臨，怎不心潮澎湃！

石窟——藝術的寶庫

窟，原指洞穴。所謂石窟者，即指一種鑿在山岩上的石室，是佛教寺廟建築中的一種形式，又稱之為石窟寺。西元前五六世紀時，古印度的釋迦牟尼創立了佛教，並創造了保存或埋葬佛教創始人釋迦牟尼「舍利」用的建築物——塔。古印度的塔有兩種：一種是埋藏舍利、佛骨等的「窣堵波」，屬墳塚性質；另一種是所謂的「支提」和「制底」，內無舍利，稱作廟，即塔廟。東漢時，隨著佛教的傳入，塔這種建築形式也傳我國了，「窣堵波」進化成各樣的塔，「支提」則發展成為石窟寺。

石窟的開鑿，大致起自四世紀初葉，北魏到隋唐最盛。「我國最早的石窟寺在新疆，較有名的為四世紀初在庫車附近開鑿的赫色爾石窟，它保存了許多佛教傳入中國初期的壁畫，是研究當時新疆社會風貌的重要資料」（壯裕光《古建春秋》）。

我國最著名的石窟有四處：龍門石窟、雲岡石窟、敦煌石窟、麥積山石窟。石窟主要分佈在絲綢之路一線，以及山西、四川等地，除四大名窟之外，還有河南的鞏縣石窟、甘肅的炳靈寺石窟、河北的響堂山石窟、山西的天龍山石窟、四川的大足石窟等等。

龍門石窟位於洛陽南面的伊水兩岸，「兩山相對，望之若闕，伊水歷其間北流，故謂

之伊闕」（《水經注》）。此窟造像開創於北魏孝文帝遷都洛陽前後（四九三年），從那時起連續營建達四百年之久。北魏造像占三分之一，全部在龍門山，最有代表性的是左陽洞、賓陽洞、蓮花洞和魏字洞等，其餘的為唐代造像。在伊水兩岸東西對峙的峭壁上，石窟群像蜂窩一樣密佈。現存洞窟一千三百五十二個，佛龕七百五十個，佛塔四十多座，佛像十萬餘尊，題記和其他碑刻三千六百多品。

雲岡石窟位於山西大同市西北的武周山南麓，長達一公里，建於北魏，開鑿時間前後達四十多年。現存洞窟五十三個，共雕刻塑造了五萬一千多個栩栩如生的飛天和宗教故事人物。

梁思成在論述雲岡石窟時說：「就窟本身論，以中部太和其造諸窟為最饒建築趣味，門之上多開窗。外室壁有鐫作佛殿或龕像者。內室壁或鐫塔柱於窟室中央，或鐫佛像倚後壁。壁多分若干層，飾以浮雕佛跡圖⋯⋯」（《中國建築史》）從中可看出古代工匠的精湛構思與高超技藝。

「石窟都是就山鑿室，或鑿龕，或是室內有龕。龕是供佛的小閣。石窟也有鑿在懸崖峭壁之上，仰視琳琅滿目，巧奪天工」（紀德裕《石窟多寶》）。

梁思成在論述雲岡石窟時說：「就窟本身論，以中部太和其造諸窟為最饒建築趣味，門之上多開窗。外室與內室之間為門，門上有斗拱承屋簷瓦頂。內室壁或鐫塔柱於窟室中央，或鐫佛像倚後壁。壁多分若干層，飾以浮雕佛跡圖⋯⋯」（《中國建築史》）從中可看出古代工匠的精湛構思與高超技藝。

石窟，雖說是宗教性的，但它涵蓋的內容卻是多方面的：文學、歷史、宗教、雕塑、繪畫、書法、音樂、舞蹈、建築，林林總總，蔚為大觀，堪稱寶庫。如敦煌石窟，有壁畫六萬多平方米，壁畫中有佛本身的故事，有佛經變文故事，還有禮佛圖等。而龍門石窟中有碑刻三千六百多品，書法中的「龍門二十品」便是從中精選而出，從中可窺見北魏時期的書法風貌。敦煌十二窟有頂雕伎樂天，手執排簫、箜篌、琵琶等樂器，還有樂隊，是極為寶貴的音樂史料。麥積山石窟中的泥塑佛像，或突出在牆面的浮雕上，或單個立在地上，形態各異，都是泥塑中的精品。

四大名窟中，我只叩訪過龍門石窟，何時能一一遊覽，則可稱人生中之快事！

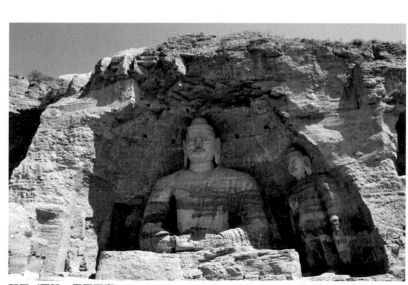

配圖／圖說：雲岡石窟
圖片：http://www.flickr.com/photos/13523064@N03/

公園

公園，是指公共所有的娛樂、遊玩場所，是公眾共樂之處，但這個名稱在我國出現得很晚。一八四〇年鴉片戰爭後，特別是辛亥革命後，我國園林歷史進入一個新的階段，主要標誌是公園出現了。

最早出現的是上海租界的公園，建於一八六八年的外灘公園，建於一九〇〇年的虹口公園，皆屬此類。在此時，由政府自建的公園也相繼問世，一八九七年所建的齊齊哈爾龍沙公園，一九一一年所建的南京玄武湖公園，等等。辛亥革命後，北京的皇家苑囿和壇廟陸續開放為公園，明清兩朝的社稷壇，於民國三年（一九一四年）對外開放，闢園門於南，名叫中央公園，為「北平公園之矯矢」，「春夏之交，百花怒放，牡丹芍藥，錦繡成堆，每當夕陽初下，微風扇涼，四座俱滿」（《燕都叢考》），到一九二八年改名為中山公園，沿襲至今。一九二五年，北海亦成公園接納遊客。

而在全國各地，陸續新增了不少公園，建於一九一八年的廣州中央公園、黃花崗公園，建於一九二四年的四川萬縣西山公園，建於一九二四年的重慶中央公園……這些公園既體現了中國傳統的造園風格，同時又接受了西方造園的某些手段。

據梁思成《中國建築史》考證，「（周）文王於營國築室之餘，且與民共臺池鳥獸之樂，作靈囿，內有靈臺靈沼，為中國史傳中最古之公園。」從中可以窺見，這個公園有樓臺池閣，還養蓄著動物，規模應是很大的。

但歷朝歷代，從皇帝到達宦貴人，都注重私家園林的營造，良辰美景，普通老百姓何能入而觀之、樂之。而屬於公眾娛樂、遊玩的場所，都存在於一些名勝之地，相襲成風，誰也無法盡囿於私人之懷抱。當地的政府，或私人，在這些地方修築一些頗有特色的建築物，開闢一些景點，各方人士皆可一遊，雖沒有「公園」這個名字，其實就是公園的格局。如湖南長沙的嶽麓山，有愛晚亭、白鶴泉、麓山大廟等著名風景點，歷代詩人留下許多膾炙人口的詩篇。還有杭州西湖，綠水長堤、煙柳畫橋，古墓大剎，令人留連忘返。而湖南洞庭湖邊的岳陽樓，因一篇《岳陽樓記》遂名傳天下，其實在此之前，她早已是一處名勝了，杜甫的「昔聞洞庭水，今上岳陽樓」便是一個例證。

名人張岱在《陶庵夢憶》一書中有一篇《虎丘中秋夜》，記述了蘇州人於中秋夜到虎丘風景區賞月、遊嬉的情景，「自生公臺、千人石、鶴澗、劍池、中文定祠下，至試劍石、一二山門，皆鋪氈席地坐，登高望之，如雁落平沙，霞鋪江上。天暝月上，鼓吹百十處，大吹大擂，十番鐃鈸，漁陽摻撾，動地翻天，雷轟鼎沸，呼叫不聞。」可見其盛況空前。我曾數次到虎丘，景物依舊，而時代卻已行進數百年矣。

在今天，神州大地自古有之的風景地，如廬山、華山、衡山、杭州西湖、蘇州的虎丘和寒山寺，都已名之為公園了，節假日更是遊人如織。

北京除民國初年命名的中央公園之外，還有城南公園，「先農壇自民國初年改為城南公園，售票較其他公園為廉。然以僻在城南，遊人較少。壇地甚廣，外壇外面之一部分，於民國三四年劃為城南遊藝園，其餘各地，均屬公園管理」（《燕郊叢考》）。

古人云：獨樂樂不如眾樂樂。公園往往風景秀麗，空氣新鮮，環境清幽，是我們依偎大自然的一個通道，可得到一種身心的愉悅。而且人人皆可去之，皆可樂之，現代都市的人們，是萬萬不可疏離她的。

古橋風韻

兒時讀詩，唐人張繼的《楓橋夜泊》，給我留下極深刻的印象。月落烏啼，清霜飛飄，紅楓漁火，船泊橋邊，忽然傳來劃破愁寂的寒山寺的鐘聲。寥寥數十字，寫盡「楓橋夜泊」的況味，確實是大手筆。而引發我思緒的，是這座古香古色的楓橋。稍長，翻閱資料，方知此橋原名封橋，因張繼詩的流傳，乃改「封」為「楓」了。

號稱東方威尼斯的古城蘇州，我曾有幸數次造訪。這裡水港縱橫，舟楫穿行，而更有許多造型別致的橋跨水而過，成為令人驚豔的風景：「君到姑蘇見，人家盡枕河。古宮閒地少，水港小橋多」（唐・杜荀鶴《送人遊吳》）。

在江南古地的杭州、揚州等地，水多橋繁，給歷代文人墨客增添許多詩興，隨手「拈」橋入詩，造就不少名篇、名句，至今讀來，猶餘甘在口。「二十四橋明月夜，玉人何處教吹簫」（唐・杜牧《寄揚州韓綽判官》）；「蘇老堤邊玉一林，六橋風月是知音」（宋・馮子振《西湖梅》）；「綠浪東西南北路，紅欄三百九十橋」（唐・白居易《新春江次》）。

我國最早的橋，當出現在原始社會。起初，由於地殼運動和種種自然環境的影響，

往往在小溪小河上，出現由倒塌下去的樹木或兩岸糾結在一起的藤蘿形成的「獨木橋」和「天生橋」，人們受這種天然橋的啟示，開始用樹木架起獨木橋，或是用石頭在水中築起一個接一個的石磴，或利用懸掛的藤蘿做成獨索、雙索的溜筒索橋。隨著社會生產力的提高，才逐漸產生各種樣的跨空橋樑。

「橋，水樑也，從木。」而「樑，水橋也，從木從水。」（清・王筠《說文句讀》）我們古代的橋樑，一般由跨空與支承跨空部份（由橋樑墩臺和基礎）組成。根據跨空部分的構造情況不同，而稱為樑橋、拱橋、吊橋和浮橋。又因建築材料的不同，分為木橋、石橋、磚橋、藤橋、竹橋、鐵橋。我國至遲不超過東漢，樑、拱、吊、浮四種基本橋型齊備。

秦漢時在咸陽、長安故城附近的渭河上，曾架設中渭、東渭、西渭三座樑橋，中渭橋全長五百二十五米，寬十三點八米，由七百五十根木柱樁組成六十七個橋礅和六十八個橋孔，在木柱樁上加蓋頂橫樑組成排架，排架上擱置大木樑，再鋪上木橋面，兩邊設雕花木欄杆（北魏・酈道元《水經注》）。現存的西安灞橋、泉州洛陽橋、漳州虎渡橋、紹興八字橋是木、石樑橋的典範作品。

提起灞橋，還有一個典故：唐時長安有一個敏捷多思的詩人鄭棨，創作甚豐，人問其故，他說：「詩思在霸橋風雪中驢背上‥」於是騎驢於風雪灞橋覓詩，一時成為風氣。

我國建造拱橋歷史，比以造拱橋聞名的古羅馬雖晚了三四百年，但形式之多、造型之美、風格之獨具，則世界少有。有駝峰突起的陡拱，有宛如皎月的坦拱，有玉帶浮水的纖道多孔拱橋，還有長虹臥波、形成自然縱坡的長拱橋。蘇州現存的石拱橋中，有名的如行春橋、五龍橋、普濟橋、蓮花橋等，網師園中的引靜橋，長僅兩米，寬僅一米，橋上石欄精美，姿態苗條秀麗，是此園中的點睛之筆。

浮橋，多用竹、木、皮筏做成，主要以木船鋪上橋樑，古代稱為舟樑。而吊橋，又稱索橋，常建於懸崖峽谷或急流險灘，都江堰的珠浦橋、四川的瀘定橋、雲南永平縣的霽虹橋，都為古吊橋的傑出代表。

遊覽北京，不可不去一睹盧溝橋的風采，它不但造型雄巨集，風光秀美，歷史悠長，而且在此揭開了我國抗日戰爭的序幕！此橋建於一一九二年，距今近八百年，全長二百六十餘米，是我國北方現存古橋中最長的石拱橋，橋上的裝飾藝術、華表、橋欄、石獅等，雕刻精美，造型生動，堪稱藝術瑰寶。「橋上兩旁皆石欄，雕刻石獅，形狀奇七巧」（《載司成集》）。

配圖／圖說：蘇州寒山寺外拱橋
圖片：http://www.flickr.com/photos/clinno/

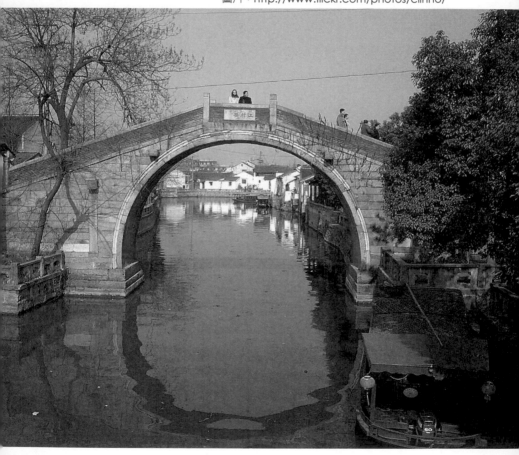

鬼斧神工的古棧道

史載，楚漢相爭，劉邦屢戰屢敗，一直被撐到漢中，臨行張良獻計，燒毀棧道，「示天下無還心」（《漢書·張良傳》），藉以麻痺對方。之後，又大張旗鼓修復棧道，其目的是為了轉移楚軍的注意力，而劉邦主力則由勉縣進入秦嶺，沿故道直撲陳倉，大獲全勝。這便是成語「明修棧道，暗渡陳倉」的出處。

棧道到底為何物呢？

先說「棧」這個字，「棚也。竹木之車曰棧」（《說文》）。棧，即指棚閣，棚閣即是樓閣，又指竹木做成的車子。棧道者，「我國古代高樓間架空的通道」（《辭海》）。《淮南子·本經訓》說：「延樓棧道。」高誘解釋為：「延樓，高樓也；棧道，飛閣複道相通。」故這種建築形式，又稱閣道、複道。

我國戰國時在今天的川、陝、甘、滇等省境內，於峭岩陡壁上鑿孔架橋連閣而成的一種道路，也名之為棧道，「棧道千里，通於蜀漢」（《戰國策·秦策》）。

我的同學王蓬歷數年之工考察蜀漢古棧道，寫下一部奇書《山河歲月》，上下兩大卷，八十餘萬言，受到各界好評。他在考察陝西漢中太白縣紅崖河古棧道時，說：「待到

諸葛亮最後一次進兵時，由於水大浪急，無法安立柱於水中，迫不得已，只好採用『千樑無柱式』，從遺跡看，這些高於河邊二至五米的石孔，深七十釐米，間距五十釐米，塞進石樑或木樑，上覆以板，以過軍馬，類似今日伸出樓面之陽臺」（《山河歲月·爭戰之路》）。而棧道常見之樣式，是諸葛亮在《與兄瑾言趙雲燒赤崖閣道書》中所說的：「其閣樑一頭於山腹，一頭立於水中。」即在水中立柱，木樑或石樑一頭插入崖上鑿好的孔中，一頭擱在柱上，然後在樑上覆以木板。據王蓬勘測，棧道寬一點七米、一點八米不等。

古人選道，無不沿山谷河流，「道理簡單又深含科學。河谷一般平緩，少攀登之險，只需沿河水抵達源頭，翻越分水嶺一段高山，尋找對應或接近的山谷，避險就易，減跋涉之苦」（王蓬《山河歲月·智慧之路》）。這也就導致了棧道這種建築形式的產生。

這些古棧道，在當時既是征戰的通道，又是郵傳之路、貿易之路，同時，還是一條藝術的長廊，石崖上隨處可見石刻的精美書法作品，具有很高的史料價值和藝術價值。

入蜀的棧道上發生過許多有名的故事，唐玄宗在「安史之亂」時，就是通過它逃入四川的。「西出都門百餘里，六軍不發無奈何」，唐玄宗只好處死楊玉環，「回看血淚相和流」，然後在一種極其悲痛和淒涼的心境中進入川境，「黃埃散漫風蕭索，雲棧縈紆登劍閣。峨嵋山下少人行，旌旗無光日色薄。蜀江水碧蜀山青，聖主朝朝暮暮情」（唐·白居

易《長恨歌》）。詩中之「雲棧」即入川的古棧道。宋代詩人李覯寫了一首七絕《讀長恨辭》：「蜀道如天夜雨淫，亂鈴聲裡倍沾襟。當時更有軍中死，自是君王不動心。」「蜀道」者，亦古棧道，李白在《蜀道難》中唱道：「爾來四萬八千歲，不與秦塞通人煙。西當太白有鳥道，可以橫絕峨嵋巔。地崩山摧壯士死，然後天梯石棧相鉤連。」可以看出修棧道之難，它是無數勞動人民的血汗和生命鋪砌而成的！

古隧道——石門洞

當你乘坐火車奔走於湘黔、成昆等西南鐵路線上，火車從重重山嶺中穿過，長長短短的隧道不計其數，你會感慨人類征服自然的神功偉力。日行千里，真正是「萬水千山只等閒」了。

翻開歷史之頁，我們可以自矜地說，中國是世界上最早用人工開鑿穿山隧道的國家。

隧道者，地道也，「通常指穿鑿在山嶺、河流及地面以下的通道」（《辭海》）。

《左傳‧隱西元年》載：「闕（掘）地及泉，隧而相見。」這條隧道在地面和泉流的下面，由人工開掘，在生產力十分落後的當時，其難度可想而知。

從史籍中，從現在所拍攝的一些古代戰爭的電影、電視中，我們可以看到挖掘隧道直逼城下，或者直接通向城中，是一種常用的戰術。這種隧道只是一種，臨時性的建築，戰鬥結束，它的使命也就結束了。曾國藩所率領的湘軍圍困南京時，其弟曾國荃就採用挖隧道之法，而太平軍則極力破之，在王定安所撰《湘軍記》中多有記載：「乙丑，國荃攻金陵月圍，破之。月圍者，賊（指太平軍）附城築垣，以拒我地道者也。金陵城周百里，國

荃日令軍士鑿隧道，凡南門一穴，朝陽至鐘阜門三十三穴；篝火而入地，或崖崩窟塞，則縱橫聚葬於其中。賊乃築月圍穿穴拒我，時以毒煙沸湯入穴中，軍十多死。」

在現代戰爭中，挖掘隧道亦常用之，《地道戰》便是一個明證。在河北平原，無險可守，為打擊日偽軍，為保護自己，村村挖地道，家家挖地道，互為聯通，可進可退，可攻可守。到了今天，這些地道既是生動的愛國主義教材，又是難得的旅遊資源。

國外研究交通史的專家曾撰文說：「世界上最早用人工開鑿的穿山隧道，出在中國的陝西襄城」（《漢中地區名勝古跡》）。其實，時間當大大推前。但就知名度而言，陝西襄城的石門洞隧道也就獨領風騷了。

在秦嶺山脈中有一條貫穿關中和漢中的山谷，兩側高峻，襄水流經此中，長二百三十餘公里，其南口曰襄，在原襄城縣北五公里，今漢中市二十五公里；北口曰斜，在郡縣西南十五公里，故曰襄斜谷。自戰國時起，此地便鑿石架木，修築棧道；或企圖利用襄水以通漕運。石門洞隧道，在襄斜道南口，故又稍南谷口。《國志·魏延傳》載：諸葛亮死後，蜀軍撤退漢中時，魏延與楊儀搶先退兵，「延先至，據南谷口」。石門洞長十六點三米，通寬四點二米，南口高三點四五米，北口高三點七五米。

石門洞的開鑿，據記載應在東漢，「至於永平（漢明帝劉莊年號）四年（六十一年），詔書開斜，鑿通石門」（《石門頌》）。動工則是「永平六年（六十三年），漢中

郡以詔書受廣漢、蜀郡、巴郡徒二千六百九十人，開通襃斜道……九年四月成就」（《郁君開通襃斜道碑》）。

在當時開鑿這樣的穿山隧道，既沒有先進的挖掘工具，又沒有用炸藥進行爆破的先進技術，採用的是「火焚水激」的傳統方法，即以木材、桐油將山石燒紅，然後以冷水潑之，使頑石熱脹冷縮而斷裂，再以鋼鑿鑿之，耗費大量的人力、工時。秦時李冰父子修都江堰，鑿穿山崖時，採用的也是這種方法。

綠楊蔭裡白沙堤

在《郁達夫詩全編》中，有一首《乙亥夏日樓外樓坐雨》：「樓外樓頭雨如酥，淡妝西子比西湖。江山也要文人捧，堤柳而今尚姓蘇。」這是郁達夫在西湖有名的酒樓「樓外樓」觀賞雨景時所作，最末一句是指楊柳依依籠蘇堤。蘇堤者，是蘇東坡任杭州知事時主持修築的長堤，因而得名。

「堤，滯也」（《說文》），「滯」與「止」其義相同，是阻止水患氾濫的。我國古代。很早就懂得構築堤防的技術，「（季春之月）修利堤防，道達溝瀆」（《禮記月令》）。建在江、河兩岸的，謂之江堤、河堤，建在海邊的稱海堤或海塘，建在湖邊或湖中的為湖堤。杭州西湖的白堤和蘇堤，歷歲月風雨，至今猶存。

西湖最早的時候，是個淺海灣，由蔚藍的海水覆蓋著。南面的吳山和北面的寶石山，是環抱這個海灣的兩個岬角，海灣口向東北方向敞開，海浪可直拍西湖周圍的山腳。後來，潮水帶來的大量泥沙，以及錢塘江和從周圍山嶺注入海灣的溪流也帶來了泥沙，在這裡不斷沉積，從而使海灣不斷變淺變小。尤其在兩個岬角前端，泥沙沉積最多，沙洲迅速增長，最後互相連接，隔斷了淺海灣與大海的聯繫，沙洲內側就是西湖的雛形。但因這裡

水系交錯，所以治理水利便成了極為重要的工作，歷代勞動人民和大自然展開了持久的拚搏，疏浚開挖築堤壘壩，使其逐漸成為魚米之鄉與風景勝地。

唐長慶年間（西元八二二|西元八二四），著名詩人、文學家白居易就任杭州刺史，他目睹西湖水患給人民帶來的災難，便親自領人勘查設計，爾後修建長堤，堤上廣植楊柳，既可擋洪，又可蓄水灌溉農田，還是一處風景優美的遊覽地，此堤便是白堤。他在《錢塘湖春行》中頗為欣然地寫道：「最愛湖東行不足，綠楊陰裡白沙堤。」

白居易離開西湖二百六十五年之後，北宋元佑四年（一〇八九），著名文學家、詩人、詞人蘇東坡赴杭州任知事，他在任內亦重視水利建設，疏湖修築了一條比白堤還長的堤，位於湖之西。長長的蘇堤上，建有好幾座拱橋。日本詩人九條武子曾遊此堤，她寫下這樣的詩句：「嫩芽翠欲滴，蘇堤長又長；行行復行行，渡過幾重橋。」在「西湖十景」中，「蘇堤春曉」是極為人津津樂道的。

對於長堤風物，文人墨客在遊歷西湖時，多有吟詠：「輕舟短棹西湖好：綠水透迤，芳草長堤，隱隱笙歌處處隨」（宋·歐陽修《採桑子》）；「雲樹繞堤沙，怒濤捲霜雪，天塹無涯」（宋·柳永《望海潮》）。

在西湖白堤的盡頭，西泠橋的南側，有棟三層三開的中式別墅掩映於綠叢之中，這便是一代國學大師俞樾的舊居，人稱俞樓。作為俞氏後人的紅學家俞平伯自然對西湖情有獨

鍾，他在《西湖的六月十八夜》散文中，曾有幾處寫到「白沙堤」的景致：「歸途車上白沙堤，則流水般的車兒馬兒或先或後和我們同走。其時已黃昏了。呀，湖樓附近竟成一小小的集市。」「夢中行走般上了岸，H君夫婦回湖樓去了，我們還戀戀於白沙堤上盡徘徊著，我們還戀樓外樓仍然上下通明，酒人尚未散盡。路人三三五五，絡繹不絕。」……

宋氏詩人楊萬里曾在《圩丁詞二首》中，描繪過當時築圩（防水堤）的情景．其一：「年年圩長集圩丁，不要招呼自要行。萬杵一鳴千畚土，大呼高唱總齊聲。」其二：「河水還要港水低，千支萬派曲穿畦。斗門一閉君休笑，要看水從人指揮。」

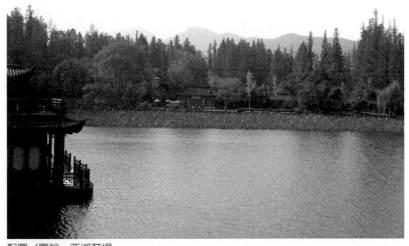

配圖／圖說：西湖蘇堤
圖片：http://www.flickr.com/people/jphotos/

墓・墳・陵

在我國原始社會時期，自從產生了靈魂觀念之後，人死後的墓葬也就得到了重視。但由於當時生產力低下，生活困頓，逝者入土後並沒有在地面留下什麼標誌。「古之葬者，厚衣之以薪，葬之中野，不封不樹，喪期無數」（《周易・繫辭下》），即早期的墓葬既無封土的墳頭，也無樹木或標誌。

何謂墓？在古代典籍中，「墓」這個字的解釋與「沒」字相同，埋在地下就沒有了。「古者，墓而無墳」（《禮記・檀弓》），注解曰：「凡墓而無墳，不封不樹者，謂之墓。」

大約從周代起，在墓上開始出現封土墳頭。《周禮・春官》載：「以爵為封丘之度。」即按照官爵的等級來定墳頭封土的大小。春秋戰國以後，墳頭封土逐漸高大，形似山丘，因此有墓地稱之為邱的，如趙武靈王的趙邱，燕昭王的昭邱。墨子在《節葬下》中說：「此存乎王公大人有喪者，曰棺槨必重，埋葬必厚，衣衾必多，文繡必繁，丘隴必巨。」

有了墳丘，就有所栽樹木或其他對象作為標識，以便祭奠。在漫長的歲月裡，墓地建築也逐漸發展起來，碑、墓臺、祭亭、祭殿、石室……從平民到權貴，以其地位和財力而成為

不同的格局。特別是帝王的陵寢，更是工程浩大，梁思成《中國建築史》在論述西漢帝陵時說：「西漢諸帝陵，均起園邑，繚以城垣，徙民居之，為造宅第，設官管理，蔚然成邑。今長安附近，漢帝諸陵雖僅存墳臺，其繚垣及門闕遺址尚可辨。墳丘名曰方上，多為平頂方錐體，或單層或二三層，最大者方二百六十餘米，高三十米。其附屬廟殿，均無存焉。」

帝王的墳墓為何稱之為陵呢？

帝王墓封土的發展過程和形式主要有三種：第一種叫方上，是早期墓上封土墳頭的一種形式，即在墓坑（地宮）之上，用黃土層層夯築，使之成為一個方錐體，因其上部為方形平頂，故名之「方上」，望之像一座不小的山。第二種是以山為陵，利用山的丘峰作墳頭，唐代帝王陵一開始便採用這種形式，安葬李世民的昭陵，選擇長安西北海拔一千一百八十米的九峻山為墳，鑿山建造，以山嶽的雄偉氣勢，來體現帝王的尊嚴。第三種是寶城寶頂，因唐代以山為陵的建築形式出現之後，對於「方上」墳頭的形式有所借鑒，一些帝王的墳頭採用了圓頂封土，謂之「寶城寶頂」。從明清起，兩朝三十多個皇帝和上百個後妃的墳頭，都採用了寶城寶頂的建築樣式。

陵者，大土山，《詩·小雅·天保》說：「如岡如陵。」最早帝王墓的「方上」墳頭，形如土山，故稱帝王陵；此後的以山為墳和寶城寶頂樣式，皆具有一種山的闊大氣魄。所以，凡帝王和領袖的墓葬地皆稱之為陵，如十三陵、中山陵，等等。

古代帝王陵的地面建築主要由三部分組成。一為祭祀建築區，主要建築物是祭殿，旁邊有配殿、廊廡，前面有焚帛爐（燒紙錢的）、大門等建構，後面有祭壇等。二為神道，即通向祭殿和墳前的導引大道，又稱「御路」、「甬路」。神道和兩側建有石牌坊、大紅門、更衣殿、神功聖德碑樓、影壁山、石望柱、石象生、龍鳳門、七孔橋等構置。三為護陵監，是專門設置的保護陵園的機構，每一個皇帝的陵都有一個護陵監，外面有城牆圍繞，裡面有衙門、市街、住宅等等。

帝王陵墓的地下建築，更是複雜，地宮（又稱玄宮、幽宮）是重要部分，如定陵的地下宮殿，總面積一千一百九十五平方米，由隧道進入，有前、中、後三殿及左、右兩配殿，頂部蓋以琉璃瓦。定陵地宮的建築材料，主要是漢白玉、艾葉青和花斑石等巨大石塊，鋪地為澄泥磚，不知耗費了多少人力物力！

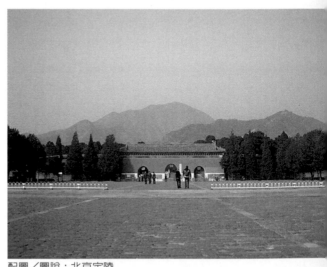

配圖／圖說：北京定陵
圖片：http://www.flickr.com/photos/fukagawa/

古陵墓前的石獸

在我國古代陵墓的墓道旁，多立有石獸。石獸大體上有兩類，一類是馬、牛、羊、鹿、象、虎、獅子、駱駝等現實生活中存在的動物；另一類則是根據神話傳說所創造的神獸，如龍、天祿、麒麟、狴犴、獬豸等等。這些石獸作品，有不少堪稱經典之作，在中國美術史上佔有一席地位，如西漢霍去病墓的石刻、唐李世民昭陵祭壇區的六駿浮雕、鳳陽明皇陵前的石刻。

《中國美術簡史》說：「西漢雕塑藝術的新成就，突出地表現在大型紀念性石刻及園林、陵墓裝飾雕刻上。」對於漢代石刻的風格，譽為「深沉雄大」。霍去病墓的石刻，是西漢紀念碑性質的一組大型石刻，為漢武帝元狩六年（西元前一一七年）少府屬官「左司空」署內的優秀石刻匠師所雕造。

霍去病自幼善騎射，從元朔六年十八歲任剽姚校尉開始，到元狩四年為止，五年之內六次率軍反擊匈奴侵犯，為解除匈奴對西漢王朝的威脅，為打開通往西域的道路，建立了不朽功勳，深受漢武帝器重，初封冠軍侯，晉封驃騎將軍。他不幸於元狩六年病逝，年僅二十四歲。漢武帝特地在茂陵東西不遠處，選定霍去病的墓址。墓前石刻，怪人、臥馬、

躍馬、臥牛、臥虎、臥豬、怪獸吃羊、人抱熊、馬踏匈奴，以及臥象、短口魚、長口魚、水獺、右司空刻石、平原刻石等十六件。這些石刻大都用一塊不規則石頭的自然輪廓，因勢而作，只粗粗幾刀，便使用線條將不同動物的形象勾勒出來，手法簡潔渾厚，善於捕捉住被雕對象一剎間的運動動作來表現它們的神態和力度。《馬踏匈馭》是這批石刻中的主像，高一點六八米，長一點九米，以馬為主，以「匈奴」為從，同雕於一石，馬的雕刻比較細緻，而「匈奴」的處理則非常粗略，不雕容貌。馬昂首挺立，腳下踏著一個垂死掙扎的「匈奴」，以馬顯示霍去病的英雄氣概，構思出人意表。

《昭陵六駿》，是在石屏上浮雕唐太宗李世民南征北戰，先後騎過的六匹駿馬，曰：什伐赤、青騅、白蹄烏、特勒驃、颯露紫、拳毛騧。石屏各高一點七米，寬約二米，每塊石的右上角，刻有李世民的四言贊詩；六匹馬在神態與構思上，各有特點。如青騅，毛色蒼白相雜，詩贊曰：「足輕電影，神發天機，策茲飛練，定我戎衣。」而颯露紫，鞍韉齊備，鬃毛飄豎，前腿拔直，後腿稍曲，正如贊詩所稱：「紫燕超躍，骨騰神氣；氣懾三川，威凌八陣。」這六件石刻作品，「純熟地使用了『起位』這一典型浮雕創作技巧，因而使作品產生了強烈的體積感。千餘年前的雕刻家能夠如此明確地認識到浮雕創作的這一基本特徵，是令人驚歎的」（《中國美術簡史》）。

鳳陽朱元璋父母的明皇陵前的石刻像，多達三十二對，是目前國內石像中最多的，其

中的兩對麒麟，高達一點六米，長達三點五米，其造型之生動，雕工之精緻，都是國內所罕見的。

而四川雅安縣東漢高頤墓前的石獅，昂首挺胸，揚頭張嘴，胸旁各有肥短的翅翼，純屬安息藝術的表現風格，但它已把古波斯阿塔薩斯宮前石獅展翅式三疊飛翼，簡化成肥壯的二重翅翼。有「翼獸的雕刻，起源於亞述，經波斯傳進北印度和中國」（《中國的碑雕畫塑》）。可見在文化藝術上的國際大交流，在很早的時候，就已形成風氣。

配圖／圖說：石獸
圖片：http://www.flickr.com/photos/44534236@N00/

牌坊

在古城湘潭的雨湖公園中，有一座三間四柱，上搭橫石遮簷的石牌坊，橫額為「雙璧無瑕」，四根方柱上鐫聯二副。其一：「不及黃泉焉避害；有如白水表同心。」其二：「青塚芳魂留片石；白波明月照雙娥。」關於這座石牌坊，記載著一個十分悲慘的故事……清嘉慶年間，有民女二人被騙入妓院，但堅貞不從，雙雙逃出，投雨湖而死，人們便為其立下牌坊。

牌坊，又稱牌樓。牌坊的「坊」，原是一種人口居住的單位名稱。史籍記載，春秋至戰國時代，各國都城已有閭里為單位的居住方式。西漢長安，城裡有一百六十個閭里，每一閭里設「彈室」管理居民。隋唐時代居住區的基本單位始稱「里坊」，里坊的門以木柱上搭橫樑構成，這就是牌坊的最早建築形式。以後，發展成為磚石結構，而形式亦有所變化，特別是一些帝王墓神道上的牌坊，高大巍峨，精雕細刻，成為極有價值的藝術品。

假如，你去遊覽北京的十三陵，陵區正門前聳立一座極恢宏的石牌坊，它建於明嘉靖十九年（一五四〇年），距今已有四百多年的歷史。其結構為五間六柱十一樓，闊約近

里坊入口處設專職門衛，以管理宵禁等事宜。里坊入口處設門，並標出此坊的名謂。每一閭里設

三十米，高出坊頂一倍有餘。六根大方柱聳立於石基上，柱腳表面浮雕雲龍，上部加飾立雕臥獸。石牌坊全部選用漢白玉，顯得莊嚴肅穆。

牌坊這種門洞式的建築形式，在中國常作為某一個地域（街道、集市、風景區）的標誌，起指示性的作用，如北京的東四牌樓、西單牌樓。湖北黃石市的沈家營牌坊，坊柱上有一副對聯，簡要地介紹了此處的地形地貌：「地本覆盆，留待美女洗腳；山名斗笠，賜於齋公遮頭。」

牌坊還逐漸發展成為一種紀念性的建築，舊時代各處皆可見貞節坊、忠義坊，是為了旌表節婦貞女以及忠義之士的。還有一些牌坊是為紀念偉大名人的，以表彰其功德，如武漢龜山東端，怪石嶙峋，直劈江水，與對岸黃鶴磯頭鎖江相望，形成長江中流的天然門戶，相傳此處為大禹治水成功之所，後人建禹王祠，故此處名叫禹功磯，並立有禹功磯石牌坊，坊柱上的聯語云：「仰望晴空無際；俯聽江流有聲。」

歷史上的一些重大事件，在某地發生，為昭示後人，也往往高豎牌坊，以與歲月相廝守。如湖南芷江七里江磨溪口的「受降紀念坊」，屬三間四柱的傳統式樣，是為紀念一九四五年八月二十一日，日本侵略者向中國政府投降的重大歷史事件而建的，蔣介石、李宗仁、何應欽皆有對聯鐫於其上。李宗仁的對聯寫得最有氣勢：「得道勝強權，百萬敵軍齊解甲；受降行大典，千秋戰史記名城。」

此外，「在宮殿入口大道或帝王陵園的神道上佈置若干牌坊，可增加縱深方向莊嚴肅穆的層次感」（莊裕光《古建春秋》）。如清代雍正之陵，在河北易縣西永寧山，「陵之最前為五孔石橋，次石牌坊三座，皆五間六柱十一樓，氣勢雄偉」（梁思成《中國建築史》）。

配圖／圖說：牌坊
圖說：http://www.flickr.com/photos/caitriana/

巍巍豐碑

唐代陸龜蒙《野廟碑》一文中說：「碑者，悲也。古者懸而窆用木，後人書之，以表其功德，因留之不忍去，碑之名由是而得。」

所謂碑，古代所指不同，有幾種解釋：

宮前所豎的一塊大石頭，用以測量日影，計算時間。

宗廟前所豎的長條石，用以栓繫牲口。

「古者懸而窆用木」，即死人下葬用的木頭，插入墓穴中，一頭穿繩用來讓棺木緩緩下放。所謂豐碑，原指這下葬用的木柱。以後，木柱上面書寫死者生平事略，留在墓地，以為標識和紀念，寄託哀思，故陸龜蒙有「碑者，悲也」之說。

現在所說的「豐碑」，概念則完全不同了，成了對有功德者和讚頌之詞，以昭示後世。在現代更多的則是在石上刻上文字，作為某個紀念地或紀念物的標誌。

碑有廟碑、墓碑、思賢碑、政聲碑、紀念碑多種。碑與碣常常並稱，但其實是有區別的，古人把長方形石刻稱之為碑，圓形石刻稱之為碣，在漢代碑碣並稱。

歐陽修在《集古錄》中說：「余家集古所錄三代以來鐘鼎彝器銘刻備有，至後漢以來

始有碑文，欲求前漢時碑碣，卒不可得，是則塚墓碑自後漢以來始有也。」當然歐陽修也只是大概而論，前漢以來並非碑碣都無文字，秦始皇五次出巡，七次刻石均為李斯風格的秦篆，現存「泰山刻石」九個半字、「琅邪山刻石」十三行，皆為秦篆真跡。只是墓碑文字極為少見而已。《乙瑛碑》、《史晨碑》、《華山廟碑》、《曹全碑》均為漢隸名刻。

到了魏晉南北朝時期，碑刻之風尤熾，出現許多精品，康有為曾選六朝名碑一百餘種，作為臨摹之用而傳世。唐碑更是一個輝煌的典範，出現不少不朽之作，如顏真卿的《顏家廟碑》、《郭家廟碑》、《顏勤禮碑》，柳公權的《神策軍碑》、《玄秘塔碑》等等。宋以後，文學、書法名家輩出，存碑多多，恕不贅述。

在唐代，韓愈的詩文如日中天，他的碑記寫得讓人交口稱讚，故有身份的人死了，不惜以重金相贈，請他為死者寫歌功頌德的碑文，韓愈礙於情面在文中多有褒獎，被人譏之為「諛墓」。

明人張溥寫的《五人墓碑記》，既是墓碑，也是思賢碑，寫五個平民為反對閹黨官僚的卑劣行徑，如何激於義而死的。「五人者，蓋當蓼洲周公之被逮，激於義而死焉者也。……獨五人之皦皦，何也？……故予與同社諸君子，哀斯墓之徒有其石也，而為之記。亦以明死生之大，匹夫之有所重於社稷也。」

北京天安門廣場的「人民英雄紀念碑」，是一九五二年八月一日正式動工，於

一九五八年四月建成，同年五月一日隆重揭幕。紀念碑正面向著天安門，由兩層須彌座承托著巨大的碑身。碑身東西兩側上部，刻有以紅星、松柏和旗幟組成的「光輝永存」裝飾花紋，象徵先烈們的革命精神萬古長青，永照後代。正面碑心嵌裝一塊重六十噸的花崗石，石上北面鑴刻毛澤東手書的「人民英雄永垂不朽」八個鎏金大字，南面刻的是由毛澤東撰文、周恩來親筆書寫的碑文。全碑用一萬七千餘塊花崗石、漢白玉組合而成。從地面開始建有雙重月臺，四周環繞漢白玉欄杆；碑座四周鑲嵌八塊巨大的漢白玉浮雕，圖案分別為《虎門禁煙》、《金田起義》、《武昌起義》、《五四運動》、《五卅運動》、《南昌起義》、《抗日游擊戰爭》、《勝利渡長江》，概括了一百多年以來，中國人民驚天動地的革命業績。在兩層須彌座上的小須彌座四周，則鑴刻著用牡丹、荷花、菊花和垂幔等組成的八個大花圈，表達億萬人民對於烈士們的紀念和仰慕。

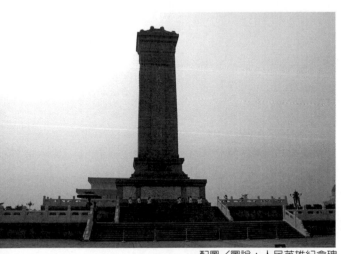

配圖／圖說：人民英雄紀念碑
圖片：http://www.flickr.com/photos/kanegen/

雙闕百餘尺

閒時讀過一些當今關於介紹各地名勝以及名勝楹聯之類的書，奇怪的是裡面很少出現「闕」的字樣，大多把那種陵墓前的和宮殿城池前的柱形建築，含糊地統稱為石坊、牌坊，就我叩訪過的一些名勝地，其實是並不乏「闕」這種建築物的。

那麼闕與坊、闕與華表的區別何在呢？在《曾國藩家書三種》中，對於立於陵墓前的此種建築物是這樣界定的：「凡墓下立雙石柱，方柱圓首，柱高不刻字者，謂之華表；柱矮而刻字者，謂之闕；四柱平立，上有橫石二條，謂之坊。」當然，他的界定還是有微疵的，比如天安門前華表，就並非只是「方柱圓首」；而作為闕，有的有飛簷罘罳（浮思）。據《古建春秋》的作者莊裕光說：「……闕不再單純作陵墓入口的標誌，逐步發展成為宮殿和重要建築群的大門。唐代大明宮含元殿採用『門闕合一』的形式，更加強了宮殿入口的威嚴。北京故宮的紫禁城入口——午門，就是繼承此種設計手法而使其增加肅殺之氣。」但陵墓建築群中，闕仍是一個重要組成部分，如北京十三陵，以及清代的一些皇陵，其中稱之為二柱門者，即為闕。

闕在古詩詞和楹聯中，出現得很頻繁，比如岳飛的《滿江紅》詞中寫道：「……靖康恥，猶未雪；臣子恨，何時滅！駕長車踏破賀蘭山缺。壯志饑餐胡虜肉，笑談渴飲匈奴血。待從頭，收拾舊山河，朝天闕。」這「天闕」和「北闕」的稱謂從何而來呢？其實在周代，闕就是天子和諸侯宮門前的重要標誌物，「禮，天子諸侯臺門，天子外闕兩座，諸侯內闕·觀」（《公羊傳》昭公二十五年何注）。漢代蕭何造未央宮，宮前有雙闕，東闕稱青龍闕，北闕曰元武闕，當時尚書奏事，都從北闕而人，以北闕為正門，所以後來概稱帝王宮殿為北闕，「北闕休上書，南山歸敝廬」（唐・孟浩然《歲末歸南山詩》）。又因皇宮乃天子所居，故又稱天闕，岳飛詞所指的是南宋的小朝廷。宮殿被名之為宮闕，也稱之為魏闕，《淮南子・做真訓》高誘注為「巍巍高大，故曰魏闕」，是解釋此中的「身居江海之上，而神游於魏闕之下」的「魏闕」一詞的。《古詩十九首・青青陵上柏》中有這樣的句子來形容宮闕的雄偉壯觀：「兩宮遙相對，雙闕百餘尺。」

立於祠廟前的闕，名為廟闕，如河南登封中嶽廟前的太室石闕，我曾徘徊其下，造型極為古樸。立於陵墓前的闕，謂之墓闕，四川雅安東漢益州太守高頤墓前石闕即是，可惜只剩下西面的一座，以石料砌成，比例勻稱，屋脊的起翹、屋簷處的瓦當、溝頭滴水、椽子、檁枋和斗拱等刻畫精細，屬於仿木建築的形制。

王勃在《送杜少府之任蜀州》中吟道：「城闕輔三秦，風煙望五津。」這城闕的闕，是指城牆當門兩邊的建築，也借代城垣，而王勃詩中所指的是城垣。《詩經・靜女》中有句曰：「俟我於城隅」，聞一多在此詩的注中說，「城隅」即城闕，而闕為城正面夾門兩邊之樓。

古人常以山比喻為闕。洛陽南三十里有伊闕，因此地東西兩山相對，伊水從中流過，望之若闕，故有此名。唐詩人韋應物遊此詩興大發，吟道：「鑿山導伊闕，中斷若天闕。」

「闕」與「缺」相通，因兩闕之間有空缺，故有此名。《禮記・禮運》：「三五而闕。」孔穎達解釋為「謂月光虧損」，此由空缺引申而來。

華表說薈

抽煙的人都注意過「中華」牌香煙盒上的圖案，莊嚴的天安門城樓，以及城樓前那一對漢白玉雕刻的華表，莊嚴肅穆，引人景仰。如果你再細看那一對華表，柱頂有一刻花託盤，謂之承露；盤上雄踞著一頭怪獸，頭朝外，望著遙遠的天際，此獸名犼（據神話傳說，犼為龍王的九個兒子之一，忠於職守，故龍王令其負責警戒）；承露盤下面是一片用雲紋雕飾的橫檔，一頭大，一頭小，似柱身直插雲間；柱的下部基座仿須彌座造型，四周為漢白玉欄板環繞。華表建於明朝永樂年間，據估算，每只華表重約四十噸，它的造型、雕刻技藝，都堪入建築史話，表現了古代建築師的心血和智慧。

表者，標也。華表的雛形，在原始社會的堯舜禹時代就出現了，當時是以簡單的木樁作標識記號而已，「禹敷土，隨山刊木，奠高山大川」（《尚書・禹貢》）；《史記・夏本紀》說禹「行山表木，定高山大川」，意思是禹率眾人砍伐樹木，留下樹幹，作為測量山川形勢的標記。此外，那時還在交通要道豎立木柱作識別標誌，謂之「華表木」或「桓木」，近似於現在的指路標。

這種華表木，還名之為「誹謗木」，讓人們在上面刻寫對執政者的意見，「堯置敢

諫之鼓，舜立誹謗之木」（《淮南子‧主術訓》）；「臣聞堯舜之時，諫鼓謗木，立之於朝」（《後漢書‧楊震傳》）。不過，當時的「誹謗」並無貶義，概指議論是非，指責過失，是執政者表示虛心接受意見的一種姿態。比如，清兵入關前的努爾哈赤時期，就「豎二木於門外，有欲訴者，書而懸之木，覽其顛末而按問焉」（《東華錄》）。

華表木（誹謗木）在當時是個什麼樣子呢？「以橫木交柱頭，狀若花也，形似桔槔，大路交衢悉施焉。或謂之表木，以表王者納諫也，亦以表識衢路也」（《古今注‧問答釋義》）。桔槔又為何物呢？即一種汲水的工具，木柱上加橫杆，一端吊水桶，另一端墜石頭，利用杠杆原理提水，可省力。故天安門華表的基本造型，秉承了上古形制。

隨著時代發展，帝王乃天之子，高高在上，也就很難讓人們隨意提意見了，華表或木雕或石刻，上面多飾皇權象徵的雲龍紋，立於皇宮或帝王陵寢的前面，作為皇家建築的一種特殊標誌；也有的立於京城門外，以作標識。

假如你遊覽天安門，仔細考察門前這一對華表，你會發現柱頭承露盤上的蹲獸犼的頭部朝向是不同的。前者的犼，頭朝宮外，是希望帝王不要沉溺宮內的享樂，應多走向民間瞭解民情，故名「望君出」；而後者的犼，頭朝向宮內，是告誡帝王不要在外沉迷於山水，應儘快回朝料理政務，故名「望君歸」。

華表這種古代的建築形式，常被運用到現代的建築活動中一些廣場和巨大的建築群體前，常採用華表來增加莊嚴和雄偉，頗為人注目。

與華表有些近似的建築形式，如闕、坊，它們的區別何在呢？「……柱高而不刻字者，謂之華表；柱矮而刻字者，謂之闕；四柱半立，上有橫石二條，謂之坊」（《曾國藩家書三種合編》）。

壇──祭場

三國時，曹操與孫權對峙於赤壁，曹兵不善水戰，龐統乃獻連環計，把戰船釘鎖在一起。周瑜欲用火攻，但時值隆冬，少有東風。諸葛亮自言能於南屏山設壇祭天以借東風。於是在京劇中有《借東風》一出，名老生馬連良演得最是出神入化，他的馬派唱腔亦發揮到極致，堪稱經典：「……諸葛亮上壇臺觀瞻四方……望江北鎖戰船橫排江上；談笑間東風起，百萬雄師，煙火飛騰，紅透長江！……」

「壇，祭場也。」（《說文》）「土基三尺，土階三等，曰壇。」（《說文句讀》）「壇的原意是沒有房屋的臺基」（錢正坤《世界建築史話》）。《周官》說：「蒼璧禮天，黃琮禮地」，意為面向蒼天祭天，面對著地祭地，不能在室內進行祭天地日月之禮。

中國古代禮制所遵崇的五項內容為「天地君親師」，祭天（包括日月）地是最莊嚴隆重的儀式，所以古人說：「祭宗廟，追養也；祭天地，報往也。」祭天和祭地的壇，形制是不同的，《廣雅》說：「圓丘大壇，祭天也。方澤大折，祭地也。」祭天之壇是圓的，祭地之壇為方形。

隨著社會生產水準的發展，以及皇權的日益崇榮，壇的建築不再是一個壇臺，而是作為一個建築群體體而存在，北京的天壇即是一例。

天壇是明清兩朝皇帝祭天之處，主要建築有祈年殿、圜丘、皇穹宇等，占地約千畝，規模宏大。走進天壇，使人產生「天高地迥，覺宇宙之無窮」的強烈感受。且說圜丘，是一個三層漢白玉的圓形露天祭場，體現古制「柴燎告天，露天而祭」的意蘊。又因所祭之天為陽，奇數乃陽數，故圓丘的臺階、欄杆、鋪地石塊，均取一、三、五、七、九等奇數。而九為「極陽數」，圜丘最上層的中央為一圓石，外有九環，以後每環的石塊都是九的倍數。

在北京，除天壇之外，還有地壇、日壇、月壇、先農壇、社稷壇。

社稷壇，在天安門左側（現為中山公園）。「社，土地之主也」，土地闊而不可盡敬，故封土為壇，以報功也。稷，五穀之長也，穀眾不可偏祭，故立稷神以祭之」（《孝經緯》）。社稷壇為方形，三層，中央有五色土。「東青土，南赤土，西白土，北驪土，中央釁以黃土」（《周書》），以此說為據，在壇內填上五色土，以象徵東西南北中的廣大疆土。社稷壇內還有一座享殿，為皇帝休息或避雨之所，現改為中山堂。

地壇又名方澤壇、方丘壇，「澤」和「丘」都是象徵地的，按古人「天圓地方」之說，故冠以「方」字。與之配套的建築，有神庫、神廚、宰牲亭、祭庫、齋宮、鑾架庫、遣官房等等。

日壇在北京朝陽門外，「壇方廣五丈，高五尺九寸，壇面用紅琉璃，階五層，「夕月壇每三歲一親祭，以醜、辰、未、戌年行事」，其餘派大臣致祭，日壇遣文官，月壇遣武官（《明嘉靖祀典》）。

在北京壇廟建築中，最恢宏最壯麗的是天壇。它的祈年殿中的構件，具有意味深長的象徵意義。外圈十二根簷柱象徵一日十二個時辰，內圈有十二根金柱象徵一年十二個月，中心有四根龍井柱象徵一年四季，可見古代工匠的良苦用心。

九層，俱白石」（《春明夢餘錄》）。月壇在阜成門外，

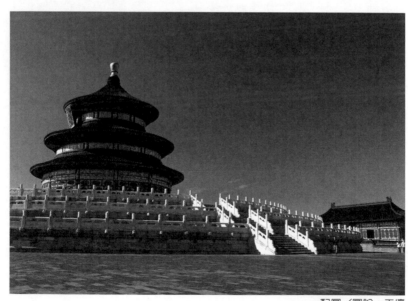

配圖／圖說：天壇
圖片：http://www.flickr.com/photos/mal-b/

高標跨蒼穹

最為膾炙人口的塔，在中國要算雷峰塔了，因為它與《白蛇傳》的故事息息相關。法海多事，將白蛇鎮於塔下，拆散了一段美好的婚姻，令人同情且憤慨。

而稍有古典文學知識的人，又不會不熟悉唐代詩人杜甫的名作《同諸公登慈恩寺塔》：「高標跨蒼穹，烈風無時休。自非曠士懷，登茲翻百憂……」慈恩寺塔即西安大雁塔。

在我國早期的古代建築物中，臺、亭、樓、閣、軒、榭、廊、廡、橋、墓……卻沒有塔。塔原本產生於印度，是佛教的一種建築物，於西元一世紀的東漢時期，才隨著佛教傳入我國。塔在佛教的創立地印度，最先是用來保存或埋葬釋迦牟尼的「舍利」（舍利原文含義為屍體或身骨，焚化遺體所結成的晶瑩、堅硬的珠子稱為舍利子）用的建築物。古印度的塔有兩類，一類是埋藏舍利、佛骨的「窣堵波」，屬墳塚性質；一類是內無舍利的「支提」或「制底」，即所謂塔廟。隨著佛教的傳人，塔這種建築形式也在我國落戶，並生發出異彩，「支提」發展成石窟寺，「窣堵波」則進化為各式各樣的古塔。在早期的漢字中沒有「塔」字，是根據「佛」字的梵文音韻「布達」，造出了一個「荅」字，並加上「土」字旁，以表示墳塚之意。

莊裕光先生在《塔的演變》中說：「中國建造的塔，不但塔內供奉佛像，還可登塔遠眺，有些塔還變成了地區的標誌。就用途分，有經塔、墓塔；就結構和形式分，有閣樓式塔、密簷塔、單層塔等等。閣樓和密簷的層數多用單數，一般以七至十三居多。」

塔，又稱浮圖、浮屠，是「佛陀」梵文的譯音。民間俗語中，有這樣一句話：「救人一命，勝造七級浮圖。」我國古塔的建造，在使用建築材料上不拘一格，有土塔、石塔、陶塔、磚塔、木塔、金塔、銀塔、鐵塔、銅塔、象牙塔、琉璃塔、瓷塔、磚石塔、磚木塔等等。塔除了埋藏、保存、供奉舍利之外，還延伸出另外的社會功能：築高塔以觀察敵情，如河北定州的料敵塔，為北宋時所修，其高八十四米有餘；可登臨縱目以觀美景，又可作「雁塔題名」之雅事，是當時考中進士的學子所津津樂道的；塔還可導航引渡，如福州馬尾的羅星塔，在世界的航海地圖上早已被列為重要的航海標誌。塔的絢麗多姿，可以裝點風景，我自小生長之地——湖南湘潭，在湘江的東岸，立一石塔，巍巍然，使沿岸風光十分顯目。古塔還保存了不少書法瑰寶，因塔而寫，因塔而流傳：唐代大書法家顏真卿的《多寶塔碑》，唐代柳公權的《玄秘塔》即為建塔而寫，還有大雁塔下褚遂良所作的《雁塔聖教序》……這些碑帖皆已載入中國的書法史，為世人所稱頌不已。

宋代王安石有一首名詩《登飛來峰》：「飛來山上千尋塔，聞說雞鳴見日升。不畏浮雲遮望眼，自緣身在最高層。」讓我們記住他這警醒人心的句子，只要志存高遠，又畏懼什麼艱難險阻呢！

配圖／圖說：雷峰塔
圖片：http://www.flickr.com/photos/moon_lunas/

鐫刻經文及寺史的經幢

沿著北京宣武區教子胡同一直往南走，路東有一座巨大的寺廟。山門外雙獅對峙，寺貌威嚴雄偉，這便是北京城內最古老的法源寺。法源寺又名憫忠寺，「大雄寶殿後面的觀音殿，又名憫忠臺。在這裡保持著法源寺的歷代原藏石刻、經幢等，以唐代的《無垢淨光寶塔頌》、遼代的《燕京大憫忠寺菩薩地宮舍利函記》最為貴重」（劉燕銘《千年巨刹，法源今在》）。

引文中所說的經幢，到底為何物呢？

經幢是佛教鐫刻經文的石柱，還刻有寺院興建或修葺的年代及經過，是考察寺院歷史的重要佐證資料。

據佛教歷史記載，經幢是在七世紀後半期，隨佛教密宗傳入我國的。唐中葉之後，淨土宗也建造經幢，數量逐漸增多，並推廣開來。按佛教所立規矩，奉彌勒佛為主的，在殿前建經幢一個；奉阿彌陀佛或藥師佛的，可建兩個或四個經幢，分立殿之左右。

經幢多以石製，其形狀較多。「一般都以須彌座與仰蓮形石刻託盤承托幢身（刻經文部分），頂部則飾以塔頂的造型」（莊裕光《古建春秋》）。

到了北宋，建經幢成為一種風氣。國內現存的經幢，以河北趙縣陀羅尼經幢最為雄奇碩大。此經幢全高十五米，底邊是邊長約六米的低平須彌座，基座上又有一較小須彌座承托幢身。須彌座束腰上，刻有歌舞伎樂和佛經故事，刻藝精良，形象逼真。幢身分為三段，下段包括寶山造型、刻經文的八角幢柱以及有纓絡垂帳的寶蓋；中段包括有獅首像和仰蓮的須彌座、刻經文的八個角幢柱以及垂闕寶蓋；上段由兩層仰蓮、刻經文的八角幢柱以及有顯著收分的城闕（刻釋迦牟尼遊四門的故事）組成。最上面為寶頂段，設有帶屋頂的佛龕、蟠龍、八角短柱、仰蓮、覆缽和寶珠等，堪稱一件十分珍貴的文物與藝術品。

經幢，屬於宗教建築中的小品，只建於寺內及其附近，它與華表、門闕、牌坊，有著極為明顯的區別。尤其刻文上，它上面只刻經文，或建寺的時間與經過。但這種小品的造型，往往輕便靈活，頗為人注重。

經幢除石質之外，也有鐵質的。湖南常德濱湖公園內的北宋鐵經幢，是一座仿木結構，用白口生鐵冶鑄而成。全幢共分二十層，以石灰作凝結劑，幢身鑄有《般若波羅蜜多心經》和捐資造幢人的名字及其官職。

月迷津渡

宋詞人秦觀在《踏莎行·郴州旅舍》中寫道：「霧失樓臺，月迷津渡，桃源望斷無尋處。」這津渡，即津口、渡口、渡頭。

「津，水渡也」（《說文》），即河湖的渡口，《論語·微子》說：「使子路問津焉。」「渡，濟也」（《說文》），其義為過河或經過水面，「春潮帶雨晚來急，野渡無人舟自橫」（唐·韋應物《滁洲西澗》），渡也就引申為渡口了，宋人陸游在《書憤》中說：「樓船夜雪瓜州渡。」渡口又稱為渡頭，「汴水流，泗水流，流到瓜州古渡頭」（唐·白居易《長相思》）。

湖南株洲的淥口，在古代是個很繁華的臨水大渡口，「和風引桂楫，春日漲雲岑。回首過津口，而多楓樹林」（唐·杜甫《過津口》），這津口即淥口。

古代的野渡，是依自然形式而成，沒有什麼特殊的人為建築。但城鄉間臨水的渡口，因過往人客多，往往有一些必備的設施，石砌的渡臺，順河湖坡岸而設的一級一級的石級，繫船纜的石樁、木樁·；在渡口往往設有供人休憩的亭子，或者廟宇。如淥口，在渡口岸邊的伏波嶺上，建有一座十分恢宏的伏波廟，毛澤東在考察湖南農民運動時，曾在此駐

停。在湖南湘潭城西端頭的湘江中有一個楊梅洲，湘軍首領曾國藩在洲上設立過打造戰船的船廠，洲與城之間靠渡船來往，洲邊渡口，石欄石級尚可辨認。

湘西學者石啟貴，通曉苗語，漢文根底亦深厚，在舊時代曾任中央研究院委聘的湘西苗族「補充調查員」一職，以數年之調查研究，於一九四〇年編寫成《湘西土著民族考察報告書》。在第一章第二節的《水陸交通》中，介紹了渡口與渡船，「苗域之內，溪流縱橫，水流湍急，易漲易退，間有河寬水深處，往來梗阻，即設渡船渡之。……用長篾纜子一根，兩邊繫於河坎木椿上，扯成直線，纜中套一大鐵圈，船頭繩索繫於圈上，自自然然，渡左渡右，便利行人經過也。」

著名作家沈從文，係湘西鳳凰縣人，他有一篇膾炙人口的小說《邊城》，寫祖父和孫女守著一個古渡口所發生的極為悽婉的故事。對於這個渡口的環境，沈先生寫道：「到了一個地方名叫『茶洞』的小山城時，有一小溪，溪邊有座白色的小塔，塔下住了一戶單獨的人家。」又說：「小溪既為川、湘來往孔道，水常有漲落，限於財力不能搭橋，就安排了一隻方頭渡船。這渡船一次連人帶馬，約可以載二十位搭客過河，人數多的必反覆來去。渡船頭豎了一根小小竹竿，掛著一個可以活動的鐵環；溪岸兩端水面橫牽了一段竹纜，有人過渡時，把鐵環掛在竹纜上，船上人就引手攀緣那條纜索，慢慢的牽船過對岸去。」

至今，在湘、黔一些偏遠的溪河邊，仍存在著這種古渡口的痕跡。

因渡口稱作津或津口，駕船的船夫，又名曰津人，「吾嘗濟乎觴深之淵，津人操舟若神」（《莊子·達生》）。唐人王昌齡《沙苑南渡頭》詩云：「津人空守纜，村館復臨川。」

設在渡口的關門，稱之為津門，「船橫埭下，樹夾津門」（南朝·庾信《明月山銘》）。津門又是天津市的別稱，因明永樂二年築城置戍，是拱衛北京的門戶。

渡人過河的筏子名曰津筏，比喻引導人的門徑，唐人韓愈《送文暢師北遊》詩：「開張篋中寶，自可得津筏。」所謂「篋中寶」，無非是各種典籍，意思是常去觀覽，可以引導人找到成功的門徑。

在河之洲

「關關雎鳩，在河之洲。窈窕淑女，君子好逑」（《詩經》），美麗的詩句，千百年來一直為人們所傳誦。

洲者，指的是「水中陸地」（《辭海》）。在我的出生地湘潭，傍城而過的湘江西段，江心有一塊凸出水面的土地，名叫楊梅洲。它曾是清代名臣曾國藩統領湘軍時，為水師打造戰船的一個重要基地，解放後洲上有一船廠，至今人口逾萬，多為造船工人及其家屬，還有一部分漁民和菜農。

在有寬廣水面的園林建築中，洲往往成為一個重要的景觀，與陸地或以橋樑連接，或以舟楫相渡，可以平添許多趣味。

洲的設置，一是利用現成的自然地形，加以改造裝點，使之與周圍的環境成為和諧的整體。比如楊梅洲上的楊梅洲公園，在洲頭圍出一塊地方，以磚牆隔之，裡面設置亭、樓、廊、假山，在臨水處建造船塢，繫以遊船，湘江也就成了園中之景。又如湘潭城中的雨湖公園湖面寬闊，將湖中之周家山（實為一洲）隔開，分別從不同方位以石橋和鐵索橋相連，而洲上養以孔雀，鑿以石池，栽以花草，自成一個水上休閒的處所，頗為人珍重。

此外，園林中水面無洲的，以人力挑土磊石為之，再於洲上飾以樓閣花樹，雖是人造，卻似天生，《紅樓夢》所寫的大觀園中的紫菱洲即為一例。紫菱洲上建有賈迎春的住所，在元妃省親時，只是一筆帶過，並未細寫。到七十九回，迎春出閣，搬出大觀園，賈寶玉至紫菱洲一帶徘徊觀望，我們方領略其風貌。

寶玉「因此天天到紫菱洲一帶地方徘徊瞻顧，只見軒窗寂寞，屏帳翛然，不過有幾個該班上夜的老嫗。再看那岸上的蓼花葦葉，池內的翠荇香菱，也都覺搖搖落落，似有追憶故人之態，迥非素常逞妍鬥色之可比。」觸景生情，寶玉還吟成一詩：「池塘一夜秋風冷，吹散菱荷紅玉影。蓼花菱葉不勝愁，重露繁霜壓纖梗。不聞永晝敲棋聲，燕泥點點汙棋枰。古人惜別憐朋友，況我今當手足情。」

此時的紫菱洲因迎春離去，而充滿了一派淒清、寂寞，令寶玉感慨萬千。

洲在詩人的作品中，是個常常出現的意象，藉以表達詩人各種不同的心境和情緒。

「倚棹汀洲沙日晚，江鮮野菜桃花飯。長歌一曲煙靄深，歸去滄江綠波遠」（唐•李群玉《沅江漁翁》）；「獨立寒秋，湘江北去，桔子洲頭」（毛澤東《沁園春•長沙》）。

桃花塢

唐寅，字伯虎，在中國是個老少皆知的人物，詩、文、字、畫，無一不精，被譽為江南第一風流才子。其實他一生飽經坎坷屈辱，掙扎於貧厄困頓之中。正德二年（一五〇八年），他在蘇州閶門內的桃花塢，築了幾間簡單的房子，命名為桃花庵，以此寄身。

桃花塢廣植桃樹，風景秀麗，唐寅在詩詞中多次予以吟詠：「桃花塢裡桃花庵，桃花庵裡桃花仙。桃花仙人種桃樹，又摘桃花換酒錢。酒醒只在花前坐，酒醉還來花下眠……」（《桃花庵歌》）；「花開爛漫滿村塢，風煙酷似桃源古」（《桃花塢》）。他只活了五十三歲，未盡其才，便離開了這個冷酷的人世。

何謂塢？「構築在村落週邊作屏障的土堡，也叫塢城」（《辭海》）；「又築塢於郡，高厚七丈，號曰萬歲塢」（《後漢書・董卓傳》）；「溪行盡日無村塢」（唐・杜甫《發閬中》）。另外，「四面高而中央低的山地」（《辭海》）亦稱為塢；引申為四面可擋風的建築，如花塢。在水邊建築的停靠和修理船隻的地方，也叫做塢，如船塢；《紅樓夢》第四十四回所說的「虹塢」，虹者，船也。

唐寅築庵的桃花塢，四面有小土包，種植桃樹，中央地勢略低，故名。

無獨有偶，在揚州也曾有過一座稱之為桃花塢的園林建築，「在長堤上，與韓園以竹籬為界……籬下開門，門為八角式，額上『桃花庵』，三字刻石……門在河曲處，門中方塘種荷，四面幽竹蒙翳。構響廊，庋板架水上，額曰『澄鮮閣』。由水中宛轉橋，接於疏峰館之東。館之西，山勢蜿蜒，列峰如雲。幽泉漱玉，下逼寒潭。山半桃花，春時紅白相間，映於水面……」（朱江《揚州園林品賞錄》）這種建築群皆座落在略低於四面地勢的中央地帶，又臨水，稱之為塢，再恰當不過。

關於桃花塢，還有過一段趣事，清代時，文人相聚於斯，春和景明，柳絮輕飛，桃花似火，中有一人忽詩興大發，起句為：柳絮輕飛觸目紅。眾人皆笑，柳絮怎麼是紅的呢？笑聲未了，第二句脫口而出：桃花塢浴夕陽中。於是滿座驚歎，夕陽、桃花映著飛絮，飛絮自然盡被染紅了。

大教場・演武場

在古代的城池，往往駐紮著軍隊，而軍隊必須有練兵習武的地方，以保持旺盛的戰鬥力，這種設施稱之為大教場或演武場。

「場，祭神道也。一曰田不耕，一曰治谷田也」（《說文解字》）。場，意為祭神的平地。不事耕種的土地，以及收打、翻曬穀物的平坦地，也稱之為場。以後，泛指有一定面積，且平坦規整之地，如：廣場、操場，等等。大教場和演武場，是帶有軍用性質的場所，並建有一些附屬建築物。

張馭寰在《中國城池史》中說：「在城的內部，如有空場之地，這兩項場地就決定在城內的城邊城角建造。如果城內房屋甚擠，找不到寬廣的空場，那就在城外，貼近城邊建設，從各縣的情況看，還是在城外建設這兩項場地的比較多。」

一般來說，大教場的旁側，要建造一些主持練兵和教官休息、辦公的設施，如閱兵臺和成組的合院建築；在合院附近或在大門外，設立臺基，臺基上做旗杆臺，以便豎杆掛旗。有的大教場還設立雙旗臺座，還有的建造雙柱或四柱牌坊。《宋史・禮志》載：「高宗幸大教場，次幸白石教場閱兵⋯⋯」演武場和大教場似無多大的區分，許多典籍上又稱

之為：演武廳、演武館、演武亭。也有稱之為「演兵場」，如毛澤東的《為女民兵題照》一詩。即是一個例證：「颯爽英姿五尺槍，曙光初照演兵場。中華兒女多奇志，不愛紅妝愛武裝。」

作為演武場，只是場地可大可小。一些大戶人家，往往在後花園辟演武場，供家人練習武藝。京劇《雛鳳凌空》，描寫燒火丫頭楊排風花園習武、演陣，為佘太君所嘗識，並向朝廷推薦。楊排風唱道：「秋風颯颯驚夜夢，金雞三唱天將明。整雲鬟，束衣裙，忙離內院到園中。習武演陣須發奮，鐵梁磨繡針，功到自然成。」

大教場因必須容納眾多的兵將，故地域闊大。「戈矛成山林，玄甲耀目光。猛將懷暴怒，膽氣正縱橫」（魏·曹丕《廣陵觀兵》）。宋人辛棄疾則在《破陣子》一詞中，寫出「沙場秋點兵」的盛況：「八百里分麾下炙，五十弦翻塞外聲。」

古代還常利用野外的地形特點，以打獵的形式，來進行練兵，可說是人工大教場在空間意義上的延伸。宋人蘇東坡在《江城子》中寫道：「老夫聊發少年狂，左牽黃，右擎蒼，錦帽貂裘，千騎卷平岡。為報傾城隨太守，親射虎，看孫郎。」

馬毬場及馬毬運動

明末王孫朱耷，又號八大山人，是一個在我國畫史上具有開創意義的畫家，他的題畫詩亦別具一格，往往借物設喻，獨抒胸臆，為人所稱道。他畫過一幅《繡球花》，題詩曰：「人打球來馬打球，年年二月百花洲。百花二月春風暮，誰共美人樓上頭。」

第一句便是說的一種‧‧屬於貴族階層的體育遊戲──馬毬，他們玩得昏天黑地，連「美人」（指有才華的士子）都不屑一瞥了。

因為此項運動所用之毬，狀小如拳，用質輕而又堅韌的木材製作，中間掏空，外面塗上紅色或其他顏色，有的還加以雕飾，所以詩文中又稱其為「珠毬」、「畫毬」、「七寶毬」、「彩毬」等。馬毬是騎在馬上用毬杖擊球，故名之為「打毬」、「擊毬」、「擊鞠」。毬杖長數尺，其端如偃月，用以擊毬進「門」。

馬毬場是個什麼樣子呢？唐人閻寬的《溫湯御毬賦》中說：「廣場惟新，掃除克淨，平望若砥，下望猶鏡。」毬門有兩種設置方法：「先於毬場南立雙桓，置板，下開一孔為門，而加網為囊，能奪得鞠擊入網囊者為勝。或曰，兩端對立二門，互相排擊，各以出門為勝」（《金史‧禮志》）。「唐代的皇親國戚、達官貴人、藩鎮守將們往往有專門

的毬場，為了使之平滑，唐中宗時，駙馬武宗訓、楊慎交甚至「灑油以築毬場」（《通鑒》）（呂藝《唐代的馬毬戲》）。

馬毬這項體育運動，最早發源於我國的西藏地區（即「西藩」、「吐藩」），唐初傳入內地。此後由於各朝皇帝的喜好和提倡，唐、宋、金、元、明皆很盛行，明末清初方趨於衰亡，可見其影響的深遠。馬毬的打法，出場共兩隊，服色相異；騎的馬，尾巴都紮成結，於是馳騁奔跑，爭以毬杖擊毬入門。唐時開賽，有時還高奏唐十部樂中的《龜茲樂》，擊鼓助威，觀者歡呼吶喊，山搖地動。「球毬忽擲，月杖爭擊，並驅分鑣，交臂疊跡」（《溫湯禦毬賦》）。

在唐代文人佳士、宮女妓妾中，也以習此技為時尚。不過女子打毬，或騎驢打毬，或步行打毬，以減少激烈程度，「寒食宮人步打毬」（唐‧王建《宮詞》）；「十對紅妝伎打毬」』（王建《又送裴相公上太原詩》）。從中看出，參賽的運動員為二十人，每隊各十人。

馬毬這項體育運動，在一些善騎馬的少數民族地區，尚可窺探到其餘風流韻。

心如古井

古詩文中有「心如古井」一語，其意為心中寂寥平靜，再也泛不起激情的波瀾了。

在我的出生地古城湘潭，兒時我曾見識過許多前代遺存的古井，至今印象猶深。這些古井，講究的，有一凸出地面的石井臺，設有欄杆，井臺的邊緣覆著苔衣；臺中央為井，砌有圓形的石井圍；臺上搭著亭子，井上方安著轆轤，轆轤上纏著粗繩，繩子兩端各系一個水桶，利用重力，一上一下地汲水，很省力氣。

這些古井，或置於庭院；或立於街邊；或建在車馬經過的驛道旁，夏天可供人畜飲水之用。驛道旁的古井，往往是旅人休憩之處，飲一瓢甜水，談笑風生，趣味良多，宋代詞人柳永，他的詞多寫市井生活的悲歡離合，因而流傳極廣，「凡有井水飲處，即能歌柳詞。」

井臺邊的欄杆，又稱井闌，在古代的富豪人家，往往雕花刻卉，彩繪重色，十分華麗。李白在《長相思》中，有這樣的句子：「絡緯秋啼金井闌。」

今年暮春，我遊歷成都，特地去了東門外錦江南岸的望江樓公園，相傳唐代女詩人薛濤曾在此居住過。在望江樓附近，有「薛濤井」，圓形的石井臺，中央為井，青石井圍，

井圍上蓋著圓形的石井蓋。傳聞薛濤曾用井水，製造出一種粉紅色的詩箋紙，稱之為「薛濤箋」，頗受人青睞。晚唐詩人韋莊曾為當時人們索求這種箋紙的盛況，而寫了一首《乞彩箋歌》的七古：「……人間無處買煙霞，須知得自神仙手。也知價重連城壁，一紙萬金猶不惜。」

湖南長沙最有名的井名白沙井。井水一度用來釀造名酒，酒名「白沙液」，享譽海內外。另外，還有湖南一師校園中的一口古井，毛澤東青少年時代在此讀書時，為鍛煉身體，即便是三九隆冬，在跑步後亦站在井邊沖浴，留下一段「凍井晨浴」的佳話。

古井也與一些悲劇故事相關，晚清光緒皇帝的知己珍妃，因不得慈禧太后的歡心，曾在皇宮中投井而死。《紅樓夢》第三十回中，因寶玉與丫環金釧兒悄悄說了幾句調情的話；恰被王夫人聽見，便甩了金釧兒一個耳光，斥罵她：「好好的爺們，都叫你教壞了。」便當即將金釧兒攆了出去。金釧兒又羞又憤，投井而死。

紅學家俞平伯之曾祖父俞曲園，因聞當時的日本已有機器井，即洋井，十分興奮，覺得這種井若能在缺水的西北地方推廣，則幸莫大焉，為此而作了一首《金縷曲》詞：「巧引璿源放。笑中華，插秧時節，桔槔相望。高架木桃施鐵鑿，深淺何須測量。掘九仞、無泉休悵；一十二枝插盡後，不愁他，埋玉深深葬。來汩汩，滌而蕩。竹筒自下能通上，吸

清泉，沫珠噴玉，飛流堪況。西北倘能行此法，旱歲農田無恙，收禾稼歡騰窮巷。財賦東南應大減，令寰中統核盈虛帳。飛挽罷，謳歌響。」

上半闋說我國還在使用古老的吸水工具，而日本已經用機器掘井了；下半闋說這種機器井若在西北推行，則能增加國家的經濟實力。這是當時一種對於現代化的呼喚，何其迫切！

坎兒井和井渠

二〇〇三年十月，我與詩人李松濤、畫家周偉釗應新疆友人之邀，在新疆參觀了十來天，特地去看了吐魯番的坎兒井。當我們從巷道下到地底，就看見了清波粼粼的水渠，綿延通向遠處。這種被稱為坎兒井的暗渠，在吐魯番和哈密地區，長度超過五千公里，被世人稱之為「地下長城」。「因坎兒井建造在地底下，使其在乾燥熾熱的氣候條件下不易迅速蒸發，同時又不受沙塵的影響，堪稱一種偉大的創造。

坎兒井不僅僅只有暗渠，還有直井和明渠，聯合組成一個完整的水利體系。

坎兒井的水源，來自山上積雪溶化後，滲入礫石層所匯成的伏流，人們利用直井、暗渠和明渠，將伏流引向地面灌溉農田。暗渠系地下的集水道和輸水道，有石底和土底兩種，也有以毛氈鋪底的，長者達十餘公里。明渠是連接暗渠露出地面的設施，有時在下游掘出小型蓄水池（又稱澇壩）。直井為地面通向暗渠、掏挖暗渠的出土口和通風口。暗渠上游的直井可達百米以上，而下游則只幾米或十幾米深，每隔十米至二十米設一直井，一條坎兒井常有幾十口直井，多者達三百餘口。平時井口常用柳枝、雜草覆蓋，冬季則嚴加

封閉，目的在於防沙塵防蒸發。坎兒井最妙之處是無需動力設備可把水引到地面，而且結構簡單，技術要求不高。凡有坎兒井的地面，人多土地肥沃，花紅葉茂，人口稠密。

「坎兒井與漢文史書上所說的『井渠』相似。『井渠』最先是漢武帝元朔四年（前一二五年）前後在今陝西大荔一帶開鑿的，稱龍首渠。史學家一般認為，坎兒井是漢代內地的穿井技術傳到新疆後，由新疆各族勞動人民根據自然條件發展改進而成的。它主要分佈在吐魯番盆地和哈密盆地，在阜康、奇臺、皮山、庫車、喀什等地及陝西、甘肅部分地區，也有少量坎兒井或遺跡」（《中國大百科全書》）。

吐魯番坎兒井，現在已成為一個旅遊勝地。在坎兒井附近的地面上，還特意陳設了一組雕塑：牛車、馬車、木絞車、鋤、鎬……還有正在挖井、掘渠的人物，展現當時修造坎兒井的勞動場面。

虎櫥

在福建德化的一座深山大寺前面，有一個寬闊的石坪。在石坪一側，立著一個十分奇特的建築物，叫「明代虎櫥」。

當地人告訴我，這是用來捕捉老虎的。

粗粗一看，它的外形像一個長方形的石籠子，左、右、後、上四面，用粗壯的長條石組成，彼此鑲接，中留寬隙；下部以石坪為底，不過立著的長條石深紮進石坪，任你有萬斤力氣也無法搖動；正面的左右兩根長條石上，分別鑿出深槽，槽中裝有用一塊石板做成的閘門，懸在頂上面；進櫥口稍後的地方設的一塊活動石板，則是一個機關，一旦踩上去，閘門便轟然落下，再兇猛的老虎也無法衝出來。這種虎櫥的設計，源於山中獵戶抓捕野獸的活動木籠形式，但其牢固、精巧，並成為古寺的一個建築部分，以及在弘揚佛法方面，則尤為人所稱道。

這個虎櫥製造於明代萬曆年間。當時朝政頹敗，匪亂連綿，民不聊生。德化地區多山，因官府不能很好地組織獵戶制約虎患，致使老虎日漸繁衍，白日都成群結隊地傷及人畜。這種情景，與唐詩人張籍在《猛虎行》一詩中所寫的十分相似。可見雖時移世易，虎

患確實給人類的生存帶來過極大的威脅。「南山北山樹冥冥，猛虎白日繞村行。向晚一身當道食，山中麋鹿盡無聲。年年養子在空谷，雌雄上下不相逐。谷中近窟有山村，長向村家取黃犢。五陵年少不敢射，空來林下看行跡。」

虎患日盛，古寺的香客自然不敢來朝拜，於是寺中和尚找來石匠，設計製造了這個虎櫥。他們在虎櫥的頂裡邊，拴上小狗或小羊，然後高懸閘門。到夜裡，小動物的叫聲引來了老虎。當老虎躥入櫥中，踏動機關，閘門迅速落下，老虎也就陷入囹圄了。

傳說中有這樣一個故事，第一次捕捉到了一隻虎王，吊睛白額，兇猛無比。寺中長老設盛大道場，做了七天七夜的佛事，以念經和慈悲之心感化虎性，然後開櫥放虎。放出的老虎，似乎為佛法所懾，拜別而去。此後，它們只潛藏於深山老林，不再到村中路口來逞淫威。

是真是假暫且不論。但它所揭示的卻是自然界生態平衡的道理。這個地球不僅是人類的，當然還包括一切生物。既然地球是我們共同的家園，彼此之間就應該和睦相處，互不傷害。

明代虎櫥，巍然而立，此中深意，現代人豈可忘卻？

石舫與船廳

當代詩人沙白於二十世紀六十年代初，曾寫過一首膾炙人口的詩，是對南京太平天國天王府西花園的一座石舫有感而作，題目是《太平天國石舫》：

從風雨中駛過來的船，

水底寧靜的藍天，

留戀池上的漣漪，

落下了鼓風的帆，

收起了擊浪的櫓，

在這兒擱了淺，

戰鬥的風信旗哪兒去了，

為什麼只有雕棟畫椽？

你不覺得這樓臺太沉，

笛管絲弦像解不開的船纜？

你不覺得這船艙太小，

繡幕珠簾把長天遮斷？……

詩人的想像是豐富的，並含蓄地說出了太平天國失敗的重要原因：天下未定，就沉迷於享樂，正如這石舫雖久經風雨，也終究「擱了淺」，成為歷史的慘痛教訓。

詩中提到的石舫，是古代園林中的一種建築樣式，仿船形建造，「前後分作三段，前艙較高，中段略低，尾艙建兩層樓房，供登高逃眺。前端用平橋與岸上相連，模仿登船之跳板」（莊裕光《古建春秋》），一般以石作建築材料，故名之為石舫。如頤和園中之石舫，建在昆明湖邊，很為遊人所青睞。古代園林中的石舫，是夏日聚會、宴請的佳處，因臨水而多涼意，形如船卻不搖晃，也使湖池添一景觀，怡人眼目。

蘇州的獅子林西北角，在真趣亭邊，池中橫一石舫，上下兩層，結構精緻，舫上嵌有對聯一副：「柳絮池塘春暖；藕花風露宵涼。」在怡園中也有一座石舫，因艙室內器物皆用白石琢成，故又名「白石精舍」，「揚州八怪」之一的鄭板橋題聯於其中：「室雅何須大；花香不在多。」河北承德避暑山莊，是清代皇帝夏日避暑和處理政務的地方，背山面湖，風光旖旎，在湖邊建有石舫，名雲帆月舫，乾隆帝題聯曰：「疑乘畫棹來天上；欲掛

雲帆入鏡中。」

有的園林無水，卻也將休息和飲宴的客廳建為船形，這種建築物則不稱之為舫，而名之曰船廳。「平面作長方形，屋頂為捲棚歇山式，外觀與廳堂無異。短邊兩面設長窗，長邊兩面裝修半窗。內部裝修分三段為旱船形式」（曹林娣《凝固的詩，蘇州園林》）。虎丘臺地園擁翠山莊的「月駕軒」，此軒南北兩頭接以小軒，整個形體如同船艇，舊有題額為「不波不艇」，一看便知是陸地的船廳式建築。

石舫也罷，船廳也罷，總之是無風波之險，假日休閒，何等愜意。

然而，多思的詩人沙白在《太平天國石舫》的結尾，卻有弦外之音：「如今新世紀的海面，／正萬舸爭流，千帆風滿。／你卻在這兒把遊客招呼，／想說些什麼，怎又不言，／只好將石子投進心底的深潭，／讓人們想得很遠、很遠……」

配圖／圖說：頤和園石舫
圖片：http://www.flickr.com/hotos/37569332@N02/

炮臺屹立如虎闞

這些年走山訪水，曾在一些古代的要塞港口，見識過不少的古炮臺和鏽跡斑斑的鐵炮，如旅順口、鼓浪嶼、虎門、胡里山……炮臺巍巍，鐵炮威嚴，彷彿在一刹那間，會從炮口噴射出憤怒的火焰。

自從火藥在中國發明，在戰爭中的攻防兩方，也就把火炮作為一種殺傷力很強的武器予以運用。一般來說，攻方的火炮因要移動，往往裝配在車上；但防守的大炮，既重且大，則安置在固定的炮臺上，於是炮臺及附屬物便成為一種建築形式。

炮臺的構築有兩種，一是利用自然地形中的土臺、石臺，地勢一般較高，視域開闊，便於觀察和射擊；二是在關塞的制高點，人為地以堅石築成方形的臺座，也有以烏樟汁、石灰、煮熟的糯米拌和泥沙築成。這些炮臺，往往成一群體，或以主炮臺和副炮臺配製而成；或者炮臺列成長陣。炮臺與炮臺之間以隧道和戰壕相連。炮臺一般為長期性的建築，故有軍隊駐紮，與之配套的則有兵舍、指揮部、火藥庫、水井等設施。

廈門的胡里山系山地突出部，形成臨海峭崖，山雖僅二十餘米高，但地勢險峻，歷來為海防要塞之一。早在鴉片戰爭期間，鄧廷禎等人就在此築石壁為炮臺，抗拒英軍侵略

者，英人稱之為「長列炮臺」。英軍入鑱廈門後將炮臺破毀，百門大炮推入海中。光緒十七年（一八九一年），福建水師提督彭楚漢會同總督提奏設炮臺，並募捐籌建。繼任提督楊歧珍董理並於一八九六年建成。塞城臺基以烏樟汁和石灰、煮熟的糯米拌和泥沙而築，堅如鐵鑄。炮臺分東西兩處，各設一門主炮一門副炮。炮臺北半部為堞樓，作觀察和防守之用。

古代的炮臺，往往以石柱刻上對聯，或在炮臺附屬建築的門邊掛上木板鐫刻的對聯，以壯雄風。

廣東珠海炮臺的對聯，有三副：

層霄月上，驪珠光射斗牛寒。
環海波澄，犀甲軍排金鼓肅；

樓船屯勁旅，五更鼓角壯軍威。
砥柱莫中流，萬沽風濤橫地軸；

樓閣俯中央，最難忘曲榭迴廊，良宵風月；

江天雄一覽，猶思見伏波橫海，往日勳名。

清詩人趙函，曾作《十哀詩》，哀歎清政府的腐敗，導致列強侵佔我國領土和軍民抗爭的英雄氣慨。在《哀虎門》的序中寫道：「道光庚子冬，粵中和議將成，督部遽撤戍守。逆夷乘不備，攻破沙角大角二炮臺……」仕《哀廈門》中寫道：「炮臺拒賊江繼芸，落水甘被蛟龍吞。王都司偕凌協鎮，大炮一震身同焚。」炮臺雖堅，無奈統治者軟弱怕事，致使軍民殉命、城塞陷落，詩人之哀令人淚下。

清代的另一位詩人黃遵憲也寫過一首《哀旅順》，描寫了旅順要塞的威武雄壯和陷落敵手的悲慟：「海水一泓煙九點，壯哉此處實天險！炮臺屹立如虎闞，紅衣大將（指我方之大炮）威望儼。下有深池列巨艦，晴天雷轟夜電閃。最高浪頭縱遠覽，龍旗萬丈近風颺。長城萬里此為塹，鯨鵬相摩圖一啖。昂頭側睨視眈眈，伸手欲攫終不敢。謂海可填山易撼，萬鬼聚謀無此膽。一朝瓦解成劫灰，聞道敵軍蹈背來。」這樣威嚴的關塞卻被攻破，其原因何在呢？詩人沒有說，留給讀者去思索。

在今天，這些關塞仍保留著炮臺和大炮，它不再具有戰略上的意義，而成為進行愛國主義教育和旅遊的勝地。遊人在這裡俯仰低吟，觀山看海，用手觸撫炮臺和鐵炮，怎不熱血沸騰，壯志滿懷！

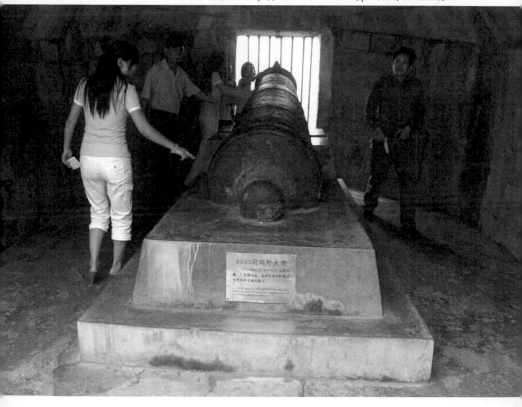

堡與碉堡

堡，乃土築的小城。《晉書‧符登載記》說：「徐嵩、胡空各聚眾五千，據險築堡以自固。」堡，形如城，但比城的規範要小得多，堡牆多以土築之。

至今在福建的太姥山風景名勝區，還遺留著一座冷城古堡，「建於明嘉靖年間（西元一五二二至一五六六年），由鄉里葉、王、楊、劉諸姓分段築成，以防倭寇。城堡周長一千一百二十七米，高五至六米，厚四至六米，設東、西、南三個城門，至今保存完好」（《福建風景名勝》）。

二〇〇四年四月，與李元洛、野莽、阿成、劉恪、馬立明諸兄，造訪了貴州遵義的海龍囤。這是一座楊姓土司王的古城堡，以山為勢，以土、石、磚築出城牆，設城門、關卡、哨樓，後被清軍攻破。「囤」的原意，是「指貯米穀器，多用竹篾、荊條或稻草編成」（《辭海》）。海龍囤的「囤」一則喻城堡之形狀，二則指城堡的屯兵、屯民、屯糧。

海龍囤的城門邊有一付土司王寫的對聯：

養馬城中百萬雄師挐日月；

海龍囤上半朝天子領乾坤。

這口氣，這抱負，分明是要與正統的封建王朝平分春色了。

元洛兄是捷才，當即口占七絕一首：「海龍囤險鎮青空，深塹高牆卅代功。梟雄霸業今何在？都付殘垣夕照中。」

因城堡不由人想到碉堡。我們常以為碉堡是現代戰爭的產物，其實不然，古已有之。比如在湖南湘西，碉堡（又名碉樓）始建於清代嘉慶初年。「是時總理邊防同知傅鼐，平定乾、嘉苗民起義後建築之。……建築地點，多擇高處險要山勢，凡屬往來衝道，林立設置，數莫可計」（石啟貴《湘西苗族實地調查報告》）。

「碉堡形如方塔，以石砌成，向上遞狹，高約三丈。四壁陡峭，一般每座上、中、下三層。下層高六尺，寬一丈六尺。中層高六尺，寬一丈五尺。上層排牆垛口，高五尺，中空一丈，頂寬一丈四尺，立屋蓋瓦。每層留槍眼八個，共槍眼二十四個。……底層背敵一方，開有一門，以通要道。並有槍兵守衛。一如平常之營門。或掘地洞，以與他處相通」（同上文）。

這些碉堡雖說為防苗民造反而設，但當苗民暴動奪此碉堡據險以守時，則官兵束手無策，只能扼腕歎息！

我曾多次出入湘西，登臨過這些碉堡，天風振衣。一覽眾山小，令人胸膽俱壯！

堅固的石室

在古代典籍中，我們常常見到「石室」這個詞，這是一種特有的古建築形式。

「室，實也。從宀，從至。至，所至也」（《說文》）。釋成白話，室即內室、房間，居室者實滿其中。會意兼形聲字，從「宀」，表示房室；從至，表示人所至，至而止，至也是聲符。

但石室，卻不僅僅指的是內室，房間。第一它是以石頭為原材料所構築的，石牆、石門，室內的陳設亦為石製，諸如石桌、石凳、石椅、石床之類。其二，它是為了秘藏某種貴重物品，而專門設置的一種建築物。

那麼石室的用途到底是什麼呢？

石室是古代宗廟中藏神主的處所。神主者，即祖宗之牌位。《左傳·莊公十四年》「典司宗祏」杜預注：「宗祏。宗廟中藏主石室。」《新唐書·禮樂志三》說：「建石室於寢園，以藏神主。」祖宗的牌位自然是十分重要的，以石室藏之，可避刀兵水火，可防偷盜劫掠，真是萬無一失。

石室是收藏珍貴圖書檔案的處所。《史記‧太史公自序》云：「秦拔去古文，焚滅詩書，故明堂石室金匱圖籍散亂。」《漢書‧高帝紀下》也說：「丹書鐵契，金匱石室。」顏師古作注解：「以石為室，重緘封之，保慎之義。」建石室而藏圖書檔案，目的是不遭人破毀。

此外，還有一種石室，是利用天然的岩洞、石窟，作居室和讀書之處。《後漢書‧南蠻傳》說：「盤瓠得女，負而走入南山，止石室中，所處險絕，人跡不至。」《晉書‧嵇康傳》亦說：「康又遇王烈，共入山……又於石室中見一卷素書。」

二〇〇二年冬，應江西新餘市作協之邀，我與野莽、馮敏、劉書祺、劉恪同去講學，抽閒叩訪了山野之中的葛洪洞。此洞極大極深，傳聞葛洪在此煉丹。真正有據可查的是明代的奸相嚴嵩，年青時為避免干擾，食宿在洞中苦讀詩書，洞中至今還留存著石桌、石凳、石床。

在福建東山縣銅陵鎮東南隅的塔嶼風景區，有一個雲山石室，為一天然洞窟，明代大學者黃道周少年時曾在此讀書，清代巡撫潘思渠曾在此樹立牌坊。雲山石室對面有一洞，巨石狀如雄鷹，名石鷹洞，為黃道周臥室，上鐫「石齋」二字。《明史》中載：「道周學貫古今，所至學者雲集，銅山在孤島中，有石室，道周自幼坐臥其中，故學者稱為石齋先生。」明代的東閣大學士林釬，曾在石室的壁上題了一首七絕：「洞門六六鎖煙霞，碧水

丹山第一家，夜半寒泉流出月，曉天清露滴松花。」

而同在該地的九仙頂景區，還有一個銅山石室。它也是一個天然洞壑，古稱九仙石室，相傳九鯉湖大仙曾棲身於斯。洞內有眾多石刻，各體書法，爭奇鬥豔，令人徘徊不忍離去。

石室還指石造的塚墓。《宋書・禮志二》：「漢以後天下送死奢靡，多作石室、石獸、碑銘等物。」如漢代的武梁石室，四壁刻著精美的書畫，費時費錢甚多。

神秘的瓷窯

去年十月中旬，應浙江作協之邀，赴龍泉市參加「龍泉論劍」的活動。龍泉自古稱為名劍之邦、青瓷之都，這裡不但盛產寒光閃閃的劍器，還出產「奪得千峰秀色來」的青瓷。

龍泉青瓷始於晉代，北宋時初具規模，宋元之際進入輝煌時期，技藝登峰造極。青瓷中最負盛名的為「哥窯」和「弟窯」，哥窯與著名的官、汝、定、鈞並稱為宋代五大名窯，其產品胎薄如紙，釉厚如玉，釉面佈滿紋片，紫口鐵足，胎色灰黑，古雅端莊。而弟窯胎白釉青，以粉青、梅子青為最，豆青次之，清麗淳厚。

至今，龍泉還遺存著屬於全國重點文物保護單位的大窯青瓷古窯址。「從北宋開始，龍泉窯進入了發展時期，瓷窯增加，生產規樟不斷擴大，瓷窯的分布面越來越廣，瓷業集中在龍泉大窯一帶，創造了獨具風格的淡青釉瓷器」（葉放《古瓷都大窯》）。

詩人們稱瓷器是火與泥的精靈，以泥為坯，燃火以燒，才獲得這種奇妙的對象，故燒瓷是離不開窯的。

《說文》中的「窯」，是「穴」字下一個「羔」，解釋為「燒瓦灶也，從穴」。而「穴」則為「土室也」。《辭海》中對「窯」的注釋是：「燒磚瓦陶瓷器的灶。」可見最

早的窯，是挖出的土洞，將泥做成的磚瓦陶瓷器置放其中，再以柴火燒之。

在後來的發展中，窯則半依山坡半為磚砌，或者全用磚砌，由窯門、窯體、通風口、煙道等組成。

就湖南瓷都醴陵而言，在一九四八年前後，「當時的窯型類別有鎮窯、日本式窯、階級窯。鎮窯：前寬後窄，前高後低，窯底是平的，一個煙囪，窯內最高點四點九米，全長十至十五米。日本式窯：依山而上，每座窯四至七間不等，每間內是平的，前後一樣寬，長度不超過三米，前後間窯底相差七十釐米，最後一間設有三至四個煙囪，最高點三米。階級窯：也是依山而上，每窯四至十三間不等，階梯形窯底，前低後高，長度不超過三米，窯棚是瓢形，尾間窯牆後設有三至四個煙囪，窯內最高點四米」（王盛開《略談醴陵瓷業窯爐改造的經過》）。

從這段文字，我們可推測到古代瓷窯的大體形貌。

在湖南湘鄉的漣水左岸，幾年前發現一處大型的南宋窯址，占地約四萬平米，由幾十條龍窯組成。「龍窯依山而築，長達幾十米，運用熱氣往上升的原理，將燃燒區置於下方，火力往上走，貫穿整個龍窯，在燃燒區較遠的位置設置投柴孔用來補充火力……幾十米長的龍窯，一次燒窯可達數千件器物」（《湘潭攬勝》）。

我在龍泉的日子極為匆促，沒來得及去大窯古遺址參觀。幸好該地的作家葉放有一篇《為大窯「申遺」鼓與呼》的文章，寫到一些專家尋訪古窯的情景：「錯落有致的山包上長滿了齊人高的野草灌木，雖然野草叢生，但還依稀可辨當年東、南、西三支龍窯在此匯合的通風煙道的舊跡。撥開雜草，這三座窯爐通風口匯合的大洞依舊可容二三人同時進出，旁邊的煙囪已殘缺得變形，但小口依舊深邃不見底。村幹部介紹，別看這小洞，人若掉進去可出不來了。」從這些殘存的痕跡中，我們可以想像窯體的龐大寬闊。當時大窯這塊地方，擁有百餘座瓷窯，在熊熊的火焰中，奇瑰的青瓷由泥土蛻變而成，有如鳳凰涅槃，這是何等的壯觀！

從龍泉歸來時，特意買了一個青瓷印泥盒置於案頭，閒暇時久久摩挲，那一份溫潤一直浸入心底。

山頂千門次第開

唐代著名詩人杜牧，在經過長安華清宮時，駐馬停立，想起唐玄宗因楊貴妃愛吃新鮮荔枝，令傳送公文的驛站，為她飛馬傳送，奢侈至極，便寫了一首《過華清宮》的名詩：

「長安回望繡成堆，山頂千門次第開。一騎紅塵妃子笑，無人知是荔枝來！」

兒時，心存疑惑，華清宮竟有這樣多的門？除了誇張之外，恐怕還是有些依據的吧？

門（門）是一個象形字，從二戶，「半門曰戶」（《說文》）。門原是指建築的出口處，《白虎通》中說門是「閉藏自固」的，也就是說門是一種安全設施。關於門的稱謂特別多，如殿門、堂門、側門、腰門、穿堂門、儀門、內塞門、宮中門曰闈；室內小門曰閨，閨門上圓下方如圭形；垂花門是在二門之上修建屋頂樣的蓋，四角下垂短柱，柱頂雕花飾彩。軍中則有旌門、轅門，旌門是指古代帝王出行，帷幕前所樹旗幟若門；轅門是立起車轅為門，戲文中常有推出轅門斬首的情節，指的便是這個地方。在皇宮中，金馬門是宦宦的門，門前置金馬；司馬門為宮外之門，掖門是宮內的旁門。

「中國古代建築給人印象最深的是走過了一門又一門，越是規格高的建築，其門也越多。因為中國建築是一個在平面上展開的空間，門就擔負起引導和帶領人在平面空間進

退的作用」（錢正坤《世界建築史話》）。門不僅是某一空間的「閉藏自固」，以及變換封閉空間的交接點，同時也是建築中等級概念的反映。我們參觀故宮，若從前門（正陽門）入天安門、端門、午門，不知要經過多少個大門才可到達太和殿。門已變成內外、尊卑、高低、大小的象徵。以此推斷唐代的華清宮，杜牧的「山頂千門次第開」，並非完全是誇張。

門的等級之分，從皇宮到平民百姓之家，在古代十分明顯。

貧寒之家的門稱衡門、柴門、蓬門。「一木為門而上無屋為衡門」（《詩義問》），《詩經・陳風・衡門》說：「衡門之下，可以棲遲。」柴門和蓬門，指以散碎木柴、茅草編製的門，「柴門鳥雀噪，歸客千里至」（唐・杜甫《羌村三首》）；「花徑不曾緣客掃，蓬門今始為君開」（杜甫《客至》）。

而權貴和豪家的門，稱為侯門、豪門、朱門。「朱門酒肉臭，路有凍死骨」，則是杜甫對當時貧富懸殊的高度概括。古代的衙門，是牙門的訛變，牙門者，乃王之爪牙之意。

《紅樓夢》第五十三回，寫賈府出祭宗祠，莊肅隆重：「從大門、儀門、大廳、暖閣、內廳、內三門、內儀門並內塞門，直至正堂，一路正門打開。」儀門者，明清官府第二重正門稱為移門，訛音為儀門。內塞門者，是塞口牆上的門，塞口牆是廂房和穿堂或儀門之間的填空短牆。

說到門，不能不說到貼門神畫的舊俗，在古代其意在於驅鬼，《山海經》又說：「滄海之中，有度朔之山，上有大桃木，其屈蟠三千里，其枝間東北曰鬼門，萬鬼所出入也。上有二神人，一曰神荼，一曰鬱壘，主閱領萬鬼、惡害之鬼，執以葦索而以食虎」（漢‧王充《論衡‧訂鬼》）。可見，最早的門神是神荼、鬱壘。到了唐代，秦叔寶、尉遲恭成了門神；《三教搜神大全》卷七說：「唐太宗不豫。寢門外拋磚弄瓦，鬼魅呼號，夜果無警。」太宗准奏，夜果無警。」後來，唐太宗請畫師畫二人之像懸於宮門左右，鬼魅俱寂。以後，民間亦沿襲此風。門神像在造型上有濃郁的民間裝飾畫特色，在今天頗為收藏家青睞。

因為門「閉藏自固」，便由「門」引申為關塞要口，如雁門、玉門、虎門、江門等等。門的再引申就是門路、途徑，如現今所說的「走後門」之類。

鋪首銜環

在中國古建築中，門是重要的構件之一。而門上往往安裝著金屬的門環，作拉門和扣門之用。門環又往往配以裝飾性的金屬底座，這個底座稱之為鋪首，唐人顏師古說：「門之鋪首，所以銜環也。」

鋪首往往雕鑄成獸頭之形。《紅樓夢》第三回中寫林黛玉到賈府投親，「又行了半日，忽見街北蹲著兩個石獅子，三間獸頭大門，門前列坐著十來個華冠麗服之人。」在今天尚存的古宮殿、古寺、府衙、私人園林的大門上，我們仍可見到各種獸頭形狀的鋪首，威嚴肅穆。同時，古人還認為這種鋪首，具有避邪鎮宅的作用，當屬一種民俗文化的範疇。清代《字詁》一書中寫道：「門戶鋪首，以銅為獸面銜環著於門上，所以避不祥，亦守禦之義。」

鋪首到底起於何時呢？

「《後漢書·禮儀志》曰：施門戶，代以所尚為飾。商人木德，以螺首慎其閉塞，使如螺也。《百家書》曰：公輸般見水蠡，謂之曰：『開汝頭，見汝形。』蠡適出頭，般以足畫之，蠡遂隱閉其戶，終不可開。因效之，設於門戶，欲使閉藏當如此固也，二說不

同。《通俗文》曰：門扇飾，謂之鋪首也」（北宋‧高承《事物紀原》）。

從這段文字推測，鋪首之用應是在商周時期。此中所說的「蠡」，即「螺」，因螺稍有動靜即關閉門戶，人故取其形而為鋪首。

在漢代，鋪首的造形則更為豐富多彩。《漢書‧哀帝紀》載：「孝元廟殿門銅龜蛇鋪首鳴」；此外近年出版的《漢代圖案選》中，鋪首有朱雀、雙鳳、羊、虎、獅、螭等獸頭形狀，造型往往威猛有力，露齒銜環，令人膽寒。

鋪首多為銅製，也有鐵製的。凡銅色泛青的稱之為「倉琅」，鋪首銜環曰「根」。漢成帝時的一首童謠唱道：「木門倉琅根，燕飛來，啄王孫……」班固解釋說：「『木門倉琅根』，謂宮門銅鍰，言將富貴也。」

在元雜劇中，有這樣的唱詞：「門迎著駟馬車，戶列著八椒圖」（王實甫《西廂記》）；「你封為三品官，列著八椒圖」（白仁甫《牆頭馬上》）。「椒圖」是何種形狀的鋪首呢？明人陸容在《菽園雜記》中說：「椒圖其形似螺螄，性好閉口，故立於門上……」

鋪首在歷代的皇家宮殿中，以龍頭為其形的亦不少。

它還有一些別名，如：金鋪、金獸等等。「擠玉戶以撼金鋪兮」（漢‧司馬相如《長門賦》）；「鎖銜金獸連環冷」（唐‧薛逢《宮詞》）。

五十年代中期，我讀書的湘潭市「平政小學」，原是一座關聖殿，它厚實的木門上的鋪首，是威風凜凜的虎頭，銜著巨大的銅環，以銅環叩門時，聲音極為宏重，每每思及，猶餘音在耳。

戟與門戟

唐人杜牧遊赤壁而寫了《赤壁》一詩，寫景抒懷，膾炙人口。「折戟沉沙鐵未銷，自將磨洗認前朝。東風不與劉郎便，銅雀春深鎖二喬。」詩中借用的是三國時的一段史實。

「折戟」二字令人思量，詩人為什麼選用戟這種兵器，而不是戈、矛、劍、刀呢？這是因為戟是一種自戰國時即開始使用的著名兵器，造型獨特，殺傷力強，一直延續使用到宋代，才退出兵器之列。在秦漢時，常用「持戟」一詞來泛指兵士，「秦，形勝之國也，帶河阻山，縣隔千里，持戟百萬……」（《漢書·高常紀》）。「持戟百萬」即指有百萬之兵士。另一個方面，在漢代的貴冑門前以戟列架作儀仗之用，顯示其官階和權勢，故稱之為門戟。杜牧以戟入詩，是有其典型意義的。

《說文》中，解釋「戟」為「有枝兵也」，意指一種有旁枝的兵器，長柄，頂端有直刃，兩旁有橫刃，可以直刺和橫擊。

戟，大約出現在商代，到西周已大量應用於戰爭，為青銅所製。戰國時，便有了鐵戟，戟頭呈「卜」字形，稱為「卜」字形戟。西漢時「卜」字形戟發生變化，側出的小枝向上彎曲。東漢以後，橫出小枝變為硬折向上，使外形像一把兩尖的叉形，增強了前刺的功能。

在三國時戟是軍中常用的兵器之一，史書《三國志》中，關於戟的記載很多，如：

「遼（張遼）被甲持戟」、「帳下壯士有典君，提一雙戟八十斤」、「以長戟左右擊

之」、「（董卓）拔手戟擲（呂）布」……。書中有名的段落「呂布射戟」，極富喜劇色

彩：袁術派大將紀靈統軍三萬攻劉備所駐之小沛，劉備求救於呂布，「布於沛西南一里安

屯」並請來紀靈等人，說明他是來解救劉備的，令人在營門中舉一支戟，「請君觀布射戟

小支（枝），一發中者諸君當解去（退兵），不中可留決鬥。」呂布舉弓射戟，正中小支

（枝），於是紀靈懾懼其神威而退兵。

戟，到隋唐時已使用很少，到宋代則徹底退出兵器的行列。

作為儀仗之用的戟，往往帶上套子，謂之「棨戟」，在三國時極為盛行。隋代規定三

品以上，門皆列戟。唐代的門戟制度有了更具體細則，《新唐書·百官志》記載，門戟的

管理屬於衛尉寺武器署，「給六品以上葬凶簿、棨戟。凡戟，廟、社、宮、殿之門二十有

四，東宮之門十八，一品之門十六，二品及京兆、河南、太原尹、大都督、上都護、上

州之門十二，下都督、中州、下州之門各十。衣幡壞者，五歲一易之。薨卒者既

葬，追還」。這些門戟的形狀，皆戟刃呈雙叉形，刃下繫有彩幡，幡上飾有虎頭圖案。門

戟制度一直沿襲到宋代，但規定戟刃為木質，純粹作儀仗之用了。

因「戟」與「給」音近，可以表示「財用豐給」、「家給人足」之意，在民間視其為吉祥之物，富貴人家和普通百姓往往在案頭或壁上，插著和掛著一支或幾支玩具似的戟，質地有銀、銅、鐵、玉、木等，以圖吉利。

記得與同事馬立明出差洛陽，順便去了嵩山的中嶽大廟，廟中小攤上，即有銅質和鐵質的玩具戟出售，有雙月牙的方天戟，也有單月牙的青龍戟，精巧可愛，購者甚多。

明月裝飾了你的窗子

老詩人卞之琳的短詩《斷章》，歷來為人所稱道。「你站在橋上看風景，／看風景的人在樓上看你。／明月裝飾了你的窗子，／你裝飾了別人的夢。」這首詩因讀者的層面殊異，而產生了多種解釋，我感興趣的是「窗子」這個意象，明月為飾，裡面嵌著多麼美的一幅畫，在園林建築上，這可稱之為「借景」，是窗子的功能所決定的。

「窗，通孔也」（《說文》）。房屋這種建築樣式，窗子的作用就是通風接光，以及觀察屋外情景的。

唐代文學家柳宗元以待罪之身貶到湖南永州時，居無定所，只好寄住在城南瀟水東岸的龍興寺裡。寺內「梟鸛戲於中庭，蒹葭生於堂筵」，而寺外一片叢林亂石，人跡罕至。柳宗元全家住在西廂房裡，僅有一個北窗，光線陰暗，潮濕悶熱。「余所庇之屋甚隱蔽，其戶北向，居昧昧也。……於是鑿西墉以為戶，戶之外為軒」（《永州龍興寺西軒記》）。由於多開了一個窗子，通風採光，去潮濕悶熱，而且能憑窗遠眺山水林木，改善了生存條件。

即便在房屋的內室，也因採光通風的需要，亦建構窗子。「夜來幽夢忽還鄉，小軒

239　明月裝飾了你的窗子

窗，正梳妝」（宋・蘇東坡《江城子》）；「脫我戰時袍，著我舊時裝，當窗理雲鬢，對

鏡帖花黃」（漢・無名氏《木蘭詩》）。

隨著經濟水準的提高，人們對於居室窗子的功能，逐漸由實用型走向審美型，講究窗

子的款式，「窗欄之制，日新月異，皆從成法中變出」（清・李漁《閒情偶寄・居室部・

窗欄第二》）。除了通風採光之外，「開窗莫妙於借景，而借景之法，予能得其三昧」

（同上書）。李漁往往自製窗欄之樣式，口授工匠以為之，頗為人所讚歎。他創制過湖舫

式窗、扇面窗、山水圖窗、尺幅窗、梅窗等等。關於梅窗的製作，他說：「取老幹之近直

者，順其本來，不加斧鑿，為窗之上下兩旁，是窗之外廓具具矣。再取枝柯之一面盤曲、一

面稍平者，分作梅樹兩株，一從上生而倒垂，一從下生而仰接，其稍平之一面則略施斧

斤，去其皮節而向外，以便糊紙；其盤曲之一面，則匪特盡全其天，不稍伐斫，並疏枝細

梗而留之。既成之後，剪綵作花，分紅梅、綠萼二種，綴於疏枝細梗之上，儼然活梅之初

著花者，同人見之，無不叫絕」（同上書）。

在中國古典園林中，窗的作用更不可忽視，如院牆、廊牆上所開之漏窗，有「泄

景」、「引景」之功效。蘇州拙政園中的「海棠春塢」，是一個精巧的庭院，院牆上的漏

窗，把大園之景引導進來，使內外之景相映生輝。還有北京頤和園萬壽山東麓，有個園中

之園，叫諧趣園，它先是在環湖安排建築物，又以山丘作為週邊，絲毫覺察不到近在咫尺

的頤和園的高大圍牆，而在山丘內麓，又點綴許多花石、青竹，讓人們透過廊壁的漏窗，欣賞那一幅幅精美無比的畫面。

陳從周在《梓室餘墨・借景之二》中，寫道：「常熟城內之園，因城係依山之城，其西部占虞山之東麓，故城內造園，須考慮對自然景色之運用，所謂借景也。趙園、虛雨園以園內水面較廣，補以平岡小阜，其後虞山若屏，俯仰即得。其周圍築廊，間以漏窗，園外景物，便覺空靈。」誠哉斯言。

杜甫在他的《絕句》中說：「兩個黃鸝鳴翠柳，一行白鷺上青天。窗含西嶺千秋雪，門泊東吳萬里船。」他的視窗嵌著一幅幅雋美的圖畫。在日新月異的今天，讓我們生活的視窗，也絢麗多姿吧。

說牆道壁

我國從原始社會行進到奴隸社會，爾後又經歷封建社會數千年的漫長歲月，「上古穴居而野處，後世聖人易之以宮室，上棟下宇，以侍風雨，蓋取諸大壯」（《易經‧繫辭》）。由洞穴和巢居的建築形式過渡到宮室的建築形式，並因歷代工匠的創造性勞動，煥發出異樣的光彩，有了城、宮、殿、堂、樓、閣、館、榭、院……在這種種款式中，牆無論在具象意義還是抽象意義上，都具有深刻的文化內涵。

「牆」字從「土」，可以看出最早的牆是土築的。「牆」與「垣」同義，《說文》曰：「垣，牆也。」「壁，垣也。」「墉，城垣也。」「堵，垣也。」作「牆始也」的「基」，也從「土」。而頹圮的牆，稱之為垝，「垝，毀垣也。」軍營中的牆，稱之為壨，「壨，軍壁也。」作為城上之矮牆（女牆），稱之為堞，「堞，城上女垣也。」

清代李漁說：「然國之宜固者城池，城池固而國始固；家之宜堅者牆壁，牆壁堅而家始堅」（《清‧李漁閒情偶寄‧居室部‧牆壁第三》）。

牆由土築，逐漸為磚、石所替代，但內室的木板壁及鄉間的竹籬牆，依舊並存。

長城，在外國人的眼中，是「長長的磚石牆」，用以抵禦外敵的侵犯，被譽之為萬里長城，成為世界文化的瑰寶。而古代的城，皆以牆圍之，用以盛民和自固。這種外牆的形式，更是應用於住家，上至皇宮，下至稍稍寬綽的家室，皆有與外界隔離的圍牆，以封閉一個以自我為中心的空間，是一種小國經濟在建築學上的反映。在皇宮，禁牆重重，不知其深也，「故國三千里，深宮二十年」（唐·張祜《何滿子》）。在民間的富庶人家，圍牆裡有居室亦有花園，使人可望而不可即，「牆裡秋千牆外道。牆外行人，牆裡佳人笑。笑漸不聞聲漸悄。多情總被無情惱」（宋·蘇東坡《蝶戀花》）。「漢族居民的典型形式是四合院。據史學界考察，我國最早的四合院誕生在西周時代，「……因其外封內敞的空間正符合中國傳統的宗法觀念」（莊裕光《占建春秋》）。

新時期文學中，陸文夫的《圍牆》，曾引起廣泛關注，在建築群的外面建圍牆，中式耶？西式耶？竟然爭論不休。這反映了一種綿延至今的心態：「插草為標」，圈定地盤，以示屬性。即使鄉間野外的茅舍田家，雖無能力築起圍牆，也會以柴枝、竹杈編織為籬，以確定「家」的範疇，「籬落疏疏一徑深，樹頭花落未成陰」（宋·楊萬里《宿新市徐公店》）；「雞飛過籬犬吠竇，知有行商來買茶」（宋·范成大《四時田園雜興六首》）。在街市，無法築圍牆者，亦會重視「界牆」（即兩家所共的鄰牆）的所有權。「界牆者，人我公私之畛藏，家之外廓是也」（清·李漁《閒情偶寄·居室部·牆壁第三》）。

在家室內部，牆的形式亦有多種：如影壁，又稱照牆，於院門內或居室外用作屏障或裝飾。《紅樓夢》中王熙鳳居室前有一粉油大影壁，十分考究；庭院中的花牆，是以觀賞花卉或攀援植物為主進行垂直綠化的牆面；內子牆，即一座府第中兩鄰院落之間夾道兩側的牆；女牆，原指城牆上的短牆，在家室中指超出屋頂面的短牆⋯⋯

在中國的古典園林中，有亂石牆、磨磚牆、白粉牆多種形式。「蘇州今日所見，以白粉牆為最多，外牆上有開鏡瓦窗（漏窗開在牆頂部）的，內牆間開漏窗及磚框的，所謂粉牆花影，為人樂道」（陳從周《蘇州園林概述》）。

牆壁之意味，實在令人品嚼不已！

高屋建瓴

「高屋建瓴」一語，出自《史記·高祖本紀》。

漢初，高祖劉邦平定了函谷以西的關中一帶，即今陝西中部平原地區。這裡曾是春秋戰國時秦國的本土，也是戰國末年併吞六國建立秦朝的秦始皇的老根據地。劉邦推翻秦朝，完全佔領漢中，當然是重大的勝利，大夫田肯向高祖致賀時，說了這樣一段話：

「（秦中）地勢便利，其以下兵於諸侯，譬猶居高屋之上建瓴水也。」意思是關中地勢險固而處要衝之便利，可攻可守，從這裡出兵去對付任何諸侯國，好比處高屋之上而傾倒甕中之水，其勢不可擋。

「瓴，甕，似瓶也」（《說文》），「建」則與「瀽」相通，傾倒的意思。

以後「高屋建瓴」，用以形容站得高，看得遠，具有全面洞察的偉大氣魄。劉伯承在《千里躍進大別山》文章中說：「毛主席洞察全域，高屋建瓴，在指導革命戰爭中所表現的那種非凡英明和偉大氣魄，是史無前例的。」

「瓴」的另一種解釋，是指房屋上仰蓋的瓦，也稱瓦溝。

「瓴，牝瓦仰蓋者也，仰瓦受覆瓦之流，所謂瓦溝也」（《六書故·工事四》）。

這裡可以看出中國古建築瓦屋頂的結構形式，即仰瓦和覆瓦的互相結合，於是自上而下的仰瓦組成一條瓦溝，承接覆瓦排人的水流，再導人簷下的木楎。牝者，雌也，陰也，故仰而朝上；而覆瓦，則是牡也，陽也，故覆而朝下。這種表述，猶如男女之形體動作，甚為生動。

而「瓦」字，除作為土燒製而成的器物的總稱外，又是一個象形字，如同屋瓦牝牡銜接之狀。

承負瓦的脊檁（亦稱屋脊），稱之為甍。古人解釋說，甍是用來承瓦的，故從「瓦」。

「高屋建瓴」也就有了另外一種解釋：高屋瓦溝裡的水傾瀉而下，其勢洶洶，不可阻擋。

古代典籍中，還有一個詞曰瓴甋，「瓴甋謂之甓」（《爾雅·釋宮》）；「瓴甋歲久而苔蒼」（宋·周邦彥《汴都賦》）。瓴甋，即瓴甓，也就是磚，最初用磚鋪路。《詩經·陳風·防有鵲巢》曰：「中唐有甓。」所指為堂下路上所鋪之磚。

古人常將一些建築形態設喻作譬，甚至一些建築構件的製造過程，也被引申出新鮮物的意思，如「瓦解」。古代製瓦時先將陶瓦製成圓筒形，分解為四，即成瓦，用以比喻事物的分裂、分離，「故其逐利如鳥之集，其困敗瓦解雲散矣」（《漢書·匈奴傳上》）。

「瓦解」又有崩潰之意，「粵以戊辰之年，建亥之月，大盜移國，金陵瓦解」（南朝·庾信《哀江南賦序》）。

秦磚漢瓦

我國在戰國末期，磚瓦的製作技術已相當成熟，而秦國更是獨領風騷。到了漢代，技藝進一步提高，大批的磚瓦投放到各種建築中，蔚為大觀。所謂「秦磚漢瓦」，並非是指秦朝的磚漢代的瓦，而是指秦漢的磚瓦，其修辭手法一如唐詩中的「秦時明月漢時關」。

秦漢時期的建築物，留在地面上的已不多，而大量的地下建築，如墓穴，卻保留不少的磚瓦實證：一些戰國晚期的墓穴中，發現過帶顏色的瓦，以及砌墓牆與墓底的大塊空心磚。在秦咸陽一號宮殿遺址，也挖掘出大塊空心磚，以及用於裝修的壓花磚。

到了漢代，空心磚的外形尺寸比秦朝時更大。裝修用磚的品種與藝術水準也有較大的改進，製作精細，表面刻花優美。特別是名為「畫像磚」的，藝術價值極高。

梁思成在《中國建築史》中對漢代磚瓦予以評價。「漢瓦有簡瓦、板瓦兩種，石闕及明器所示多二者並用，如後世所常見，漢瓦無釉，而有塗石灰地以著色之法。瓦當圓形者多，間亦有半圓者。瓦當紋飾有文字、動物、植物三種。」「磚之種類有：普通磚，通常砌牆之用；發券磚，上大而下小；地磚大抵均方形；空心磚則製成柱樑等各種形狀，並長方條、長方塊、三角塊等等，其用途殆均砌作墓室者也。」

漢代的畫像磚，對後世的繪畫、雕刻、雕塑影響極大。畫像磚是繪刻結合、繪雕結合的藝術品，其分佈「幾乎遍及全國各地。其主要分佈地區是陝西、河南、四川……河南畫像磚，以洛陽為代表的粗獷、豪爽風格和以新野為代表的精美、勁健風格，給人的藝術感受最為強烈」（顧森《看磚石說漢畫》）。畫像磚所反映的內容相當豐富，神話傳說、歷史故事、生產活動、仕宦家居、社風民俗……折射出先秦和漢代的社會生活意旨。河南新野出土的漢代畫像磚《借貸》，四川德陽出土的《屋門》，四川成都出土的《車馬過橋》等等，造型生動，雕刻精美，具有一種「深沉雄大」（魯迅）的氣象。

我們走進故宮太和殿、中和殿、保和殿，鋪地的磚多是明代燒製的，謂之「金磚」。這種專為皇宮燒製的細料方磚，顆粒細膩，質地密實，敲起來作金石之聲。這種「金磚」是由當時的蘇州等府燒製的，當時主持製磚的工部郎中張向之寫了《造磚圖說》：「人窯後要以糠草熏一月，片柴燒一月，棵柴燒一月，松枝柴燒四十天，凡百三十日而窨水出窯。」磚運到北京，到鋪墁時，工藝要求極為嚴格，首先進行砍磨磚加工，以使墁後表面嚴絲合縫，即「磨磚對縫」；然後抄平、鋪泥、彈線、試鋪；最後按試要求對好、刮平、浸以生桐油，才算大功告成。清代宮書《工程做法》規定，砍磨二尺金磚，每一工只能砍三塊；而墁地時每瓦工一人、壯工二人，每天只能墁五塊。其他運輸等雜工皆不計在內。

這種金磚的製作和鋪墁，其代價真不遜於金子，飽蘸了勞動人民的血汗和智慧！

橫樑直柱

梁思成在《中國建築史》中說：「中國始終保持木材為主要建築材料，故其形式為木造結構之直接表現。」又說：「以立柱四根，上施樑枋，牽制成為一『間』」（前後橫木為枋，左右為樑）。樑可數層重疊稱『樑架』。」

柱是「主要承受軸向壓力的長條構件。一般為豎立的，用以支承樑、桁架、樓板等」（《辭海》）。在古建築中，柱堅挺有力，負重不折，拔地而起，有擎天之勢，故俗語中有「擎天柱」一詞。在山西萬榮東嶽廟有一座飛雲樓，從底層經二層和三層，有四根通天井口大柱直達樓頂，每根高達十五點四五米。這樣粗長的木柱是很難找到的。古代的工匠便用短木拼接而成，在各段短木的拼接處用螳螂頭榫和勾頭搭掌扣榫連接，嚴絲合縫，異常堅固。

在古建築中，廳堂前部的柱子，謂之楹，貼或刻在楹上的對聯，稱之為楹聯。故宮楹聯為：「龍游鳳舞中天瑞；風和日朗大地春。」立在建築物拐角處的柱子，名為角柱。杜牧在《阿房宮賦》中形容阿房宮建構複雜，因而樑上的短柱，稱之為梲（音「濁」）。「使負棟之柱，多於南畝之農夫；架樑之椽，多於機上之工女」。

樑，是水準方向的長條形承重構件，在木結構屋架中專指順著前後方向架在柱子上的長木。房屋的正樑，稱之為棟。在文字中，常棟樑並用，如棟樑之材，「栝柏豫章雖小，已有棟樑氣矣，終當任人家國事」（《南史·王儉傳》）；「天路牽騏驥，雲臺引棟樑」（唐·杜甫《承沈八丈東美除膳部員外郎》）。房屋的次樑，即二樑，謂之栿，「雙枚既修，重栿乃飾」（《文選·何晏〈景福殿賦〉》）。李善注：「重栿，重棟也。」

棟樑在古建築中，為顯示其氣勢和格調，往往進行精心的雕畫，使其富麗堂皇，故有「雕樑畫棟」之語。「畫棟朝飛南浦雲，珠簾暮捲西山雨」（唐·王勃《滕王閣序》）。

在舊時代，升樑上架，往往要殺雞滴血祭樑，以求吉祥。祭樑的人往往是資深的老木匠，而且要演唱祭樑歌。在我的出生地湘潭，至今還流傳著許多這樣的歌謠，體現了一種民俗精神，試錄一首於下：

此雞乃是非凡之雞，本是昆侖山上報曉雞，
昨日昆侖山上叫，今日弟子手上提。
一滴血來祭樑頭，榮華富貴無盡頭；
二滴血來祭樑腰，五穀豐登步步高；
三滴血來祭樑尾，發財就從今年起。

樑起一步，一舉成名；

樑升二步，二龍戲珠；

樑升三步，桃園三結義；

樑升四步，四季發財；

樑升五步，五子登科；

樑升六步，六合同春……

左邊安起龍擺尾，右邊安起虎翻身。

龍擺尾，虎翻身，恭喜主家，萬代興隆！

眼下的農村，建房上樑時，這一儀式仍然風行，表述著人們對幸福生活的一種憧憬。

鉤心鬥角

唐代著名詩人杜牧寫過一篇膾炙人口的名文《阿房宮賦》，駢散結合，夾敘夾議，堪稱典範。文中對阿房宮雄偉的構制，作了極為生動形象的描繪，使人如入其境。「五步一樓，十步一閣，廊腰縵迴，簷牙高啄，各抱地勢，鉤心鬥角。盤盤焉，囷囷焉，蜂房水渦，矗不知其幾千萬落。……」

在《成語詞典・鉤心鬥角》中說：「吳楚材、吳調候注：『或樓或閣，各因地勢而環抱其間。屋心聚處如鉤，屋角相湊若鬥。』」由此而引申為各用心機，明爭暗鬥。言文對照的由嶽麓書社出版的《古文觀止》中，是這樣用白話譯出的：「五步一座樓臺，十步一處亭閣。長廊像一條繪做的腰帶，循環往復；簷頭像仰天啄食的鳥嘴，翹然上指。各處建築都隨著地形的起伏而自然變化，四方向核心輻湊，又互相爭雄鬥勢。周轉迴旋啊，錯綜紛紜啊，如同密密的蜂房，又像激流中的水渦，高高聳立，也不知有幾千萬座院落！」

「心」被解釋為宮室中心，而「鉤」與「鬥」則為動詞。

杜牧寫《阿房宮賦》時，阿房宮早已灰飛煙滅，了無蹤跡了，他寫的其實是唐代的宮室建築，但建築的形制可以追溯到秦漢。

錢正坤在《世界建築史話》一書中說：「大屋頂是中國建築最明顯的特徵，無論是住宅，還是宮殿、廟宇、寺觀，無論是懸山、歇山、硬山或廡殿、捲棚，無論是用單簷、重簷、丁字脊、十字脊，還是鈎連搭等等，萬變不離其宗。」

莊裕光在《古建春秋》中說：「斗拱是中國古典建築的特有構件，早在西周時期的『令毀』（古代炊具）上，已有櫨斗的雛形。秦漢時，斗拱作為承托屋簷重量的結構作用已基本定型，但以『一斗三升』和『人字形』拱居多，尚無華拱出現。隋唐時，斗拱結構功能加強，縱橫兩個方向都可出挑。……唐宋斗拱逐層出挑不減構件，史書上稱為『計心造』。」

梁思成在《中國建築史》中說：「櫨斗中心及每跳（即莊裕光所稱之『挑』）跳頭或施橫拱，謂之計心，或不施橫拱，謂之偷心。橫拱用一層者為單拱，雙層者為重拱。」

於是，我對「鈎心鬥角」一語，則有另外的解釋了。

從杜牧的這一段文字看，他是先說阿房宮的整體印象「五步一樓，十步一閣」；再由大及小，寫到此中的建築小單元「廊腰」和「簷牙」；接著，注目於更小的建築構件「心」與「角」。「心」者指「計心造」的「逐層出挑不減構件」的斗拱，層層斗拱如鈎如織，環繞著櫨斗心，況且「計」者，有「算計」之意；「鬥角」則依舊說「屋角相湊若鬥」，以此引申出的成語，似更合理。又因斗拱與屋角處在不同的位置上，故有「各抱地

勢」之說。爾後，杜牧再由局部寫到整體：「盤盤焉，囷囷焉，蜂房水渦，矗不知其幾千萬落。」由大及小，復由小及大，很見他行文的奇妙。

碧紗櫥

宋代女詞人李清照在《醉花蔭‧九日》中寫到：「薄霧濃雲愁永晝，瑞腦消金獸。佳節又重陽，半夜涼初透。」整個白天都雲霧低垂，獸形銅香爐裡燃著名叫瑞腦的香料，又逢佳節重陽，半夜裡涼意襲入紗櫥浸上磁枕。有些注者在解釋「紗櫥」時，說是「在長木架上罩著紗羅，睡在裡面可以避開蚊子和蒼蠅」（《唐宋詞一百首》），似覺有誤。

紗櫥者，即碧紗櫥，是古代建築內簷裝修中的一種，也稱作隔扇門、格門，用以隔斷開間，按開間大小進深而用六扇至十幾扇不等，中間兩扇可以開、關。也常安簾架，用以掛簾子。格扇邊框比外簷格扇要細巧得多，上有各種花紋。格門上方是上檻，檻上裝有橫披窗，格心多做成燈籠框式樣，上糊以紙，紙上畫花卉或題詩詞；富貴之家常在格心上糊各種絹紗，故名碧紗櫥，或紗櫥。碧紗櫥內為小間，可放置床及其它傢俱。在清代的建築中，碧紗櫥是常用的一種款式。

在《紅樓夢》第十七回中，寫到寶玉所住之怡紅院中，碧紗櫥設置得極為巧妙，既有間隔的作用，又充滿著審美的情趣。「只見這幾間房內收拾的與別處不同，竟分不出間隔來的。原來四面皆是雕空玲瓏木板⋯⋯皆是名手雕鏤，五彩銷金嵌寶的。一隔一隔⋯⋯

其槅各式各樣，或天圓地方，或葵花蕉葉，或連環半壁。真是花團錦繡，剔透玲瓏。俄爾五彩紗糊就，竟係小窗；俄爾彩綾輕覆，竟係幽門。」使賈政一行，未進兩層，都迷了舊路。「又轉了兩層紗槅錦槅，果得一門出去。」

該書第二十六回，寫賈芸到怡紅院去看望寶玉，進了內室，但聞寶玉之聲卻不見其人，「又進了一道碧紗櫥，只見小小一張填漆床，懸著大紅銷金撒花帳子。」寶玉正倚在床上看書。

《紅樓夢》中曹雪芹描寫了各種建築物、建築構件的特徵，讀來如入其境，可見他知識的淵博，因而該書堪稱一部百科全書，既體現了他作為文學家的素質，又體現了他儒雅學者的風範，令人欽佩。

映階碧草自春色

唐詩人杜甫在觀瞻四川成都諸葛亮丞相祠堂時，寫下《蜀相》一詞：「丞相祠堂何處尋？錦官城外柏森森。映階碧草自春色，隔葉黃鸝空好音。三顧頻繁天下計，兩朝開濟老臣心。出師未捷身先死，長使英雄淚滿襟。」詩中說到的「階」，即臺階。

臺階，在中國古建築中，是一個十分重要的構件，它是臺基邊的梯狀物，引人「乘以升屋」。《書‧大禹謨》說：「舞干羽於兩階。」這裡的「階」引申為梯子。《禮記‧喪大記》曰：「復有林麓則虞人設階。」鄭玄注：「復，招魂復魄也；階，所乘以升屋也。」在古籍中，常出現「階級」一詞，其意為臺階：「升階級，坐堂筵，耳弦匏，口梁肉，載車馬，擁徒隸者，皆是也」（唐‧陸龜蒙《野廟碑》）。因臺階是級級向上的，故階級舊指官位元俸給的等級：「臣聞有國有家者，必明嫡庶之端，異尊卑之禮，使高下有差，階級逾邈」（《三國志‧吳志‧顧譚傳》）。至於我們現在所說的政治述語「階級」，則又是另外一種所指了。

臺階和梯子合稱為階梯，「九層鬱律以階梯」（何遜《七召》）。引申為前進或向上的憑藉和途徑：「法吏多少年，磨淬出角圭，將舉汝惷尤，以為已階梯」（韓愈《南內朝

賀歸呈官》）。

梁思成在《中國建築史》中說：「中國建築特徵之一為階級之重要；與崇峻屋瓦互為呼應。周秦西漢時尤甚。高臺之風與遊獵騎射並盛，其後日漸衰馳，至近世臺基階陛漸漸趨扁平，僅存文弱之襯托，非若當年之臺榭，居高臨下，作雄視山河之勢。但宋、遼以後之『臺隨簷出』及『須彌座』等仍為建築外形顯著之大輪廓。」

臺基之形成，一方面是與中國特有的大屋頂互為呼應，並有防潮濕的功能，但更為重要的是在高臺上建構的宮、殿、堂、廟、樓、榭……體現一種莊嚴、威肅和富有，當人踏著一級級臺階去叩謁時，不由自主地產生一種敬畏感和自卑感，並自我認識到等級的森嚴。戰國時楚王所造之章華臺，在此召見他國使者，因臺高階多，使者要三休方達。雖然後來臺基階陛漸漸趨於扁平，但仍有一定的高度。如明清時代留下的北京太廟正殿，周圍有三重漢白玉臺基；大成殿有高兩米的須彌座臺基；天壇的祈年殿基高於垣外地平十米以上。當我們經金水橋到太和門，站在漢白玉的石階上，代表封建王朝最高權威的太和殿便屹立在眼前，再登上三層漢白玉石欄，進入太和殿，而皇帝的寶座還是擺放在一個高於平面的臺基上；當年的臣子們一步一步進入此殿，依舊面對的是高高在上的天子，任何時候都是要自慚形穢的。

「天下名山僧占多」，在古代，佛教和道教的寺、廟、觀、宮，多占踞名山，高接雲天。朝拜者懷著對神佛的敬仰，必沿上山的階梯登攀，然後到達這些宏偉的建築物前，再登臺階升堂入室，使人頓感作為「俗眾」中的一員，何其渺小和卑屑，而神佛的高大形象則高不可攀。

當年，作為「隴西布衣，流落楚漢」的李白，希望得到任荊州長史「韓荊州」韓朝宗的提攜，曾寫過一篇後來收入《古文觀止》的名文《與韓荊州書》，其中寫道：「今天下以君侯為文章之司命，人物之權衡，一經品題，便作佳士；而君侯何惜階前盈尺之地，不與白揚眉吐氣，激昂青雲耶！」但命運確實捉弄了李白，那權貴的「階前盈尺之地」到底容不得這個耿傲的人物，終致抱憾而逝。

別有意味的欄杆

在中國古代建築中，用欄杆作為空間圍護之物，它常與樓、臺、亭、閣、廊、橋、堤結合在一起，成為一種別有意味的藝術形式。欄杆原本的功能是給人以安全感，但因它特殊的款式，往往在襯托其主要建築物時，產生一種美感，並因不同身份的人的憑倚，使它塗上一層濃郁的緣情色彩。

欄杆，其製作的材質，有木、石、鐵等等，其形式有直欄、曲欄等等。欄杆，又寫作闌干。古本中的欄楯，亦是指欄杆，「又雜植蘭桂竹木於庭，舊時欄楯，亦遂增勝」（宋・歸有光《項脊軒志》）。欄杆，又稱之為檻，「檻菊愁煙蘭泣露」（宋・晏殊《蝶戀花》），這裡指的是花園裡的欄杆。高樓上的欄杆稱為危欄，「休去倚危欄，斜陽正在、煙柳斷腸處」（宋・辛棄疾《摸魚兒》）。以石頭砌的欄杆，名曰玉欄；以紅油漆塗過的欄杆叫做紅欄、朱欄。

「將許多自然對象人化，染上倫理色彩，然後加以形式化，在建築上作為裝飾處理，是中國傳統建築中慣用的手法。……但是，在中國古代建築中也有許多出自非倫理的象徵語言。所謂非倫理象徵，是指緣情或暢神的意象」（沈福煦《人與建築》）。而欄杆，就

是此中的一種。欄杆本身並無什麼象徵意義，但在使用功能上卻具有感情色彩，「它在現實生活中引發的感情是真正的緣情的審美基礎，作為象徵，是把這種精神功能昇華為審美，因此欄杆這個物質的對象才會產生象徵作用」（同上書）。

欄杆，有時是一種朋友親人離別後孤苦心境的象徵：「砌下梨花一堆雪，明年誰此憑欄杆」（唐‧杜牧《初冬夜飲》）；「明月自來還自去，更無人倚玉欄杆」（唐‧崔櫓《華清宮》）；「檻菊愁煙蘭泣露。羅幕輕寒，燕子雙飛去。明月不諳離恨苦，斜光到曉穿朱戶」（宋‧晏殊《蝶戀花》）。欄杆，有時又是志士仁人報效祖國激昂情緒的渲泄物，「怒髮衝冠，憑欄處，瀟瀟雨歇」（宋‧岳飛《滿江紅》）；「落日樓頭，斷鴻聲裡，江南遊子，把吳鉤看了，欄杆拍遍」（宋‧辛棄疾《水龍吟‧登建康賞心亭》）。欄杆，對於那些終日無所事事的閨閣女性，成為一種閒適無聊的夥伴：「鬥鴨欄杆獨倚，碧玉搔頭斜墜。終日望君君不至，舉頭聞鵲喜」（南唐‧馮延已《謁金門》）。對於南唐李煜，欄杆卻充滿了凄涼況味，他由一個奢侈而多才的君王，「一旦歸為臣虜，沈腰潘鬢消磨」（破陣子》），大好江山淪入他人之予，做「臣虜」的日子何其慘痛：「獨自莫憑欄，無限江山。別時容易見時難。流水落花春去也，天上人間」（《浪淘沙》）；「雕欄玉砌應猶在，只是朱顏改。問君能有幾多愁？恰似一江春水向東流」（《虞美人》）。

說到「欄杆」，古代的工匠對於欄杆上的雕飾藝術是十分注重的，充分地顯示了他們

的智慧和才華。木雕的欄杆，因材質問題，存在者極少，但石雕的欄杆，雖跨逾千年，猶閃爍著瑰麗的光彩，如建於隋開皇末年至大業初年之間的趙州橋，橋上四十二塊欄板上的蛟龍浮雕，和四十四根望柱頂的獅首石像、竹節、花飾，雕刻得異常精美，成為中外讚譽的重要文物。

門檻

在現代的建築中，我們已經看不到門檻的痕跡了。但當我們走進北京的故宮，走進杭州、蘇州的園林，那些宮、殿、樓、堂、館、室、軒……凡有門的地方，必有門檻。而在鄉間村鎮的老式民居中，門檻亦隨處可見。門檻者，指「門下的橫木」（《辭海》）。門檻，又俗稱門檻；在古代的典籍中，則稱之為門限。《爾雅‧釋官》中有「柣謂之閾」的話，注釋者說：「閾為門限，謂門下橫木為內外之限也」。《後漢書‧藏官傳》：「越人候伺者聞車聲不絕而門限斷。」

門檻的作用是內外的界限，同時，它可以保護門的底部，以及阻擋從門底下吹入的風。但更重要的是門檻還體現一種主人的尊嚴和身份；在民間則稱門檻是主人的脖子或脊背，是忌諱用腳去踩踏的。

《禮記》中說：「大夫士出入君門，由闑右，不踐閾。」意思是做臣子的進入君主的門戶時，應該從門中央所豎的一根短木旁側身而過，不要用腳踩在門檻（閾）上。到了漢晉時代，門神崇拜風行，祭門之舉從廟堂祀典演變成社會風俗，「今州里風俗，望日祭門」（南朝‧梁宗懍《荊楚歲時記》）。對於門檻的製作也極為講究，以距地高、包裝美

為貴，尤其是那些豪門大宅，互相攀比，不肯低眉於人。在流傳至今的俗話中，常說某家門檻高，其意為這個家庭各方面條件好、體面。

唐宋以後，門檻的高度隨著建築風格的變化和人們審美觀念的移變逐漸降低，過高的門檻畢竟帶來行走的不便。《明興雜記》載，明太祖朱元璋為方便士人出入，特地降旨，把南京國子監號舍裡的門檻全部拆掉。在末代皇帝溥儀所著的《我的前半生》一書中，回憶他為了在皇宮中騎自行車可以暢通無阻，下令將門檻一一鋸去。

但在民間的忌禁文化中，忌踏別人家的門檻依舊根深蒂固，特別是逢年過節的時候。

記得兒時過春節，去親戚家拜年，父母必囑咐要跨門檻而過，千萬別踩在上面。

而在舊時代，一些被社會指斥為有「罪孽」的人，往往自動地到廟裡捐一條門檻，讓千人踏萬人踩，以贖清「罪孽」。魯迅先生的小說《祝福》中，描述了飽受人間淒苦的祥林嫂，只因嫁過兩個丈夫，便被認為是不祥不潔之人，受到種種歧視，去廟裡捐了一條門檻，讓人們去踐踏，以獲得來世的幸福。魯迅先生對於祥林嫂寄予了深切的同情，憤怒地控訴了那個吃人的社會的罪惡！

在《紅樓夢》第三十六回，王熙鳳因克扣丫鬟月例（工錢），被人告狀到王夫人那裡。鳳姐便斥罵下人，以泄心中之一恨，在罵人之前她「把袖子挽了幾挽，踮著那角門的

門檻子」。跕，即踩，踩著門檻，表現出她的專橫和肆無忌憚，是曹雪芹選取的一個極富表現力的細節。

天井

今年暮春，入川去樂山赴會，東道主邀約去該地的古鎮沙灣，造訪了郭沫若舊居。

郭沫若舊居約建於清嘉慶年間，占地二千多平方米，建築面積達千餘平方米，正門臨街，高懸「貞壽之門」的門額。入門，走完過廳，眼前一亮，即面對第一個天井，堂屋左側廂房，便是郭沫若誕生之處。再往前，走完過道，又出現第二個天井，右邊的廂房，是郭沫若外出求學，度假回家時的寢室兼書房……。房屋一進接一進，迷宮一般，但每一進必有一個天井，讓人於沉悶中舒一口氣，彷彿是國畫構圖中的布白。

在中國古老的建築中，天井是一個重要的組成部分。晚清重臣王文韶建在杭州清吟巷園天井數十個」（仲向平《西湖名人故居》）。前後的大學士府，「府內原有『退圃園』、『紅蝠山房』『藏書閣』等大小廳堂樓閣、花

天井的原意，是指「古代軍事上稱四周高峻中間低窪的地形」（《辭海》），「凡地有絕澗、天井、天牢、天羅、天陷、天隙，必亟去之，勿近也」（《孫子·行軍》）。以後，天井的概念引入建築中，指四圍或三面房屋和圍牆中間的空地。其形如井而露天，故以為名」（《辭海》）。

天井的作用，在密集的建築群體中，有採光、通風之功效。同時，在雨季作排水之用，雨水順屋脊流入簷邊的木梘，木梘與天井四角的竹製溜筒相連，導入天井的下水道；也有不設木梘與溜筒的，雨水順屋脊直接流入天井，再排入下水道。我兒時所居湘潭古巷中的民宅，皆有天井，下雨天，到處水聲嘩嘩，如在波濤之中。

我曾去謁訪過湘西鳳凰的沈從文故居，此中的天井較大，方形，比四周房屋階基低尺許，青石嵌邊，四角又略低於井面，以便排水，天井中央置一大花缸，內植老幹虯枝。沈先生在文章中，多處寫到這個天井，無論晴天或雨天，帶給他的種種樂趣。

天井在古時，又指天花板，亦稱「承塵」、「藻井」。「寶題斜翡翠，天井倒芙蓉」（唐・溫庭筠《長安寺》）。天花板的作用，一是隔塵，其二也是一種美的裝飾。梁思成在《中國建築史》中說：藻井「平棊式至明、清而成比例頗大之方井格，其花紋多彩畫團花龍鳳為多，稱天花板。」山東曲阜孔廟的大成殿，始建於天禧元年（一○一七年），明重建，清雍正三年（一七二五年）再建，它的外形規制與紫禁城保和殿相近；殿內為楠木列柱，天花錯金裝龍，彩畫五色間金，中央藻井蟠龍含珠，如太和殿型制。

天井，又是星宿名，即井宿。「降帝子之重，鎮天井之星」（北周・庾信《周大將井司馬裔碑》）。

配圖／圖片：天井
圖片：http://www.flickr.com/photos/wiccahwang/

老屋聽雨

在古城湘潭，在幽靜的當鋪巷的中段，名之為「九號」的，便是我們家住過數十年的老屋。牆根下嵌的石碑上，寫著這棟老屋建於清代咸豐年間，雖在歲月流變中，進行過大大小小的修整，但大的格局卻沒有改動。當鋪巷中的所有老屋，大都建於清末民國初。可惜在二十世紀末，大搞房地產開發，舊城區一塊一塊消逝。當鋪巷自然在拆除之列。年過七旬的母親住進了一棟高樓中的一個大單元。她對老屋的懷念竟然與日俱增，我亦然。我懷念在老屋聽雨的那一種古典的韻致。

在黃梅雨季，每當我回到母親身邊，白天或者夜晚，聽雨的感覺使我的心中充盈著一種詩意。街市的喧鬧穿不透重重風火牆，從雨的聲音裡似乎可以看到雨點的大小、顏色，以及它擊打的位置。老屋似乎是一個巨大的音箱，共鳴出一片美妙的聲響。

老屋屬於磚木結構的民居樣式，裡面有小院、前廳堂、後廳堂、廂房、雜屋、廚房、天井；樓上有房間、曬樓、閣樓。兩扇大門一合，自成一個天地。

特別是子夜過後，周圍靜成一條水下的溝壑，一切辛勤勞作的聲響止息了。這時候下雨了，我的耳朵變得非常靈敏。雨點先是小而稀，落在薄薄的小青瓦上，叮叮噹噹，像珠

璣亂跳。擊在採光而設的玻璃鏡瓦上，聲音尖脆，有如琴聲中的高音階。射到木曬樓上的雨點，因晾曬衣服的腳步磨亮了樓面，聲音細膩而光潔。但前廳堂雕花簷板上的雨聲，恰好相反，渾重而古樸。打在天井麻石板上的雨聲，沉著而充滿一種力度。雨點越來越大，越來越密，我聽見潺潺湲湲的流水聲了，那聲音來自高高低低屋簷邊的木梘中，木梘節節相連，一直把水導到天井邊；稱之為溜筒的打通的大南竹豎著與梘相接，下端擱在天井邊角的漏眼上，水便順暢地流人地下的陰溝。由於水急，溜筒發出咚咚咚的聲響，有如金鼓轟鳴。老屋的地下水道縱橫交錯，可以清晰地聽到水流湧動的韻律，恍如坐在一艘船上，水流無限，夢壓潮頭。

我常為古代勞動人民所發明的這些導水構件而驚歎。

小時候，我多次在夏天看過木匠修理水梘，一節一節都架在天井裡。水梘由木板釘成，呈「凹」字形，以桐油石灰塞滿縫隙，然後整體用桐油塗刷。節節相連，嚴絲合縫，它們橫擱在屋簷下，如長龍起伏。

還有一種以大南竹打通，也用於導水的構件，則名之為筧。

江南多雨水，那些古老的民居，都喜歡用梘或筧來疏導水流。我常固執地認為，這些梘或筧是用來聽雨的。「黃黃的梅子熟在密密的雨中／密密的雨聲響在梘和筧中／江南便吟唱在我古典的思憶中」（錄自舊作《梅子黃時雨》）。

窖──地下貯藏室

至今，我們在北方和南方的農村，還時常見到窖這種地下設施，用以貯藏物品，以防變質。窖或者用以增加物品的品質，如酒廠專門貯存酒的酒窖。

「窖，地藏也」（《說文》），即貯藏物品的地穴。與之相關的字，有「宨」，「宨，窖也」（《說文》）；還有「窨」，「窨，地室也」（《說文》）。

最早的窖，出現在周朝，用來藏冰，以便在炎熱的夏季取出防暑降溫。當時負責斬冰納窖的官吏稱作「凌人」。「凌」，是把冰堆積起來的意思。「凌人掌冰，正歲、十有二月，令斬冰，三其凌。」（《周禮》）譯成白話為：凌人掌管冰政，在冬季十二月大寒之時，主持斬冰之事。窖藏夏天用冰需要三倍於所需數量，因為有三分之二會在窖中慢慢融化。從中可看出當時的窖比較簡陋，隔熱性能差。

在民間也有藏冰的習俗，《詩經・七月》描寫農家一年四季的生活情景，提到在冬日裡鑿冰藏冰，以供來年盛夏之用：「二之日（周曆二月）鑿冰沖沖。三之日（周曆三月）納於凌陰（山陰處積冰地窖）。」

以後各朝各代無不在冬天採冰藏冰，北魏楊衒之在《洛陽伽藍記》中說，在洛陽城南

宜陽門內「太社社南有『凌陰里』，即四朝時藏冰處也」。

在明代，對採冰藏冰十分重視，主持此項工作的官名稱作「中涓」，是天子最親近的侍臣，平時負責傳令之職，冬天則監理冰政。每年陰曆十二月初八以前，中涓先派人把湖面或河面的冰鑿鋸成一尺見方的冰塊，到了十二月初八這天，再把冰埋藏於安定門和崇文門外山陰處的地窖中，冰塊與冰塊之間用稻草隔開，以免凍結在一起。地窖深二丈，冰入窖後，封住窖口，上面用泥巴和稻草交錯覆蓋成一座小山丘，土丘上面再搭一個蘆棚，以遮蔽日曬。此種過程，見明人劉侗的《帝京景物略》一書。

在炎夏時，即開始取冰。除供應皇室所需之外，皇帝也賜冰予大臣，以表關切之意。南宋吳自牧在《夢粱錄》中記道：「六月夏季，正當三伏炎暑之時，內殿朝參之際，命翰林司供給冰雪，賜禁衛殿直觀從，以解暑氣。」《帝京景物略》也說：「立夏日啟冰，賜文武大臣。」清朝亦然，「京師自暑伏日起，至立秋日止，各衙門例有賜冰」（清・富察敦崇《燕京歲時記》）。

窖，因是地室，溫度較低，所藏菜蔬果品不易腐爛，因此，至今在農村還在使用這種地下設施。而以窖貯酒，以地氣養之，年久日深，其味更是醇厚。一些歷史悠久的酒廠，如茅臺酒廠，皆有巨大的地窖，以貯存名酒，逐年取來勾兌，價值極高。

火窖・火道・火炕

在古代，一到冬天，風寒雪冷，室內保暖取暖成為一件很重要的事。在鄉村的農家，往往在堂屋裡掘一淺坑，謂之火塘，置柴或炭以燃之。早幾年，我訪貴州威寧的高原彝寨，猶保存這種火塘的形式，燒的是煤，終日不熄，熱力上騰，樓上即為臥室，樓板傳熱上去，即便是三九嚴寒亦溫暖如春。更簡單的辦法，是燃木炭於盆，生火於爐。但是，在有身份的府宅，卻建有既保暖又衛生的設施，即火窖、火道。

窖，即地下的穴室，設在主要的廳堂、臥室的下面，上鋪方磚。在窖內燃火，謂之火窖。再在室外的隱蔽處，設人添燃料和清理灰燼的出口，以及引風助燃的通風口。火將方磚地烤熱，熱力彌漫於內室，溫暖、淨潔。美國人大衛·季德曾著《毛家灣遺夢》一書，內中寫他在解放前曾與余府的千金結婚，得以入住這座北京城的百年府第，而為這種火窖式的取暖方法讚歎不已。方磚地下面的火窖燒的全是優質的木炭，整整一個冬季，耗費極大，非一般人家可以承受。

而在清代的皇宮，亦有此種類型的供暖設施。所不同的是火窖設在殿閣的外面，通過地下的火道，把熱力傳送到各個建築物的下面。「在紫禁城內一些宮殿的地面下都挖有

火道。添火的門設在殿外廊子下，是兩個一人多深的坑洞，即灶口，這就是有名的暖閣結構。昔日康熙、同治和光緒帝結婚的洞房——坤寧宮東暖閣和絕大多數宮殿，現在還保留著這種設施。殿前的灶口覆蓋著木蓋，至今可見。暖閣之外，還有暖炕。」（王斌《古代皇宮冬天怎樣取暖》）除這種取暖設施之外，皇宮中還設有各種火爐，大的重達數百斤，小的可以提在手上，燃料是上等的木炭「紅羅炭」，是用硬實木材燒製的，按尺寸截好，盛入塗有紅土的小圓荊筐，故名。

古代的蠶室，因稚蠶畏寒，一般都設有火窖，以保持裡面的溫度。蠶室又指接受宮刑的牢獄，因受宮刑的人畏風、怯寒，故作窨室蓄火，形同蠶室。窨者，窖也。司馬遷在慘遭宮刑之後，寫了一篇著名的文章，叫《報任少卿》，文中說：「而僕又佴之蠶室。」

火炕，在北方是常見的床榻形式。「北方人用土坯或磚頭砌成的一種床，底下有洞，可以生火取暖」（《辭海》）。在清代的皇宮，「上至皇帝、皇后，下至宮女、太監，凡是居室，都有炕床，炕下有火道，結構與今北方農村中的炕床差不多」（《古代皇宮冬天怎樣取暖》）。

「炕，乾也。從『火』，『亢』聲」（《說文》），原意是以火把東西烤乾，火炕、炕床是它內涵的延伸。

鑿池引水

宋代詩人楊萬里，曾寫過一首玲瓏精美的絕句《小池》：「泉眼無聲惜細流，樹陰照水愛晴柔。小荷才露尖尖角，早有蜻蜓立上頭。」細細品嚼，小池初夏的景色如在眼前。

池者，池塘也。在中國古代的園林建築中，池是一個重要的組成部分。「一園之特徵，山水相依，鑿池引水，尤為重要。蘇南之園，其池多曲，其境柔和，寧紹之園，其池多方，其景平直。故水本無形，因岸成之。平直也好，曲折也好，水口堤岸皆構成水面形態之重要手法」（陳從周《說園（五）》）。

一園之中，有山有水，則可造成陽剛與陰柔之美和諧交融，因有水更添得一種幽靜一種清涼，水的聲響和水中的倒影，使園林增加許多難以言說的美感。「若園林無水、無雲、無影、無聲、無朝暉、無夕陽，則無以言天趣，虛者實所倚也」（陳從周《說園（五）》）。

河北保定市區中心的蓮花池，是元太祖 十二年（一二二七年）張柔由滿城移鎮保州（今保定）時，役使大批從江南擄來的工匠，鑿塘挖池，引城西北雞距泉和一畝泉之水，種藕養荷，構築亭榭，收集奇花異草，廣蓄魚鳥走獸，成為一個頗具規模的園苑。蓮花池

總面積近四十畝，以池為主體，臨漪亭位於池中，水東樓、濯錦亭、觀瀾亭、藻詠廳、君子長生館、響琴榭、高芬軒等樓臺亭閣環池而設。清乾隆帝曾寫詩吟詠：「臨漪古名跡，清苑稱佳構。源分一畝泉，石閘飛瓊漱。行宮雖數宇，水木清華富。曲折步朱欄，波心宛相就。」

在蘇州網師園，也有一片面積不大的池水。「駁岸高下，用黃石挑砌，其間攀援藤植，甚有野趣。池面曲折，水澗和水口有橋樑攔出，景深層次變化豐富」（劉策《中國古典名園》）。

除園林中的池之外，一些古建築前也往往鑿池相配，特別是那些藏書的樓閣，如浙江寧波的天一閣、杭州的文瀾閣、北京故宮的文淵閣，為了防火都配有水池，防患於未然。

天一閣前面的水池名天一池，引月湖之水；水池中砌有假山，修建了亭子和小橋。文瀾閣前面也有水池和假山，池上有小橋可通兩岸。文淵閣前面鑿一小方池，池上修一座漢白玉石橋，橋下水流淙淙。

西周諸侯所設大學，稱之為泮宮；泮水為學宮前的水池，狀如半月形。以後，文廟前的水池，又稱作泮池，池上有進士橋。在祭拜孔子時，凡是秀才，方可從橋上通過而入廟，一般的讀書人只能繞泮池從兩側入廟。

古語中有「池中物」一詞，比喻蟄居一隅，無遠大抱負的人。《三國志‧周瑜傳》：「劉備以梟雄之姿，而有關羽、張飛熊虎之將……恐蛟龍得雲雨，終非池中之物也。」

池魚者，並非指池中之魚，是一種名叫圓鯵的魚，語出《呂氏春秋‧必已》：「於是池而求之，無得，魚死焉。」引申為無辜受害的人。

池在古代還指護城河，「城郭溝池以為固」（《禮記‧禮運》）。

磊石為山

園林庭院中，磊石為山，成為一種建築與審美之必需，在我國可說是歷史悠久。「幽齋磊石，原非得已。不能致身岩下，與木石居，故以一卷代山，一勺代水，所謂無聊之極思也。然能變城市為山林，招飛來峰使居平地，自是神仙妙術，假手於人以示奇者，也不得以小技目之」（清・李漁《閒情偶寄》）。

石又稱石頭或石首，下半部的「口」，表示是一塊石頭，上面的一橫一撇表示山崖，山崖下有一塊狀物，自然可看作是石頭了。什麼樣的石頭才是優質的？宋代著名書畫家米芾認為以「瘦、皺、漏、透」四字為標準。而清人李漁說：「言山石之美者，俱有『透、漏、瘦』三字。」他進一步解釋說：「此通於彼，彼通於此，若有道路可行，所謂透也；石上有眼，四面玲瓏，所謂漏也；；壁立當空，孤峭無倚，所謂瘦也」（《閒情偶寄》）。

磊石為山的第一步是選石。「大匠師貴在選石，不然卒至『文理不通』。石有石文石理，不分別石之品類，不據石之文理，焉能狀如真山」（陳從周《梓室餘墨・疊山首重選石》）。又說：「石濤有云：『峰與皺合，皺自峰生。』真高論也。蓋疊山猶作畫，不知皴法，如作文不通文理，且有佳構哉？」

選好了石頭，即可動手疊山了。清代建造假山的名手王天於於說，磊山之法有「套雲、堆雲」，雲者當指假山用石之層次；又說「一椿、二墊、三疊」，其義為「磊山首在用椿，以固其基，則不致因基礎沉降而影響上部山石也。假山重在墊，墊足則固，椿、墊二事，基本工也」（《梓室餘墨‧疊山之訣》）。李漁在論及磊石之法時，更為具體：「石紋石色，取其相同，如粗紋與粗紋，當並一處，細紋與細紋，宜在一方，紫碧青紅，各以類聚是也」（《閒情偶寄》）。

陳從周先生是造園大家，他對如何磊疊假山，高論甚多。「疊石重拙難，樹古樸之峰尤難，森嚴石壁更非易致。而石磯、石坡、石礀、石步，正如雲林小品，其不經意處，亦即全神最貫注處，非用極大心思，反覆推敲，對全景作徹底之分析解剖，然後以輕靈之筆，隨意著墨，正如頰上三毛，全神飛動」（《續說園》）。

山小者易工，大者則難盡其妙。磊大山，「用以土代石之法，既減人工，又省物力，且有天然委曲之妙。……累高廣之山，全用碎石，則如百衲僧衣，求一無縫處而不得，此其所以不耐觀也。以土間之，則可泯然無跡，且便於種樹。樹根盤固，與石比堅，且樹大葉繁，混然一色，不辨其為誰石誰土」（《閒情偶寄》）。

我曾訪上海豫園，觀賞其大假山，佈局簡潔，磴道、平臺、主峰、洞壑，層次分明，而變化妙在有開有合，開者山必有分，以澗谷出之，讓人徘徊不忍離去。其風格頗如明

人，可稱假山中之妙絕者。

中國園林庭院中的磊石為山，反映了古代文人的一種懷舊情緒，是對回歸自然的一種慰藉，體現「天人合一」的思想內蘊。

在現代生活節奏日益加快的今天，步行一隅之地，而得山壑林泉之妙，實在是一種愉悅的體悟和享受，誰不願肆意為之。

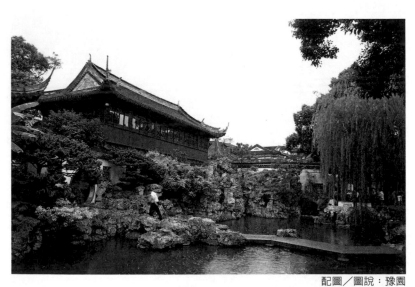

配圖／圖說：豫園
圖片：http://www.flickr.com/photos/kinden/

雪洞

在園林建造中，往往有假山的設置，以增添此中的趣味。明人計成所著的《園冶》，將假山分門別類，如園山、樓山、廳山、館山、書房山。「揚州構築山石的技法，上法都屬以石疊石，洞曲峰嶺，渾然天成。中法多屬以磚石架築而成，能夠收到氣韻俱貫的妙處。近法用條石作骨架，以鐵條作支架疊砌，也能稍具丘壑」（朱江《揚州園林品賞錄》）。但不管何種類型的假山，都多在假山中安排雪洞。所謂雪洞，即假山中的大洞，內設石桌、石幾、石凳，可供夏日納涼起坐，和平日遊玩累了的臨時休憩。

上海豫園中的假山，岩洞溪谷，層巒疊嶂，曲盡其妙。南京的瞻園，有南、北、西三座假山，「西假山為土山，僅臨湖一側用湖石堆疊，山中有谷道，谷道兩側以湖石疊成石壁；山中原有伏虎洞及三猿洞」（劉策《中國古典名園》）。揚州的個園，在四面廳的西北，有湖石疊築的山池一區，山下為洞室，山前有池水，水上架曲櫟一道，達於洞口，隔水望去，有一種極為幽深的感覺。

清代李漁在《閒情偶寄・石洞》中說：「假山無論大小，其中皆可作洞。洞亦不必求寬，寬則藉以坐人。如其太小，不能容膝，則以他屋聯之，屋中亦設小石數塊，與此洞

若斷若連，是使屋與洞混而為一，雖居屋中，與洞中無異矣。洞中宜空少許，貯水其中而故作漏隙，使涓滴之聲從上而下，旦夕皆然，置身其中者，有不六月寒生，而謂真居幽谷者，吾不信也。」此可謂內行之說。

《紅樓夢》第四十回，寫賈母領著眾人來到蘅蕪院，「……及進了房屋，雪洞一般，一色的玩器全無」。從中可看出大觀園中的假山必設有雪洞，以致賈母進了蘅蕪院，方有這樣的比喻。

曲徑通幽處

清人王筠所著之《說文句讀》解釋「徑」為：「步道也。不容車也。」

徑，即窄狹、蜿蜒之小路，不容車馬，只可徒步而行。「卻顧所來路，蒼蒼橫翠微」（唐‧李白《下終南山過斛斯山人宿置酒》）；「岩扉松徑長寂寥，惟有幽人自來去」（唐‧孟浩然《夜歸鹿門山歌》）；「千山鳥飛絕，萬徑人蹤滅」（唐‧柳宗元《江雪》）。

而園林中之徑，是中國造園中的一個重要組成部分，不能簡單地理解只是一種通道，而應看作是畫面上組織景色觀賞點的連線。它不僅把園林中數量多、分佈廣的各個景物連貫起來，而且還把人們引導到恰當位置和適宜角度，得以欣賞這些景物的最佳姿儀。徑，還向人們展開了一個有頭有尾的連續畫面，把各種園林景色組織到統一協調的氣氛中去，誘導觀者從頭至尾有條不紊地進行觀賞而妙趣橫生。於是，前行疑無路卻豁然開朗，穿山過穴而又別有洞天，臨池曲岸復見一抹長堤，登峰極頂再逢林莽蒼然……故《清閒供》云：「門內有徑，徑欲曲。」「室旁有路，路欲分。」或因景設路，或因路設景，總之要幽靜、曲折、素潔。

《紅樓夢》中「大觀園試才題對額」裡，寫賈政一行進得門來，「往前一望，見白石峻嶒，或如鬼怪，或如猛獸，縱橫拱立，上面青苔成斑，藤蘿掩映，其中微露小徑。」透迤進入山口。抬頭忽見山上有鏡面白石一塊，正是迎面留題處。」賈寶玉在父親的催促下，說：「……況此處並非主山正景，原無要題之處，不過是探景一進步耳。莫若直書『曲徑通幽處』這句舊詩在上，倒還大方氣派。」

可見賈寶玉是深諳園林妙致的，說明了曲徑是導人看景的手段之一。接下來，循徑前行，一步一景，層層深入，美不勝收。「出亭過池，一山一石，一花一木，莫不著意觀覽。」

著名園林專家陳從周在《說園（三）》中說：「風景區之路，宜曲不宜直，小徑多於主道，則景幽而客散，使有景可尋、可遊，有泉可聽，有石可留，吟想其間，所謂『入山唯恐不深，入林唯恐不密。』」

我曾數次到蘇州，欣欣然叩訪各處園林，深感其觀賞路線——「徑」設置之巧妙，貫串主要景點，使園景色發揮出最大的藝術效果。網獅園是繞水設點；環秀山莊是環山設點；拙政園中部道路，從原來地形出發，加以變化，主次分明，曲折有度……

明人祁彪佳在家鄉紹興的寓山，建造別墅，並作《寓山注》以及系列園林散文，細細描寫此中景物，其中有《松徑》一篇，頗值一讀：

「園之中不少矯矯虯枝，然皆傴蹇不受約束，獨此處儼焉成列，如冠劍丈夫鵠立通明殿上。余因之疏開一徑，友石樹所由以達勝亭也。勁風謖謖，入往者六月生寒。迎風一松，曲折如舞，共詫五大夫（指泰山受秦始皇所封的五大夫松）其妖媚乃爾。徑旁盡植松花，紅紫雜古翠間，如韋文女嫁騶驪老叟，轉覺生韻。」

一條短短的松徑，何其意味深長。

曲徑生韻，而曲文呢，則生趣，所謂「山忌平，文忌直」，作文者不可不謹記之。

石敢當・石子畫

這是兩種與古代建築有關的石質的對象。

「石敢當」，又稱之為「泰山石敢當」，它是古代中國人在住宅前或橋樑、道路要衝所立的石頭，它的形制通常為一米左右的長方形石碑，上刻「石敢當」三字，或「泰山石敢當」五字，用來鎮妖辟邪，這種風俗在我國民間流傳十分久遠，尤以南方為盛。

關於「石敢當」的文字記載最早見於西漢，元帝時史游所著《急就章》一書中說：「師猛虎，石敢當，所不侵，龍未央。」唐人顏師古解釋說，石是姓氏，即春秋時以大義滅親的石碏為代表的石氏家族，他們「敢言所當言」，不畏強暴，不惑於名利，為人所重。但此時的「石敢當」與鎮宅辟邪的「石敢當」風馬牛不相及。「石敢當」碑成為辟邪之物在晚唐才有發現，因北宋慶歷年間，莆田縣令張緯對縣城進行改建，在開掘地基時挖出了一塊石碑，上刻「石敢當，鎮百鬼，壓災殃。官吏福，百姓康，風教盛，禮樂張。唐大曆五年，縣令鄭押字記」

「石敢當」到底指什麼，史籍中眾說紛紜。有說是五代時的勇士，姓石名敢，掌管護衛皇帝的安全，在一次與刺客的拼殺中而死，有扶正祛邪之力量。又說山東泰安地區有壯

士石敢當，曾為一妖鬼纏身的姑娘解脫厄難，但不久妖鬼又於別處作祟，石敢當便說，用泰山的石頭刻上我的家鄉和名字，以震懾妖鬼，於是便出現了「泰山石敢當」之碑。關於此類的傳說，還有不少，「其實『石敢當』應該是古代崇拜的遺俗，靈石崇拜是一種十分原始且廣泛流行的宗教習俗，形成於史前社會……而在宅前豎石以驅邪的風俗最遲在漢代就已十分盛行了。如《淮南子》云：『丸石於宅四隅，則鬼無能殃也。』」（爰書《泰山石敢當》）當然那時石上並無刻字，後人之所以刻上「石敢當」或「泰山石敢當」的字，是借用一種具有聲勢和力量的人或物，來達到所謂驅邪的功效。在古代，不僅宅前立石，橋樑、道路要衝立石，還把刻有「石敢當」、「泰山石敢當」的條石嵌砌於牆角，以增加裝飾性的美感。

石子畫，是指古代園林中的石子甬路上，由五彩勻稱的石子綴成一幅幅生動的圖畫，走在這樣的路上，一邊觀賞周圍的景物，一邊打量腳下的畫面，其樂何如！

石子畫的製作方法，有兩種：一種是用磚雕成花紋，再經過磨光；一種是以瓦條組成花紋，都是在花紋的空間填鑲石子，鋪綴成各種圖案的。

石子畫之最精良者，要首推北京故宮御花園中的迴環園內石子甬路，這些圖案的形式極為豐富，有《七巧圖》、《什樣錦》、《博古》、《帶形畫》等等。石子甬路互相交錯，石子畫的圖案回環組合，趣味無窮。

「石子畫不僅僅以色彩的絢麗和造型的生動給人們以極大的美感享受，而且寓教於樂，通過寓意深刻、情趣幽默的畫面，給人以種種知識的啟迪」（張世芸《紫禁城內御花園的「石子畫」》）。

假如，我們親臨其境，可以看到這些石子畫不僅有傳統的題材，而且還有很「現代」的題材：一列火車徐徐進站，鐵路由遠方延伸而來，列車的前方是一座西洋式建築。可以想見清末的工匠分明已感受到西方文明叩開古老中國大門的脈跳，並隨手拈之入畫。

配圖／圖說：石敢當
圖片：http://www.flickr.com/photos/k835136/

門旁威猛看石獅

《紅樓夢》第六十六回，柳湘蓮說：「你們東府裡除了那兩個石頭獅子乾淨，只怕連貓兒狗兒都不乾淨。」

從另一個側面看出，當時豪門大戶的門旁，往往都立著石雕的獅子，用來鎮宅避邪。

在明、清時代，作為儀衛性雕塑的獅子，不僅置於陵墓前的神道兩側，皇室的宮殿苑囿以及民宅，亦不可少此物，成為古建築的一個重要附件。

獅子是真正的百獸之王，體魄高大，威風八面，縱橫馳騁，搏殺有力。喜歡夜間活動，目光如炬。在古代，我們的先人認為夜間是鬼魅出沒之時，故獅子是鬼魅的剋星。加之在佛教中，獅子一直傳稱為佛的坐騎，自然是神力無窮了。獅子吼叫起來驚天動地，群獸懾伏，並以此比喻佛家說法聲震世界為「獅子吼」：「釋迦佛生時，一手指天，一手指地，作獅子吼云：『天上天下，惟我獨尊。』」（《傳燈錄》）。古代佛像出行，常以舞獅在前面開道，亦有驅邪退煞之意。

於是，寺廟、宮廷、官衙、民宅的門口兩側，石獅或立或蹲，忠實地履行它的職責。

時至今日，此風更盛，銀行、商店、賓館、住宅區、風景區的入口處，石獅隨處可見。

國內現存最古的石獅是四川雅安縣東漢高頤墓前的石獅，它昂首挺胸，張嘴嘯吼，胸旁各有肥短的雙翼，看得出是受外來文化的影響。到了唐代，雕獅之風甚熾，但不再雕雙翼，而是摹仿真實的獅的形象，頭披捲毛，昂首長吼，四爪強勁有力，威力咄咄逼人。唐代乾陵的朱雀門前有石獅一對，玄武門有石獅一對，青龍門和白虎門各有石獅子一對。「石獅蹲踞在高臺上，兩隻前腿直撐在地面上，張口仰胸。……獅子的壯偉和莊嚴，在造型上顯著地表現出充沛的力量及一定的理想特點」（《中國美術簡史》）。

許多專家、學者論證，石象生的雕刻到明代氣象漸衰，至清代則更失去了堅實感而呈現平庸頹萎的勢態。「雖裝飾華美或饒生活趣致，但和漢唐石刻相比已失去了生龍活虎、天馬行空的氣勢與自由精神，成為已被馴化後的家畜的美化與放大」（《中國美術簡史》）。

我們若留意的話，可從天安門前石獅、故宮一些殿前的鎏金銅獅、頤和園中的鍍金銅獅、山西太原崇善寺門前的鐵獅見出端倪。

但在遠離主體話語的鄉村僻野，石雕藝術往往保持著古樸、雄渾的格調，充滿著勃勃生機。

「陝北綏德一帶以雕刻石獅子聞名，按當地民俗是用來鎮邪除災的，一般分為『巡山獅子』和『拴娃獅子』兩種，巡山獅子體形較大，神態威猛，用來鎮定山勢、驅除邪惡；拴娃獅子形體小，形態嬌憨……（左漢中《中國民間藝術造型》）

太平天國的壁畫

壁畫用於室內裝飾，在我國起源非常早，從考古發現壁畫遺跡，始作俑者「是遼寧紅山文化女神廟遺址出土的壁畫殘塊，或用赭紅色畫成勾連紋圖案，或用赭紅間黃白色彩描繪三角紋圖案。此外，在寧夏固原河村齊家文化遺址，於一座房屋殘垣的白灰面上，曾發現用紅彩描繪的幾何紋裝飾壁畫」（《中國美術簡史》）。

此後，隨著歲月的行進，壁畫創作越來越受到重視。殷周時期的「宮牆文畫」、「錦繡被堂」已載入典籍；戰國時代，公卿祠堂及貴族府第皆以壁畫為飾，「楚有先王之廟及公卿祠堂，圖畫天地山川神靈，琦瑋僑佹，及古賢聖怪物行事」（東漢・王逸《楚辭章句》）。秦漢及後世，以壁畫作為內室的裝飾，經久不衰，宮殿、寺觀、家居、墓室、石窟……留下許多壁畫佳制。這些壁畫的內容十分豐富，西漢魯恭王劉餘營建的魯靈光殿即是一例，王延壽之《魯靈光殿賦》曰：「圖畫天地，品類群生，雜物奇怪，山神海靈，寫載其狀，托之丹青。……上紀開闢遂古之初，五龍比翼，人皇九頭，伏羲鱗身，女媧蛇軀。……煥炳可觀，黃帝唐虞，軒冕以庸，衣裳有殊，下及三後，瑤妃亂主。忠臣孝子，烈士貞女。賢愚成敗，靡不載敍。惡以戒世，善以示後。」

我這裡主要著重說的是太平天國的壁畫。太平天國在短短的十四年中，留下不少內容豐富、筆觸粗獷的壁畫。壁畫在當時太平天國的將官府衙建築裡，曾經是不可缺少的一種裝飾。「太平軍在紹興大畫龍虎，門廳屋皆畫龍虎，廳事兩旁則畫虎狗獅象」（《避寇日記》）。這種壁畫在天京（南京），亦不下千餘處。

太平軍為什麼如此鍾情於壁畫呢？主要是他們與清軍及外寇作戰頻繁，行蹤不定，以壁畫裝飾府衙住宅，最為簡省。壁畫多畫於磚壁上，少數畫在木板壁上。內容大致有三類，一類是攻城防守的情景，二是山水花鳥畫，三是歷史神話故事。在攻下南京，並命之為首都天京之後，各王的府第、官衙等處的門牆上，彩繪繽紛，幾乎無處不畫。待到曾國藩的湘軍攻陷天京，縱火焚毀，壁畫亦遭到空前的破壞，只有東王府的十八幅壁畫碩果僅存。

這些壁畫，大多反映當時的現實生活，歌頌太平軍將士英勇戰鬥的場景，以及他們對美好生活的憧憬，如《雙鶴壽桃》、《防江望樓》、《山亭瀑布》、《柳蔭駿馬》、《江天亭立》、《雲帶環山》、《雙鹿靈芝》、《孔雀牡丹》等。「全部以水墨為骨，略施青綠、朱紅等色彩」，直接畫在石灰牆面上的。其中《山亭瀑布》圖，使用的還是披麻、折帶、雲紋等皴法」（餘增德《中國碑雕畫塑》）。

我們觀賞《江天亭立》圖，畫的是南京燕子磯，翠樹叢立的懸崖上屹踞一亭，亭上軍旗飄舞，崖下江船張帆。《柳蔭駿馬》圖，一馬拴繫於樹旁，它回首長嘯，似乎欲掙脫束

縛奔赴沙場。《防江望樓》圖，聳立於江畔山崖上的五層望樓，樓頂三角令旗迎風飛揚，江邊幾條戰船集結待命，江上幾條戰船徐徐遠去，預示著一場戰鬥即將拉開序幕。

根據野史所載，繪製太平天國壁畫的著名畫師，有紹興的張寶慶，揚州的李匡濟、鄭長春、洪福祥、虞蟾、陳崇光等人。傳說海派畫家任伯年，年青時也曾入太平軍當過旗手，還繪過不少優秀的壁畫，可惜都毀於戰火之中。

影壁

《紅樓夢》第三回寫道：「王夫人忙攜黛玉從後門由後廊往西，出了角門，便是一條南北寬夾道。南邊是倒座三間小小的抱廈廳，北邊立著一個油粉大影壁……」

所謂影壁，俗稱照牆、照壁，於門內或闌外用作屏障或裝飾，常以磚、石砌成；有的在表面進行粉刷和油漆後，再點綴字畫；有的是直接在上面雕刻各種圖案。講究的人家，還在影壁前放置石臺、盆花，更給人一種美的感受。

我的故鄉湘潭市，有一座海會寺，入山後，便是一道橫式的長方形的影壁，白底上寫著「南無阿彌陀佛」六個金字，壁頂蓋以琉璃瓦，十分端莊肅穆。

臺灣作家小民，寫過一篇散文《溫馨美麗的四合院》，繾綣回憶北京故居難忘的風味，特地提到了院中的影壁：「進了大門，眼前是一座影壁，影壁上有雕飾藝術圖案。中間兩塊方字『鴻禧』，為給客人祝福，自己瞧著也喜歡……我們老家到了夏天，影壁前還養一盆荷花，紅花綠葉，一進門就感到清幽幽的。有時種滿盆水蔥，也很好看。」

在北京北海五龍亭的東北端激觀堂前，立著一座十三世紀元代的鐵影壁。它的表面呈黑褐色，乍一見，好像是生鐵鑄成，質地十分堅硬，其實是黑褐色的石頭所製。這座石雕

一面雕著一隻大獅和三隻小獅在樹下滾繡球的圖案；另一面雕著一隻麒麟臥於蒼松下岩石旁，壁座四周刻著奔馬圖案和精緻的花邊。鐵影壁原屬於德勝門內一座古剎德勝庵，後來才移置北海的。

《金瓶梅》第七回，則稱這種建築物為照壁。

影壁一般由壁座、壁身、壁頂三部分組成，大小形制則視四周建築物大小形制而定。明清時代的廳堂、軒齋，明間後多用屏門、窗格或木板為虛壁，也稱之為照壁。

還有一種影壁，栽種植物叢作為屏障，呈出一種自然之美。《金瓶梅》第七回所說的

「竹槍籬影壁」，即是栽種的竹叢，如一道籬，故有此雅稱。

輕靈的屏風

我國古代建築多為土木結構的院落形式，無法進行全方位的封閉，為了擋風，便創造了屏風這種器具。據考古挖掘和典籍記載，使用屏風的歷史已有幾千年了。

屏者，障也，有著抵擋、間隔和遮蔽的功能。

屏又稱作扆，「牖戶之間謂之扆」（《爾雅‧釋宮》）。郭璞注：「窗東戶西也。」因以指帝王宮殿上設在戶牖之間的屏風。

「屏風有室內室外之分，過去的院子或天井中，為避免從門外直望見廳室，必置一屏，上面有書有畫，既起分隔作用……而且還具擋風的作用」（陳從周《說「屏」》）。室內的屏風，更多地發揮間隔、遮蔽、美化的功效。因此，許多建築家把它譽為一種靈巧的「建築配件」。

《史記‧孟嘗君傳》：「孟嘗君待客坐語，而屏風後常有侍史，主記君所與客語。」屏風在這裡起到遮蔽的作用。而在清代林嗣環的《口技》一文中，寫到口技表演者借屏風作障蔽，「少頃，但聞屏障中撫尺一下，滿座寂然」，接著便用聲音創造出有聲有色的

「戲劇」，令人叫絕。在禮法森嚴的古代，女性常以屏風作掩護，偷偷觀察心目中的男性，這種情節在古典戲劇中經常出現。

後漢李尤的《屏風銘》，曾對屏風外形內質進行了生動的描繪：「捨則潛避，用則設張。立必端直，處必廉方。雍閼風邪，霧露是抗，奉上蔽下，不失其常。」

一般來說，製作屏風多用木板，或以木料為骨，蒙上絲織品作屏面，用石、陶、金屬等其他材料作柱基，屏面飾以各種彩繪，或嵌上一些書畫作品，故又稱之為畫屏。「銀燭秋光冷畫屏」（唐・杜牧《秋夕》）；「蘭燼落，屏上暗紅蕉」（唐・皇甫松《憶江南》）。富豪之家的屏風則更是講究，屏面使用雲母、琺瑯、玻璃、金銀。《紅樓夢》中就出現過不同形狀不同用途的屏風，如「炕屏」、「玻璃屏」、「大插屏」、「紗桌屏」、「護屏」。

屏風有插屏和圍屏之分，插屏多是單扇的，圍屏則由多扇組成，少則兩扇，多則十二扇，能任意折疊，可寬可窄，輕便靈活。

至今存世的屏風精品，要數北京紫禁城內，各個殿堂的寶座後面所設的屏風，如：「紫檀嵌黃楊木雕雲龍屏風」、「乾隆牙雕山水人物染色圍屏」、「雕龍鬃金屏風」，等等。屏面上的圖畫、裝飾堪稱巧奪天工，反映了當時手工藝的高超水準。

風簾翠幕

宋詞人柳永在《望海潮》詞中道：「煙柳畫橋，風簾翠幕，參差十萬人家。」可見，在中國的古建築中，簾與幕是一種常用的並能增添詩情畫意的對象。

簾的繁寫體為簾，《說文》釋為：「堂簾也，從竹，廉聲。」它是一種遮蔽堂前及門窗的用具，多以竹、葦製成。「簾在建築中起『隔』的作用，且是隔中有透，實中有虛，靜中有動，因此簾後美人，簾底纖月，簾掩佳人，簾卷西風，隔簾雙燕，掀簾出臺，等等，沒有一件不叫人遐思，引人入畫」（陳從周《說「簾」》）。

簾的作用是隔景，並由此而產生奇特的審美效果，古人深諳此中奧妙。「翠葉藏鶯，珠簾隔燕」（宋・晏殊《踏莎行》）；「金碧上青空，花晴簾影紅」（宋・周邦彥《菩薩蠻》）；「疏簾淡月，照人無寐」（宋・張輯《疏簾淡月》）。簾雖相隔，卻能透光，簾也有其實用性，可以遮陽、障風、擋雨、抵寒、消除噪音，這在古詩詞裡多有描寫，「簾外雨潺潺，春意闌珊」（南唐・李煜《浪淘沙》）；「風簾自在垂」（宋・周邦彥《菩薩蠻》）；「樓上幾日輕寒，簾垂四面」（宋・李清照《壺中天慢》）；「垂簾靜，層樓迥」（南唐・李煜《應天長》）。

簾，除竹製葦編之外，皇宮或富豪府第，有以水晶為材料製作簾子，「卻下水晶簾，玲瓏望秋月」（唐・李白《玉階怨》）；也有以珍珠穿綴而成的，「一桁珠簾閑不卷，終日誰來」（南唐・李煜《應天長》）；當然，還有以絲綢作簾的，稱之為簾幕，又叫羅幕，「酒醒簾幕低垂」（宋・晏幾道《臨江仙》）。

珍貴的簾子，名曰寶簾；在上面作了畫的，稱作畫簾。好簾往往配以精美的簾架、簾鉤，「手捲真珠上玉鉤」（南唐・李璟《攤破浣溪沙》）；「最堪愛一曲銀鉤小，寶簾掛秋冷」（宋・張磐《眉嫵》）。

簾的設置，比帷幕更為自由，門上、窗上、廊中、室內、庭前，皆可因地制宜張設。「垂下簾櫳，雙燕歸來細雨中」（宋・歐陽修《採桑子》）。櫳者，雕花的窗隔扇，故此處是指窗簾。「庭前芳草空惆悵，簾外飛花自往還」（宋・陳允平《思佳客》），這便是庭簾了。

古代酒店的酒幌、酒旗，亦稱之為簾，取其形狀相若。《紅樓夢》十七至十八回，賈寶玉借唐寅「紅杏梢頭掛酒旗」的詩意，為大觀園稻香村題了「杏簾在望」四字。反過來，簾也稱簾旗、簾旌，「燕子歸來窺畫棟，玉鉤垂下簾旌」（宋・歐陽修《臨江仙》）。

陳從周說：「我總感到中國人用簾，不僅僅是一個功能問題，它是蘊藏著深厚的文化在內。」

讓我們記住這位德高望重的老園林建築家的教誨。

古建築的脊飾和角飾

我曾謁訪過湘西的鳳凰、古丈、永順的王村等地方，細看過一些古建築的脊飾與角飾，即屋脊和屋角上的美術裝飾，那些陶製和木雕的鳳凰鳥，造型新穎，色彩鮮豔。這與遠古時代的圖騰崇拜息息相關，充滿著一種吉祥平和的意蘊。

我國古代的脊飾和角飾，屬於民間藝術範疇，創造的人或動物的形象，目的在於鎮宅避邪，驅除妖孽，佑護平安，表達一種極其美好的願望。漸漸地發展成一種具有審美功能的建築構件，使建築物體現不同的內涵，或壯美，或莊嚴，或古樸，或清麗。

脊飾和角飾，往往選擇一些神話、歷史中有神威的人物形象，或選擇有靈性有力量的現實存在或傳說中的動物作為原型。前者如八仙、太上老君、壽星以及《三國》、《封神》與《水滸》的人物，後者如龍、鳳、獅、虎、蛇、龜、麒麟、魚、鶴、鹿、鷹、象等等。

早些日子，株洲的炎帝陵建設辦公室召開專家論證會，老友曹敬莊提出新建的「神龍大殿」的角飾，為鷹與鹿兩種動物形象，其理由是傳說中有鷹翅為炎帝遮蔭，母鹿為其哺乳的記載，得到大家的贊同。

廣東佛山的祖廟，是明洪武五年（一三七二年）重建的，供奉的是北帝真武帝君（又名黑帝、玄武）。「廟宇屋脊上的陶塑，每條二十至三十米長的屋脊，全部是栩栩如生的陶塑人物圖案。有人做過有趣的統計：把幾條屋脊連接起來，有一百多米長，容納了二十四組有關《封神》、《三國演義》、《郭子儀祝壽》等家喻戶曉的故事，約有兩千多個姿態有別、神情不同的神話、歷史人物，充分體現了古代勞動人民的才智」（毅剛《佛山祖廟嶺南瑰寶》）。

聞名世界的天安門城樓，屋頂上鋪著黃色琉璃瓦，遠遠望去，金光燦爛；在屋頂正脊兩側，分別安裝著龍、鳳、獅子、麒麟、海馬、天馬、魚、狴犴等九種走獸，外加一位仙人。這在我國古建築物的裝飾中，也是屬於最高等級的。北京故宮的文淵閣，建在磚石砌築的臺基上，外觀兩層，實為三層，中間一層為暗層；歇山頂，閣頂鋪青色琉璃瓦，綠琉璃剪邊，正脊用綠色琉璃瓦襯底，紫色琉璃砌的盤龍，飛舞其間。全閣以青色和綠色為主調，紅色湮沒其間，給人以冷壓的感覺，象徵藏書閣的以水滅火之意。湖南的岳陽樓，三層三簷，屋角上嵌有游龍、飛鳳等琉璃裝飾。

這些脊飾、角飾，以陶製為多，但也有石雕的，還有用銅、鐵鑄造的。在表現手法上，樸拙、誇張、簡潔，同時又充滿著神秘感。

除人物和動物之外，也有以植物為原型的，如葫蘆瓜，象徵瓜瓞綿延，子孫繁衍；如蟠桃，象徵長壽；如佛手，象徵福與壽。或者以動物和植物互相組合，如蓮與魚，象徵連年有餘；以及「鳳戲牡丹」、「鷺鷥探蓮」等等。

《中國民間美術造型》一書的「緒論」中有一段話令我特別心動：「在現代文明高度發達的今天，西方出現一股厭惡工業都市的感情傾向，提出藝術回歸大自然，從而產生了對原始民間藝術的由衷嚮往，他們追求純樸稚拙的人類童年的情趣，追求原始藝術的神秘感和真摯的野性，因而民間美術的價值和分量受到空前重視。中國現今興起的『民間文化熱』並不是一種孤立的現象。」

美麗的翼角

唐人杜牧《阿房宮賦》一文中，有這樣的句子：「五步一樓，十步一閣，廊腰縵迴，簷牙高啄，各抱地勢，鉤心鬥角。」這個「角」是指中國古建築屋簷的轉角部分，又名翼角，因向上翹起，舒展如鳥翼，故有此稱。

「峰迴路轉，有亭翼然於泉上者，醉翁亭也」（宋‧歐陽修《醉翁亭記》）。說的是亭的相鄰兩坡屋簷之間的翹角，有如鳥的羽翼展開，給作者一種美的靈思。

中國古建築，多有深遠的出簷，《詩經》中有「如翬斯飛」的詩句來予以讚美，可見當時西周的大屋頂已引入關注，但難以確定有無翼角。現存最早的屋角做法，表現在東漢石闕上。翼角的具體形象，最早見於南北朝的石刻中。真正的大型建築實物最早要推五臺縣南禪寺大殿的翼角，十分精美。

「宋代以前，屋角的水準投影都是直角。北宋開始，角梁向外加長，角椽也隨之逐根加長，屋角的水準投影呈尖角狀，宋《營造法式》中稱為『生出』，清代稱為『出』或『沖』。出翹加強了翼角翹起的效果」（《中國大百科全書》）。只是因南方氣候溫和，

積雪稀薄，故屋角翹得更高一些，彎卷如半月，充滿一種線條的美感和力度，給古建築增添了如許風韻。

古代的建築師在翼角的安排上，往往獨出心裁，打破程式，創造出堪稱經典之作的款樣，至今猶為人津津樂道。

成都「薛濤井」的旁邊，於清光緒十五年（一八八九年）建立了一座崇麗閣。閣名出自晉代文學家左思《蜀都賦》中的名句：「既麗且崇，實號成都。」全閣共四層，高三十餘米，它的造型非常特殊：下兩層為正方形，各有四個翼角，上兩層為八角形，各有八個翼角，整體效果是穩健雄壯，又不失華麗靈巧。

萬榮縣的東嶽廟內，有一座飛雲樓，當地民諺云：萬榮有座飛雲樓，半截插在雲裡頭。它是我國現存木結構樓閣式建築中的精品。該樓在唐貞觀年間已有名聲，歷朝歷代多次維修與重建。

我們今日所見之飛雲樓，是乾隆十一年（一七四六年）重建後的遺物。飛雲樓外觀三層，但還有兩個暗層。實為五層。全樓有二十二個翼角，造型十分獨特。每個翼角下均系銅鈴，微風吹過，叮噹作響。這些翼角，與平座、欄杆以及絢麗多彩的裝飾繪畫相映生輝。如果把它的第一層比喻為花籃，那麼第二層、第三層的飛簷、翼角、抱廈和全樓的十字歇山式屋頂，就是籃中探出的鮮花。

湖北武漢的黃鶴樓，建築面積達四千餘平方米，全樓由七十二根圓柱支撐著，樓外共有翼角六十個。

梁思成在《中國建築史》的「緒論」中對「翼展之屋頂部分」，充滿了由衷的讚美：「依梁架層層疊疊及『舉折』之法，以及角梁、翼角、椽及飛椽、脊吻等之應用，遂形成屋頂坡面、脊端及簷邊、轉角各種曲線，柔和壯麗為中國建築物之冠冕，而被視為神秘風格之特徵……」此言甚確。

在一些現當代作家觀賞古建築的文章中，他們敏銳的目光常常縈繞於翼角之上，為那種優美而有力度的線條所感動。

鐵馬叮噹

我出生於湘中古城湘潭，讀初小的「平政小學」是由一座供奉關雲長的大廟改建而成的。老師們的辦公室在主體建築關聖殿的殿堂裡，教室則由殿兩邊廂房打通後略加裝修，成為我們求知的「聖地」。教室光線昏暗，坐在後幾排的同學很難辨清老師在黑板上寫的粉筆字。我個子高，總是坐在後面，很有點寂寞的況味。常常，風中傳過來的鈴鐸之聲穿牆而入，「叮噹，叮噹，叮噹……」我知道那聲音從關聖殿簷角下發出，沉宏而古老。

我想像鈴舌如何在風的搖動中撞擊鈴身，一年又一年，沒有產生疲倦之意。老師說過，這關聖殿是清代重修的。啊呀呀，清代！離現在多麼遙遠！一位年老的教師突然斷喝一聲：「認真聽課，鐵馬的聲音有什麼聽場！」

鐵馬？什麼叫鐵馬？我那時年紀小，沒法子理解這兩個字的意思。

讀高小進了「豫章學校」，它是由「江西會館」改建成的。在後花園的池水中，立著一座古亭，亭的四個翹角上也有鐵鈴懸掛，有風的日子鈴聲不斷，很好聽。老師經常警告我們不要因「鐵馬」之聲分散了注意力！

人一下子就長大了。因種種機會，得以叩訪一些名勝古跡，舉凡那些古老的樓、亭、

寺、閣、堂……的簷角上，都懸垂著鐵片、鐵鈴，使被稱之為「凝固的音樂」的建築物，發出金屬的聲響，讓人思緒飄忽。又看過一些書，與「鐵馬」二字常常邂逅，如《紅樓夢》第八十七回：「這裡黛玉添了香……只聽得園內的風自西邊直透到東邊，穿過樹枝，都在那裡唏溜嘩喇不住的響。一回兒，簷下的鐵馬也只管叮叮噹噹的亂敲起來。」該書的注釋說：「鐵馬──又叫簷馬。掛在房檐下的鐵片（原為馬形，後也有其它形狀）或鈴鐺，風吹時互相碰撞發出叮噹聲。」

馬形的鐵片，叫鐵馬；鈴鐺也名之鐵馬。「鈴，令丁也，從『金』，從『令』，『令』亦聲」（《說文》），鈴為金屬所製的響器，似鐘而小，古謂「丁寧」，漢謂之「丁令」，以其聲音為名。還有大鈴，則謂之鐸，「鐸，大鈴也」（《說文》）。古建築上的鐵馬，既具有裝飾性，又增添音樂美。入山觀寺，未見寺而先聞鐵馬之聲，其喜何如？當然，當一個人心情煩悶，聽鐵馬之聲則倍覺淒苦。它的聲音應對聞者的心情，實在是妙不可言。

唐明皇在「安史之亂」時逃往四川，在軍隊的脅迫下處死了楊貴妃，其內心的痛苦無以復加：「蜀江水碧蜀山青，聖主朝朝暮暮情……行宮見月傷心色，夜雨聞鈴斷腸聲」（唐・白居易《長恨歌》）。詩中之「鈴」，即簷角上的鈴鐺（鐵馬）。

「蘇門四學士」之一的晁補之，其散文《新城遊北山記》頗為人稱道。「既坐，山風驟然而至，堂殿鈴鐸皆鳴，二三子相顧而驚，不知身在何境也。」

「鐵馬」二字，原義為以鐵片所製的馬的形狀，而後來鈴鐸亦稱作「鐵馬」，我想其原因是讓人想起「金戈鐵馬」的情景，裹著鐵中的馬，馬頸下掛著鈴鐺，鐵蹄鏗鏘，鈴聲清脆，何其威風啊。

噴泉之詠

中國古典園林崇尚自然，力求清幽素雅，充滿野趣，所以在園林理水上，十分重視對天然水態的藝術再現，在噴泉——人工造成的動態水——方面應用鮮少。

《漢書‧典職》記載，在漢代的上林苑中，有「激上河水，銅龍吐水，銅仙人銜杯受水下莊」的設施。《賈氏談錄》敘述了西安華清宮御湯池中，「有雙白石蓮，泉眼自甕口上湧出，噴注白蓮之上。」這是噴泉在古典園林中運用的幾個例證，但不普遍。

到十八世紀，西方式的噴泉傳入中國。

一七四七年，乾隆皇帝時，在圓明園西洋樓建造了「諧奇趣」、「海晏堂」、「大水法」三大噴泉，一時傳為美談。

乾隆是一個過於喜歡作詩的人，《乾隆詩集》確實尋不出幾首好詩，但他為圓明園各個景點所作的吟詠，倒是為我們留下了一些可喜的資料。他有一首寫「諧奇趣」噴泉的七律《觀諧奇趣水法》，詩云：「連延樓閣仿西洋，信是熙朝聲教彰。激水引泉流蕩漾，範銅伏地製精良。驚濤翻雪千夫禦，白雨跳珠萬斛量。巧擅人工思遠服，版圖式廓鞏金湯。」

所謂「水法」者，即是噴泉。是由蔣友仁神父於一七四七年設計建造的，「在宮殿

的前面，由四隻羊和十隻野鵝組成的噴頭（乾隆所說的範銅），噴出一束束光彩奪目的水柱（申國羮編譯《長春園歐式建築圖釋》）。而「海晏堂」的噴泉，「在高處，兩個樓梯之間有兩隻海豚噴射出的水，可沿石階流向地面的水池。在樓梯欄杆的外面也是一樣，而不同的是，水是由兩隻獅子的口中噴出來的。在每個水池中央有一個噴泉，噴出水柱，共有五十四個噴水口，同時噴水。在階梯的兩邊有石頭築成的下水道，底部刻有花紋。在小池子的中央有一個大噴泉，在噴泉的邊緣上有一個精巧的漏壺，這就是中國古代用水計時的器具。它是蔣友仁神父仿造而成的」（《長春園歐式建築圖釋》）。更奇妙的是，其中還有十二個青銅雕像、人體獸頭，代表十二個時辰，排列在水池的邊緣上，每隔一個時辰，依次按時噴水，到正午則同時噴水，在設計上表現出卓越的創造性。

「大水法」的中央水池中，有十隻銅狗，口中齊射急流，直指銅鹿，稱為「獵狗逐鹿」。女作家宗璞在《廢墟在召喚》一文中寫道：「大水法與觀水法之間的大片空地，原來是兩座大噴泉，想那水姿之美，已到了標準境界，所以『法』為名。」

這樣一座空前絕後的圓明園，卻毀於外國侵略者野蠻的燒殺搶掠之中，只留下一座廢墟，向世人昭告他們的罪惡，也激勵一代一代的龍的傳人更加發奮圖強，自立於世界民族之林，以完成現代化的樂園之夢！

圓明圓毀了，噴泉乾涸了，如同流乾了淚的眼睛，只剩下仇恨的烈火！

植籬依依

我喜歡湘中鄉村農舍的風光，青翠的竹子栽成圍護宅院和菜圃的外圍護欄，襯著紅牆青瓦以及瓜架豆棚，頓覺生氣盎然。還有一種矮小的灌木，開粉紅色的花，成行而植，最是清雅。這種植物，農人稱之為豆腐花，因為花可與豆腐同煮，味道鮮美。

這種以植物為籬的款式，學名植籬。它通常以喬木或灌木密植行而成為籬垣，又稱之為綠籬、生籬。它的作用是「圍定場地，劃分空間，屏障或引導視線於景物焦點，作為雕像、噴泉、小型園林設施等的背景，採取特殊的種植方式構成專門的景區」（《中國大百科全書》）。

鄉村農舍的植籬，主要是確定場地大小，防止牲畜、家禽的貿然闖入，多源自實用性。我國在數千年之前，已有植籬的應用，「折柳樊圃」（《詩經》）便是一個例證。

宋代文人王安石在《書湖陰先生壁》詩中說：「茅簷長掃淨無苔，花木成畦手自栽。」這個「畦」，是指「田園中分成的社區」（《宋詩一百首》）。宋人楊萬里有《宿新市徐公店》一詩：「籬落疏疏一徑深，樹頭花落未成陰。兒童急走追黃蝶，飛入菜花無處尋。」我們可以理解「籬落」，即是植籬，是由一種開花的小灌木組成，是菜圃的護

欄。清代鄭板橋在《籬竹》一詩中寫道：「一片綠陰如洗，護竹何勞荊杞？仍將竹作籬笆，求人不如求已。」以竹作籬護衛竹園，當然詩人還有弦外之音。

中國古典園林中的植籬，實用性和審美性往往結合在一起，除劃地、分區、護衛等用途外，障景、襯景，往往增添許多情趣。當我們走入一些精緻的園林中，植籬相隔，使景觀有了深度，而轉過去，則又是一番天地；在有雕塑、假山之處，植籬相襯於後作為背景，色彩似乎有了一種厚度和亮度。

植籬按高度可分為矮籬、中籬、高籬，各有其效用。又分單行式與雙行式。按植物種類及其觀賞性，則有綠籬、彩葉籬、花籬、果籬、枝籬、刺籬之別。

《紅樓夢》中大觀園，有稻香村，便設置了多處植籬。「裡面數楹茅屋，外面卻是桑、榆、槿、柘，各色樹稚新條，隨其曲折，編就兩溜青籬」（《紅樓夢》第十七回至十八回）。在大觀園其它的地方，亦有植籬的樣式，可見古人營造園林之良苦用心。

古代揚州，水邊、堤上以楊柳作植籬，成為一道纏綿的風景。「清朝乾隆年間，從楊州北城至平堂山，瘦西湖兩岸的景色是：『兩堤花柳全依水，一路樓臺直到山』。……流傳很久的揚州八景，第一景便是『玉勾下絮』；後來增加為二十四景，其中一景叫『長堤春柳』，另一景叫『綠楊城郭』（《揚州散記》）。

花架

在園林建設中，花架作為建築小附件，確實有其不可忽視的作用。特別是那些藤本植物，因有花架的承托，既使其生長得蓬蓬勃勃，同時，又有了層次分明的空間感，一架花葉果實，洋溢著一派美的意緒。

花架，一般以竹、木搭成，也可用金屬製作，或者以水泥澆注而成，形制大小則視情況而論。在公園和庭院，常見的有葡萄架、迎春花架、紫藤架、凌霄花架、葫蘆架、金瓜架等等。

在我居住的株洲城，有一個神龍公園，裡面有好幾大架葡萄。到了葡萄熟時，煞是好看，「滿架高撐紫絡索，一枝斜彈金琅鐺」（唐·唐彥謙《詠葡萄》）。唐詩人韓愈對花架十分珍視，他在《葡萄》一詩中寫道：「新莖未編半猶枯，高架支離倒復扶。若欲滿盤堆馬乳，莫辭添竹引龍鬚。」

在蘇州拙政園，有一株夭矯蟠曲的老紫藤，主幹又枯又乾，二人方可合抱，據說是明代書畫家文徵明所植。園藝工人在下面支以鐵柱，再於上面布以鐵架，藤蔓、枝葉盡意舒展，故有人題曰：「蒙茸一架自成林」。

著名園藝家周瘦鵑，對花架的作用很是重視，身體力行，使他的庭院多姿多彩。「瓜類可以攀緣在曬臺或屋頂上，除了用麻線牽引外，最好用竹竿在曬臺上搭架，或用細竹紮著許多方格，蓋在屋頂上，讓瓜藤在方格裡自己爬開去，倘若不爬在格子裡的，那麼也得施行手術，幫助它一下」（《垂直綠化》）。他還「搭了個竹棚，攀上葡萄藤，結成了一串串的玫瑰葡萄，再搭上竹架，讓北瓜、絲瓜、扁豆等攀緣上去」（《綠化形成垂直線》）。這樣一來，他的庭院真是流光溢彩、高低互襯，美不勝收。

花架除以竹、木人工紮編之外，還有利用近旁之物借作「花架」的。「梅屋的東牆角，有木香一株，粗如人臂，千萬枝的長條、密葉掛到牆外，又披散在假山石上，讓它自然發展」；「另有大木香一枝……。長條高達數丈，已攀到棕櫚頂上去了」（《綠化形成垂直線》）。這些「花架」，都是利用現成之物，牆頭、假山、棕櫚樹，自然生動，無人工斧鑿的痕跡。

棚

「棚，棧也」（《說文解字》），最初的意思是樓閣，以後才轉指棚架和小屋。「用竹、木、蘆葦等材料搭成的篷架或小屋，如：豆棚、涼棚、棚廠」（《辭海》）。

我這裡想說一說作為臨時建築的棚屋。

俗語云：「千里搭涼棚，沒有不散的宴席。」

《紅樓夢》第六十三回，因賈敬死去，「賈蓉得不得一聲兒，先騎馬飛至其家，忙命前庭收桌椅，下隔扇，掛孝幔子，門前起鼓手棚牌樓等事。」《金瓶梅》第六十三回，因辦喪事，也提到「罩棚」和「榜棚」，前者是喪家請僧道超度死者時念經做法事臨時搭的棚屋；後者是喪家在門前臨時搭的棚屋，上掛壇榜，壇榜上書寫死者官職姓氏，由哪家僧道辦理法事以及年月日等。這類棚屋稱之為喪棚。

還有辦喜事臨時搭的棚屋，稱之為喜棚。作慶壽之用的棚屋，名曰壽棚。

大戶人家到了夏天，為遮擋酷熱的太陽，往往請人在庭院裡搭起高大的涼棚，用來避暑納涼。

在舊時代，城裡專門開設有棚鋪，雇請一班手藝高超的棚匠，從事這種為人搭棚的業務。南方搭棚，往往要挖坑埋竿，先立構架，「而北京則不然，多平地豎立杉篙，不用刨坑，也不埋坑，且支搭極為牢固，不管有多大風，棚杆紋絲不動。另外北京有錢人家庭院寬闊，多愛搭『起脊棚』。它棚頂高大，四面有大玻璃窗（玻璃上繪有五福捧壽花樣），呈宮殿式起脊。這種棚費工費時，所需材料（如蘆席、杉篙、杆子、繩子等）為數頗多……北京最負盛名的棚鋪，西直門內有『棚匠劉』（名劉海棠），以搭棚起家，能搭各種各樣的棚，曾搭過起脊宮殿式的棚子聞名遐邇」（《舊都三百六十行‧棚匠》。

劉葉秋在《京華瑣語‧消夏拾零》中，說到北京的大宅門為辦婚喪嫁娶、作壽慶賀等事，「除在院裡搭大棚外，還在門口兒的大街搭棚，連到對面的便道上去，叫做『過街棚』。」他特別介紹了立夏之後庭院所搭遮陽的天棚（涼棚）：「先以大杉篙安柱紮枒子，隨用一種粗如手指大過飯碗的半圓形的大鉤針，穿上麻繩，把一張一張的席連接縫好，然後兩面鋪席上頂子，頂上有拉繩可以從下面任意卷舒，太陽曬時就放下來，遇上陰天下雨就拉起來。」

涼棚、喜棚、喪棚、壽棚，作為一種臨時的建築形式，是在特定的時間和特定的條件下，對穩固的建築形式的補充。在今天的某些應急的場面，在帳篷缺乏的情況下，簡易的臨時性的棚屋仍然受到人們的親睞，因為它的原材料極為普通，搭起來比較便利。

漢字裡的古建築形態

文字是一種凝固的歷史，又是各種文化內涵的具體反映。關於我國的古建築形態，在漢字中可以得到清晰的佐證。

《易經・繫辭》說，「上古穴居而野處」。「穴，土室也」（《說文》），即當時的人們是住在土洞裡的。這種簡陋的土室，潮濕、昏暗，又不避蛇獸之害。韓非子《五蠹》說：「上之世，人民少而禽獸眾。人民不勝禽獸蟲蛇，有聖人作，構木為巢，以避群害。」從穴居進化到在樹上築巢，是一大進步。《孟子・滕文公》說：「下者營巢，上者營窟。」其意為地勢低下、潮濕的地方應在樹上築巢，而地勢高、炎熱的地方則利用山上的洞窟安身。

穴、巢、窟是上古人自然形態居所的三種形式。

「後世聖人易之以宮室，上棟下宇，以待風雨」（《易經・繫辭》）。人們開始用木頭來構建可避風雨的住所，真正意義上的建築也就由此產生。

即使在構築中，大量使用木材，而人們對於「土」這種建築材料，也常加以運用，比

如以土築臺承載建築物；「基，牆之始也」（《說文》）從「土」，堂、室、臺（臺）、壁、垣、墨、城、壩、壇，亦從「土」，反映了當時的建築特點。

因當時生產工具的落後，以及「不求原物長存之觀念」的影響，「中國始終保持木材為主要建築材料，故其形式為木造結構之直接表現」（梁思成《中國建築史》）。樓、榭、橋，皆從「木」，建築構件柱、楹、梁、枋、棟、板、簷、椽、欄、榫、檻等，亦從「木」。

中國古代建築在外形上顯著的特點是它的大屋頂，而在中國文字中關於屋頂建築的字都有一個寶蓋頭「宀」，音綿，屋頂的意思，篆書中寫作「人」，即兩面坡的人字屋頂。寶蓋頭下組成了如下表示建築物的字：室、宮、宅、家、宸、宗、牢、穴、宇、宛、宬、寓等。而單面坡的屋頂則是用「廣」或「廠」字表示，如：店、庫、廟、廡、廊、府、庖、盧、庭、庠、底、廄、廂、廁等。

中國的大屋頂，主要有五種形式：懸山屋頂、硬山屋頂、廡殿屋頂、歇山屋頂、攢尖屋頂。

在漢字中，還可窺探到古建築對其它物質形式的吸收和轉化，如：軒。軒原本是一種前頂較高而有帷幕的車子，供大夫以上乘坐，後來被引入建築形式中，將有窗檻的長廊或小室稱之為軒，故仍從「車」。

還有塔這個字，在早期的漢字中並無此字，因古印度的塔，最初是用來埋藏舍利和佛骨的，有墳塚之意，故從「土」；再根據「佛」字的梵文音韻「布達」，造出一個「荅」字，合土而「塔」。從中可看出，中外建築形式的互為融合與借鑒。

光與影

「聰敏的建築師，是最懂得影的，簷下的陰影，牆面凸凹的塊影，壁面的竹影、花影等等，絕對不肯輕易放棄而使建築物趨於平直」（陳從周《說「影」》）。又說：「從花影、樹影、雲影、水影，以及美人的情影，等等，能引人遐思，教人去想」（《說「影」》）。

我國的古建築，無論樓、堂、亭、榭，還是廊、軒、塔、廟，它們的外形絕不是平直方正的呆板模樣，以楹柱、飛簷、翹角、脊獸等造就線條的繁複和體量的變化，在日光、月光和水光的作用中，造成極具美感的陰影和倒影效果，並因光的強弱、移動，使「影」變幻無窮，極具審美意味。而在一些經典的園林中，「影」的功效更是發揮到極致，步入其中，如詩如畫，如幻如夢，留連而不肯離去。

敏捷多思的詩人詞客，和優秀的建築師一樣，皆有「捕風捉影」之本領。宋詞人張先，外號「張三影」，寫過三處為人所稱道的「影」的妙句，因而得此美譽。「雲破月來花弄影」（《天仙子》）；「那堪更被明月，隔牆送過秋千影」（《青門引》）；「中庭月色正清明，無數楊花過無影」（《木蘭花》）。

蘇東坡在散文《記承天寺夜遊》中寫道：「月色入戶，欣然起行，念無與為樂者，遂至承天寺，尋張懷民。懷民亦未寢，相與步於中庭。庭下如積水空明，水中藻、荇交橫，蓋竹柏影也。」顯然，這乘月遊寺，一地倒影，給人遐想的空間極大，美的衝擊力亦更強烈。

在光的映射中，多姿多彩的古建築，更添幾番風情。「凌朝一片陽臺影，飛來太空不去。棟與參橫，簾鉤鬥曲，西北城高幾許」（宋·吳文英《齊天樂·齊天樓》）。寫的是凌晨時分，齊雲樓的影子凝結在半空中，它的檼與參星相齊，簾鉤與北斗星一樣彎曲。這種「陽臺影」是星光所造就的。

南唐後主李煜，則對月光下宮殿樓閣的影子橫陳在秦淮河上，而靈思湧動：「晚來天淨月華影，想得玉樓瑤殿，空照秦淮」（《浪淘沙》）。

園林中的花木及一些設施，在「光」這位魔術師的操持下，「變」出許多讓人叫絕的精彩場面。請看日光下的「影」像：「金碧上青空，花晴簾影紅」（宋·陳克《菩薩蠻》）；「習習輕風破海棠，秋千移影上迴廊。晝長蝴蝶為誰忙」（宋·張磐《浣溪沙》）；「海棠影下，子規聲裡，立盡黃昏」（宋·洪諮夔《眼兒媚》）。月光下的「影」像，更是比比皆是：「長溝流月去無聲，杏花疏影裡，吹笛到天明」（宋·陳與義《臨江仙》）；「月色忽飛來，花影和簾捲」（宋·秦觀《生查子》）。

在凜冽的雪光中，同樣有「影」的妙諦：「余拏一小舟，擁毳衣爐火，獨往湖心亭看雪。霧淞沆碭，天與雲、與山、與水，上下一白，湖上影子，惟長堤一痕、湖心亭一點，與余舟一芥、舟中兩三粒而已」（明・張岱《湖心亭看雪》）。

古典園林建築中，是不可無水的，或臨水而構，或鑿池引水。無水則園不活，則少趣味。有了水，便有了種種倒影，美感無窮。「疏影橫斜水清淺，暗香浮動月黃昏」（宋・林逋《梅花》），使小園風情彌滿。而人之影投於水中，更會使人心旌搖動，陸游的《沈園二首》之一寫道：「城上斜陽畫角哀，沈園非復舊池臺，傷心橋下春波綠，曾是驚鴻照影來！」已是頹顏衰鬢的陸游，想起死去的前妻唐琬，看到橋下水波，不由不憶及那個映在水中的倩影，其悲傷可知。

聯匾的款式

中國的古建築，舉凡樓、臺、亭、閣、軒、榭、堂、館，對聯匾額成為一種不可缺少的裝飾品類，從內容到款式，都與它的載體達到水乳交融的境地，互為輝映，產生整體性的藝術效果。

大門兩側的對聯謂之門聯，楹柱上的對聯稱為楹聯，它的款式一般來說為長條形。或刻或寫在長條形的木板上，底色多為黑色或木的本色，字則多為金色與綠色，懸之於門旁柱上。講究材質的，以紫檀金楠為之；字往往為名家書寫，且鐫刻也多由名刻手操刀。門聯也有以石板刻寫，嵌在牆上的，則雖經歲月更替而不可磨滅。

但追求雅趣的文人，往往別出心裁，創造出新的款式，如竹刻對聯。竹，在文人心目中，是「寧可食無肉，不可居無竹」的雅物，「截竹一筒，剖而為二，外去其青，內鏟其節，磨之極光，務使如鏡，然後書以聯句，令名手鐫之，摻以石青或石綠，即墨字亦可」（清·李漁《閒情偶寄》），尤其懸於柱上，彼此貼合。但懸掛時不用銅鉤，只上下用二枚銅釘穿眼而釘之。眼的位置多選擇有字處，釘釘子後，敷以顏色，讓人看不出痕跡。

還有一種蕉葉聯，「其法先畫蕉葉一張於紙上，授木工以板為之，一樣二扇，一正一反，即不雷同；後付漆工，令其滿灰密佈，以防碎裂；漆成後，始畫筋紋。蕉色宜綠，筋色宜黑，字色則填石黃」（《閒情偶寄》）。這種蕉葉聯懸之於粉壁，有「雪裡芭蕉」之妙，最為人稱道。

橫額，即橫匾，置於門楣之上，或高簷之下，一般為橫書形式，但也有長條形豎書的，如北京故宮中的一些大殿上的橫額。

但清人李漁卻創造出一些新穎的匾額款式，讓人耳目一新。

碑文額：方形，如石碑，但用的卻是木質材料；即使是三個字，亦作兩行豎書，第二行為一個字，剩下的位置題寫書家姓名。

手卷式：與平常橫額相似，但左右兩端用圓木綴之，如手卷之軸，「左畫錦紋，像裝璜之色；右則不宜太工，但像托畫之紙色而已。」

冊頁匾：用尺寸相同的四塊方板，聯絡成稍有曲線的形制，「邊畫裝璜之色，止用筆劃，勿用刀鑴。」

秋葉匾：作成秋天紅葉的形狀，橫置，於其上寫字，懸於小巧的建築物上，別添一番情趣。

此外，李漁還設計出「虛白匾」、「石光匾」等新奇樣式。

山海關東門樓西面的上層屋簷下，懸掛著一塊白底黑字的巨匾，長近六米，上書「天下第一關」五個大字，字的高度為一點六米。匾是明代書法家、進士、本地人蕭顯在成化八年（一四七二年）寫成的。此公為明代三十二位書法家之一，他的字剛柔相濟，蒼勁有力，與山海關的宏偉建築及周圍壯闊的環境互為映襯，渾然一體，是海內傳存的名匾之一。

新美學34　PH0150

新銳文創 話說中國古建築
INDEPENDENT & UNIQUE

作　　者	聶鑫森
主　　編	蔡登山
責任編輯	邵亢虎
圖文排版	王思敏
封面設計	秦禎翊

出版策劃	新銳文創
發 行 人	宋政坤
法律顧問	毛國樑　律師
製作發行	秀威資訊科技股份有限公司
	114 台北市內湖區瑞光路76巷65號1樓
	電話：+886-2-2796-3638　傳真：+886-2-2796-1377
	服務信箱：service@showwe.com.tw
	http://www.showwe.com.tw
郵政劃撥	19563868　戶名：秀威資訊科技股份有限公司
展售門市	國家書店【松江門市】
	104 台北市中山區松江路209號1樓
	電話：+886-2-2518-0207　傳真：+886-2-2518-0778
網路訂購	秀威網路書店：http://www.bodbooks.com.tw
	國家網路書店：http://www.govbooks.com.tw

出版日期	2014年9月　BOD一版
定　　價	400元

國家圖書館出版品預行編目

話說中國古建築 / 聶鑫森著. -- 一版. -- 臺北市：新銳文
創, 2014.09
　　面；　公分. -- (新美學；PH0150)
　BOD版
　ISBN　978-986-5716-25-7 (平裝)

　1. 建築藝術　2. 中國

922　　　　　　　　　　　　　　　　103015164

讀者回函卡

感謝您購買本書，為提升服務品質，請填妥以下資料，將讀者回函卡直接寄回或傳真本公司，收到您的寶貴意見後，我們會收藏記錄及檢討，謝謝！如您需要了解本公司最新出版書目、購書優惠或企劃活動，歡迎您上網查詢或下載相關資料：http:// www.showwe.com.tw

您購買的書名：_____

出生日期：_____年_____月_____日

學歷：□高中 (含) 以下　　□大專　　□研究所 (含) 以上

職業：□製造業　□金融業　□資訊業　□軍警　□傳播業　□自由業
　　　□服務業　□公務員　□教職　　□學生　□家管　　□其它_____

購書地點：□網路書店　□實體書店　□書展　□郵購　□贈閱　□其他

您從何得知本書的消息？

　□網路書店　□實體書店　□網路搜尋　□電子報　□書訊　□雜誌

　□傳播媒體　□親友推薦　□網站推薦　□部落格　□其他_____

您對本書的評價：(請填代號　1.非常滿意　2.滿意　3.尚可　4.再改進)

　封面設計____　版面編排____　內容____　文／譯筆____　價格____

讀完書後您覺得：

　□很有收穫　□有收穫　□收穫不多　□沒收穫

對我們的建議：_____

11466
台北市內湖區瑞光路 76 巷 65 號 1 樓

秀威資訊科技股份有限公司　　　收

BOD 數位出版事業部

⋯⋯⋯⋯⋯⋯⋯⋯⋯⋯⋯⋯⋯⋯⋯⋯⋯⋯⋯⋯⋯⋯⋯⋯⋯⋯⋯⋯⋯

（請沿線對折寄回，謝謝！）

姓　　名：＿＿＿＿＿＿＿＿　年齡：＿＿＿＿　性別：□女　□男

郵遞區號：□□□□□

地　　址：＿＿＿＿＿＿＿＿＿＿＿＿＿＿＿＿＿＿＿＿＿＿＿＿

聯絡電話：(日)＿＿＿＿＿＿＿＿＿＿　(夜)＿＿＿＿＿＿＿＿＿＿

E-mail：＿＿＿＿＿＿＿＿＿＿＿＿＿＿＿＿＿＿＿＿＿＿＿＿